建築視野
The
Vision of Architectural

王　徐
健　怡
　　芳

著

序

搭一方空間，成就我們的夢想；
建一棟天簣，呵護所有的心情。

這些年來，我們一直以多個層次和多維視角切入歷史與當代的社會和生活，關注城市和鄉村，關注生態環境和聚居建築，釋義建築實際的功能性以及空間的文化性。所涉及的範圍、話題和內容，唯以人和人性、社會和文化以及它們之間的關係作為我們的表述對象，構建歷史背景盡求純正、淳厚、求實。

建築的本質終究是物質的，必須通過設計、技術和材料等條件與手段才能夠營造、建立起來並且服務於人。如此，關於城市、建築和建築師的評論和分析也必然不能夠脫離專業的實踐，力求站在社會、城市和人民的立場上，開展建築批評及城市評論，對於現狀的記述力爭客觀、真實，而且這些實踐的領域也是多層次、多樣化的。

※本書所選編的文字，分別發表於《新周刊》、《中國建設報》、《中國房地產報》、《建築時報》、《新建築》、《世界建築》、《二十一世紀經濟報導》、《新地產》、《安家》、《繽紛》、《萬科周刊》、《新華航空》、《城市季風》及《互聯網》等媒體。部分文章主要以「實建」以及北北、北人、老鑑、志鑑等筆名發表。

目次
Contents

01 THE ARCHITECT

建築師

梁思成
×
Antoni Gaudí i Cornet
×
たんげ けんぞう
×
Louis Kahn
×
Dame Zaha Hadid
×
あんどう ただお

喧囂中的懷念 *

梁思成的名字在他誕辰一百周年之際，在北京新世紀轟轟烈烈舊城改建的喧囂中，又一次成為輿論關注的焦點。

梁思成，作為學者，是敢於為捍衛中國建築空間文化尊嚴而衝鋒陷陣的勇士。早在上個世紀三〇年代，他就與朱啟鈐先生創辦的中國營造學社的同事們一起，引用近代科學實驗研究方法，對當時現存的古建築進行勘測調研及歸納分析，為中國建築的現代探索奠定了堅實的基礎。在北平解放前夕，他與夫人林徽因女士為即將攻打北京城的解放軍標繪了重要文物建築保護圖。中共建國初期，他不斷撰文論述北京的建設策略與城建發展規劃。他曾出任北平都市計劃委員會

原載《人民日報》，二〇〇一年四月二四日第十二版

梁思成（一九〇一至一九七二）：中國現代建築學家。廣東新會人。一九二八年創辦東北大學建築系，後創辦清華大學營造系（清華大學建築系之前身），是中國現代建築教育的開拓者之一。梁先生長期從事中國建築史研究，著有《清式營造則例》、《中國建築史》等。

——商務印書館二〇〇一年修訂版《新華詞典》

副主任和北京市建設委員會副主任，一片赤誠、廢寢忘食地為新中國的北京城建
設貢獻著智慧。從北京的城市規劃到北京新建築的方案設計，從國徽的圖案設計
到中國現代建築教育體系的建立與完善，處處點染著梁思成先生的心血。

然而，梁先生在歷史文化底蘊之上追求真正的現代建築創新的學術觀點卻
始終被誤解。在中共建國初期的社會主義建設中，人們將對封建、半封建、殖民
地、半殖民地制度的痛恨具體地發洩到了城市的古老建築形態上，控訴前門牌樓
是如何「奪去」勞動人民的寶貴生命，眾人齊心協力拆毀「封建城牆」並希冀著
藉以敞開人民北京的胸懷去迎接美好新生活的未來。在這種民眾情緒下的北京城
市建設，不可避免地將被滌蕩去「封建制度」的城市空間形態作為追求進步與建設理
想生活的行為標誌。梁先生當年關於《北京——都市規劃的無比傑作》的建議，
最終被當時的人們誤讀為對封建城市建築形態的頑固。他成為輿論的焦點，成為
人們批判的靶子，成為「落後文化」的活道具。

處在那樣的激情氛圍中的梁思成先生同樣被社會的風風火火感染著。他曾虔
誠地反省過，不斷地、謹慎地、認真地研究著北京城市建設的發展途徑以及中國
建築的歷史與未來。他真誠地期望他與他的同事及他的學生們能夠儘快找到中國
現代建築傳承歷史的發展道路。在一切都還未及實現時，沉溺於新建設激情中的

人們已經站在北京城牆的廢墟上高唱「建設者之歌」了。這距梁思成先生提出建設北京古城牆環城公園的設想沒有相差多少時日。梁思成站在被人們善良的願望夷為平地的北京城牆殘蹟前，默默地流下了學者的眼淚。我們遺失的是祖先用幾千年為我們沉澱的燦爛文明的空間傳承，我們竟自己的手將這巨大的財富成斤成兩地毀滅了。北京古老城市肌理開始在新建設的匆忙中被逐漸地肢解。作為學者，梁先生在之後的北京城市變遷中逐漸沉默，他的淚在當時的社會熱情中孤獨地飄逝了。這是北京城市建設史上永遠的痛。

現在，在新北京的建設中，梁思成先生的那種「為後代保存傳統建築文化生命力而不能」的悲哀，正逐漸引起後人的不安，儘管尊重建築文化遺產的傳承，對於現在的我們是一種令人痛心的遲到的覺醒。但，人們畢竟開始認真思考城市建築文化的承上啟下與繼往開來，這是一件十分美好的事情。

發展是民族生存的道理。如何發展卻是我們城市建設至關重要的「軟實力」，任何一點程序上的失誤，都有可能將我們一息尚存的文明古城的城市「硬體」摧毀於須臾。

在這百年的懷念中，如果我們的建設者們能多些踏實的感悟，多些心思、耐得清平，好好研究建築的繼承與發展，對民族、對城市、對建築、對大家都好。

我們能夠真正給予那些為樹立民族建築文化紀念碑而默默奮鬥的人士更多的關懷，讓中國建築發展的基礎研究不再是清貧與失落的代名詞，我們的建設者們一定會創造出屬於中國文化傳承的、適應現代人生活方式的中國現代城市與建築。

今天，歷史發展的現實使人們開始認識到梁先生當年建議的意義。人們在回顧著先生的點滴。可是，在歷史、在懷念，甚至是在斷想中將梁思成先生當成一面迎風飄揚的旗幟，其實都不如對中國城市與建築多做些踏實的工作更能慰藉先生那本不該落下的淚水。

修訂版的《新華詞典》，終於有了關於梁思成先生的條目。雖然寥寥數語不能涵蓋梁先生的成就與正直，但我們畢竟已經開始普及一種認識，一種對學術的正直性的認識。梁先生是在正直的寂寞中逝去的，卻又在莫名的喧囂中被各式各樣的理由「懷念」著。紛亂和喧囂是歷史長河水面的浮萍，惟有真誠和正直才是支撐知識時代欣欣向榮的堅實支點。但願我們的孩子們能夠從紛亂和喧囂中知道，曾經有一位建築學家用他不懈的追求留下了實事求是的精神。

一個人靈魂成就的那座城

很早以前，有部電影，名字叫〈二十一克〉，說的是一個人靈魂的分量。

曾經，有位很有才華的我的學長寫過一篇關於詩歌與建築空間邏輯的論文，在文中他不斷提及這輕輕的〈二十一克〉那部不算新的電影。字裡行間，流露了征服與順從、控制與逍遙、理智與浪漫。總讓我感到這個世界上的另一性別的人，他們眼裡的世界也許與我能體會和感知的是不同的，在其空間本質的核心部分上。挺奇怪的，人與人的眼光那麼不一樣，這與立場不同無關，事情遠遠不至於這麼簡單到只是立場問題。但與什麼有關呢？

也是很早以前，讀過一本書，書名叫《自然的啟示》，講的是自然界中的各種結構形態對建築師的啟發。深深被打動──於是，從不阻止女兒對養各種小動物的請求，甚至縱容。直到有那麼一天，女兒睜著小小的眼睛，充滿期待地說：「媽媽，我想養隻蜥蜴。」

上天總是安排好了一些人和一些事。女兒說這話的第二個星期天，就有位朋友說：「我給你孩子帶了個小禮物。」那不經意的他給予的不經意的小禮物正是隻花花綠綠的布製小蜥蜴；儘管，那隻美麗的小蜥蜴是布偶玩具，看上去沒生命，女兒卻還是挺把它當寶貝了好一陣子。也就是那隻布偶蜥蜴，讓我開始重新認識一個人──高第，那位異乎尋常的建築師。

養育了高第的城市叫巴塞隆那，一座有著兩千多年歷史的城市。在建築上而言，從古羅馬人的建城遺痕，到現代主義建築、後現代主義建築以及後現代主義之後建築，這座城市應有盡有。可是，當你問及當地人時，他們會說：「巴塞隆那是高第的城市。」一個人的城市？一個人的生命如此短暫，一八五二至一九二六？可以替代兩千年的城市歲月？那將會是什麼？

由東北到西南，走過巴塞隆那的斜街，細細讀著這一城風情，漸漸地被消隱在建築形態與自然變異的迷惑中了。建築的形式符號與周圍自然中的花枝葉脈如此相得益彰、如此渾然天成。原本在書本上讀到的高第，忽地鮮活得就像站在我的對面，栩栩如生地低語著他的城市夢幻。成熟的漿果、鮮麗的葡萄、紋理明晰、色彩斑斕的生命印象，那麼直白地體現在建築之上，似乎神來地易如反掌。難不成這可以替代的成本就是對自然的忠誠熱愛？

高第，看上去很神祕的建築師，真的是與神相通？輕輕撐開高第在古艾公園曾經居住過的房門，一切的設計都是那麼明顯地來源於自然，可以完全吻合於開撐門扉之手五指的把手，充滿沉靜淡定面向繽紛光線的沐浴空間，趣味盎然的樓梯和陽臺，詼諧幽默的煙囪，處處是自然物的翻版和有機變幻。高第偉

大的創作靈感依賴於生他養他的大自然，他的建築向我說著這真相，就像小時候那本《自然的啟示》告訴我如何學習與創造一樣。

在埃及金字塔中，有一個給中心墓室留著的被叫做靈魂出入口的細細的通道。也許，那就是神明告知我們的生命需求與自然時相通的真諦。無論你信教與否，你都能在許多充滿智慧的書籍中讀到關於獲得生命真諦就獲得靈魂的語意。

巴塞隆那人說：「高第是空間靈魂的創造者。」我想，他的創造力來源於他把握了空間與自然交融的那條通道——學習自然、反映自然。

周末的白天，巴塞隆那的著名步行街上會擺滿鮮花集市。熙熙攘攘、來來往往的人群，鱗次櫛比、侔色揣稱的各個時代的建築與花香葉態交彙成極為歡樂的城，是的，藝術之城的核心動力就是在高第這位建築師身上體現出來的對自然之敬重，這種敬重是一種心力，也許就是我們每個人身上附體的那二十一克的靈魂之力，說不定就是它。

那位朋友不經意的禮物小蜥蜴，在我家裡已經被女兒「養育」了許多年。當我用手撫摸古艾公園中我們那隻布偶玩具原型的大蜥蜴時，有種心被震撼之感，

彷彿有個聲音在告訴我，這隻令我色授魂與的斑爛蜥蜴就是巴塞隆那城市靈魂的象徵。巴塞隆那也在悉心養育著這隻大蜥蜴嗎？

高第作為一個單一個體的人，給予城市的時間是短暫的，但他設計靈感來源的大自然，對於這座城市卻是可以呵護其源遠流長不斷演進地漫長。一個獲得了自然心力的設計師，誰說他不能看見和表現出一座城市空間狀態時，他與這座城市的關聯又豈止是相互可以輕輕鬆鬆再現一座城市，巴塞隆那，高第的城市，他來源於大自然的創作心替代呢？一個建築師的城市，巴塞隆那，高第的城市，他來源於大自然的創作心力，成就了這座城市的現在與未來，甚至，還再現了它的過去。

電影〈二十一克〉說，人的靈魂重二十一克，輕如薄羽的分量。那隻帶著巴塞隆那一座城市靈魂的蜥蜴，我不知道它到底有多重……。

關於自然、關於生命、關於靈魂，其重量的分量又能是多少呢？一個人與一座城的關聯，重量可以說明本質嗎？人類歷史上的征服與順從、控制與逍遙、理智與浪漫之等等，與其息息相關的少不了人與自然之間的關聯。這是巴塞隆那隻蜥蜴，我不得不用再說一遍的方式來強烈表達它令我色授魂與之程度，出自高第設計的蜥蜴告訴我的。

一個人，因藉著自然之神力成就了一座充滿藝術魅力之城，這就是高第，這就是巴塞隆那。

離開時，我又買了一隻小蜥蜴布偶，讓原來那隻有個可以說說話的夥伴。靈魂是不能被忽略的。

一個人靈魂成就的那座城：巴賽隆納

甍之絢音

甍：古代宮室建築之棟梁、屋脊；《水經注·漸江水》：「山中有五精舍，高甍凌虛，垂簾帶空」。

一九六四年，日本東京，代代木國立室內綜合體育館落成。其主體採用懸索結構，高張力的纜索屋面劃出一道富於動勢和力量感的弦線，如同一節結構的鋼性合聲：飛甍似弦、奧空如振，激蕩空間的樂音……。

丹下健三，生於一九一三年九月四日，大阪府人。一九三五至一九三八年學於東京帝國大學建築系，後進入前川國男事務所工作。一九四二至一九四五年在東京帝國大學研究院學習城市規劃，一九四九年起任教授，一九六一年設立城市建築設計研究所。

丹下健三所設計的代代木體育館反映了日本六○年代建築技術的巨大進步。體育館由奧運會游泳館、室內球技館及附屬設施組成，其新異的外部造型源於日本古代原型的神社造型和唐風建築的大屋頂，展示出設計者對於日本文化和建築意向的獨到理解以及嫻熟地發揮現代材料、功能、結構、比例和歷史觀高度統一的才能。

代代木體育館是一件結構表現主義的代表作，被譽為是劃分日本現代建築前與後兩個歷史時期的一個主要象徵，對於日本人來說它是一個劃時代的榮耀，並且一直令日本建築界驕傲不已。

在創作活動的早期，即二戰後的五○年代，針對現代建築如何與日本建築相結合的問題，丹下健三提出了「功能典型化」概念，在創作中賦予建築比較理性的形式。在此階段裡，丹下健三一直在探索著日本現代建築應該具有何種樣式。設計過東京都廳舍（一九五二至一九五七年）、香川縣廳舍（一九五五至一九五八年）以及倉敷縣廳舍（一九五八至一九六○年）等。

一九六○年以後，丹下和他的研究所在運用象徵性手法和新的民族風格方面進行了成功的探索，並以研究和提煉日本建築的精神特性為起點，探討用現代手法對其加以實現，成果頗多。丹下則藉助著超越人的尺度的「主要結構」來表現一種粗壯而有力的質量感。例如，東京的草月會館就是用四根柱子支撐起來的，戶冢鄉村俱樂部反轉的屋頂由六根柱子承托而起，由兩個彎曲曲面形成的世界衛生組織總部方案和日南市文化中心由數個斜面的幾何形體組成……一種新的秩序體系開始在此形成。曾經有人把丹下的香川縣廳舍比喻為一把曲回優雅的日式古琴，而將倉敷市廳舍譽為能夠轟響的鼓。此外，丹下先生還設計了山梨縣文化會館（一九六六年）、聖瑪麗亞大教堂、靜岡新聞廣播東京支社（一九六六年）等一批將日本民族精神與現代技術相結合的建築。

在一九七〇年以後的一段時間裡，丹下健三及其研究所的設計地域和影響拓展到了海外。在北非和中東等地設計過沙特阿拉伯總部大樓（一九七六年）、阿爾及爾國際機場（一九七六年）等。在這一時期，丹下健三對反射式玻璃幕牆也進行了探索，其較為重要的作品有東京草月會館新館、赤阪王子飯店，以及東京都新都廳（New Tokyo City Hall，一九九一年）。東京都新都廳的空間構成模式及其立面造型上的變化是革命性的：內核被外移，把垂直交通、服務性房間和管道並被分散到建築的周邊，使得其內部的使用空間非常靈活便利，建築的底部空間獲得了解放，具有相當的靈活性和先進性，很快便被推崇技術表現的歐洲建築師們所發現，並創造性地應用在他們的作品之中。

丹下健三還一直致力於日本的現代建築運動，並逐漸占據了日本建築界的統治地位。在一九六〇年的東京規劃中，提出了「都市軸」的理論，對日本乃至世界的城市設計都產生很大的影響。

作為一位善於總結思想歷程和深諳日本哲學精神的學者，丹下健三還有不少著作面世，主要有：《日本建築的傳統與創造》（一九六〇年）、《人類與建築》（一九七〇年）、《建築與城市》（一九七〇年）和《二十一世紀的日本》（一九七一年）等。除了在城市規劃、城市設計和建築作品方面的影響外，丹下

法國「國家功勞獎」由拿破侖一世於一八〇二年創設，旨在表彰為法國做出杰出貢獻的功勛人士，一九九六年向外國建築家授予這一勛章尚屬首次。這是丹下先生繼一九八四年榮獲法國「藝術勛章」後，第二次被法國政府授予國家最高級勛章。

還培育了不少建築英才，如大谷幸夫、槇文彥和黑川紀章等著名建築師就出於其門。他擔任過美國麻省理工學院和哈佛大學的特邀教授。

一九九六年，法國總統希拉克授予丹下健三「國家功勞獎」勛章，以表彰丹下健三所做的巴黎東部塞納河左岸地區的城市規劃和巴黎義大利廣場 Gran Ecran 的建築設計。

從「對語」閱讀路易斯・康

從一九〇七年開始，美國建築師協會（AIA）每年都會頒發一次紀念金牌，用以表彰為世界建築藝術做出過重要貢獻的建築師個人。曾經獲得過此獎的有：托馬斯・杰弗遜（Thomas Jefferson）、弗蘭克・賴特（Frank Lloyd Wright）、路易斯・沙里文（Louis Sullivan，一九四四年獲得金牌）、貝聿銘、西薩・佩里（Cesar Pelli），此後還有著名建築大師密斯（Ludwig Mies van der Rohe，一九六〇年獲得金牌）、勒・柯布西耶（Le Corbusier）、理查得・福勒（Richard Buckminster Fuller，一九七〇年獲得金牌）等，以及里卡多・萊格瑞塔（Ricardo Legorreta，二〇〇〇年獲得）。由於這些大師為世界的建築歷史留下了卓越的遺產，因此所頒發的每個金質獎章獲得者的名字都會被鄭重地鐫刻在華盛頓特區美國建築師協會總部大廳的大理石牆面上。路易斯・康在一九七一年獲得了此項殊榮。有評論認為，路易斯・康應當是這個時代的一位「建築詩哲」。

現代建築師路易斯・康（Louis I Kahn）生於一九〇一年。一九〇五年，康一家由波羅的海里加灣的愛沙尼亞薩拉島移民到美國。

路易斯・康早年畢業於美國的賓夕法尼亞州大學，二十世紀的二〇至二〇年代在費城執業。自一九四七年到一九五七年的十年間，路易斯・康擔任過耶魯大

學教授，還曾是哈佛設計學院的一員。在現代設計領域內最具聲望的哈佛設計學院裡還有其他很著名的建築師，如貝聿銘、菲利普・約翰遜等。

縱觀整個現代建築發展演變的歷程，路易斯・康可以說是一位居於關鍵地位的人物，他以極為出色的建築理論與實踐對世界後現代主義思潮的出現提供了重要的啟迪和思想，並且對於現代建築的推進與後現代主義思潮的興起，都具承前啟後的重要作用。眾所周知，從M・格雷夫斯（M.Graves）、P・埃森曼（P.Eisenman）、查爾斯・摩爾（Charles More）到查爾斯・詹克斯（Charles Jencks）等人基本上都是「後現代主義」建築師，他們各個都喜歡理論思索與寫作。除了要闡述自己的作品和思考，他們也十分喜歡解讀他人，其中的查爾斯・詹克斯就是這樣從柯布西耶與路易斯・康的作品解析入手的，受到不少思想啟迪的詹克斯，在其《後現代建築的語言》一書中討論了不少現代建築名師的各類型建築設計，其中對於路易斯・康的建築作品的解析與探討就費了不少的筆墨。

同時，路易斯・康還是一位熱衷於理論研究的學者。在他的理論當中，不但含有德意志古典哲學和浪漫主義哲學的根基，同時還匯合了現代主義的建築觀念，以及東方文化中的哲學思想，甚至也包含有中國的老莊學說。因此，在他的建築理論表達之中，其言論常常像詩化語言一樣充滿著晦澀艱深的詞句，令人十

現象學其主旨在於：研究對象是以研究者的直覺、回憶、判別、想像、經驗等狀態出現的

分費解，外國人翻譯其文字時一定是極為艱難的事情。然而，他的理論和文字也確如詩境一般充滿著隱喻力量，多義而又引人遐思。

上世紀之初，世界建築領域進行過一場針對「現象學」的哲學運動，現象本身只能如此顯現——路易斯‧康便是這種現象學背景下建築師。他在設計中多依賴自身的感性論斷，所以他的一些作品較為難明白，但在其建築上體現了回歸事物本身的原則。他經常這樣問：「建築物想成為什麼呢？」路易斯‧康的設計哲學裡，建築自身的質決定著建築設計與建造的實在方式。

在設計 Richards 醫學研究中心的時候，康對「檢驗」的意義進行了分析，並且提出在其中區別對待服務與被服務空間的概念；在設計印度管理學院的時候，康與「磚」有這樣的對語：「磚自己就想成為拱！」在這兒，光線有表達自我和空間的權利，而巨形磚拱下的陰影就像眼睛在向外探視。

路易斯‧康曾經認為：光，是人間與神境相互對話的一種語言，並且是人性與神性共同顯身具象化的領域。由康所設計的金貝爾美術館（Kimbell Art Gallery）也許可以為人們解讀出康的建築作品裡所蘊含的「對話」情節。

金貝爾美術館位於美國德克薩斯州沃思堡的郊區，是於一九七二年建成的。該館主要收藏十九世紀的藝術作品與古代美術作品。在一個空曠而優美的公園之

中，美術館外部表現得有些峻峭，建築的外觀形象處理得閒靜、簡樸，自遠處觀望，其嚴肅的個性會給人以刻板的印象。康在此展現了其個人對於建築材料的偏好：將混凝土柱和薄殼形拱頂結構裸露在外，而非承重牆則採用羅馬灰華石及玻璃板，以滿足不同空間和位置的採光要求。灰華石及玻璃板同混凝土之間沒有過強的對比，所形成的空間的質感近同，肌理混合為一。在這樣做的同時康也流露出對於建築所在地段的關注與尊重。

路易斯‧康認為，藝術作品應當在自然的光環境之中被欣賞，以便空間達到一種「人──美術──大自然」相互融合、彼此促動的環境效果。

金貝爾美術館建築物的外觀嚴謹、對稱，在內部，建築上部為尺度較高大的半筒形式，並且採用了穹隆式天花，而採取這兩種手法的目的是要將外部的自然光線自天頂引入室內，頂部起到自然光漫射入內的作用，呈現出空間的豐富性和新穎性。空間中充滿活躍生機，光瀰漫其間，連續的拱頂以相同的格調重複出現，構成空間主體的薄殼被採光中庭和可以靈活變動、拆換的展板所分隔。在九米多長的空間中行進，可以體會空間由光構成的序列，沿途還有一些橫向交叉連通的空間，清水混凝土上的光起著空間引導作用、光引發空間的節奏感，室內空

間隨著外部環境的變化而產生豐富的表情。這種以洗練、平易的方式去表現光空間的手法，表現出建築師沉穩的設計理性。

在金貝爾，康把自然光分為來自天空的光以及從內庭進入的光，前者生意盎然，以綠為屬性；後者可使觀者感受外部空間的變化，帶有銀之韻味，光源呈現出帶狀，空間形態已不再沉重。內庭中的各類植物及塑像、光線與景觀共同構成了一種較為純粹的背景。在這裡，光可自以鋁構件製成的曲面的天頂和穹隆頂均衡地流進室內，藝術品不會直接受到影響。自然光線的自由進入使得美術館的照明效果非同一般。

路易斯‧康的其他設計作品還有：耶魯大學美術館、*Exeter*圖書館、*Salk*學院、*Norman Fisher*住宅。其建築設計作品多富於詩意而著稱，同時也發展了建築設計的現代性和紀念性品格，他的設計實踐根植於現代主義建築，並且為他的那些詩句般的理論做了注解；而他的理論，似乎又為他的實踐點染上神祕性。路易斯‧康的理念、思想與建築風靡了以後的建築學界，他的追隨者有不少是各國建築設計和建築教育界的中堅分子，現代建築理論家、建築師文丘里等人就曾是以路易斯‧康為首的費城學派的主要成員。

儘管創作活躍，作品遍布北美、南亞和中東等地區，但路易斯・康也有寂寥之時，也許是其性格使然，從一九四八年起到一九七四年去世，康都是獨自一人進行工作的。

解構的鳴響
——札哈·哈蒂

札哈，一九五〇年出生於伊拉克的巴格達，一九七七年自倫敦ＡＡ建築學院畢業之後，加入大都會建築事務所，與雷姆·庫哈斯（Rem Koolhaas）和埃利亞·贊西利斯（Elia Zenghelis）一道執教於ＡＡ建築學院，並在那裡成立了個人工作室。

在進行建築設計工作的同時，扎哈還從事學術性研究工作，曾在哥倫比亞大學和哈佛大學任訪問教授，在世界各地教授碩士研究生班和開辦專業講座。

一九九四年，在哈佛大學設計研究生院執掌丹下健三（Kenzo Tange）教席。

教學加設計的綜合性實踐，使她能夠以明快的思維和犀利的詞語表達自己的建築設計觀念和當代解構理念。

現在的扎哈，已經被稱為解構主義大師。這主要是源於她並不把建築作品當作傳統建築學習慣所稱的結構型建築，而是以獨特的方式切入建築，藉助衝破既定的和傳統的分析思路和觀念對建築及其形態進行研究。她認為：「空間集成束實現了自然景觀的某些顯著特徵，獨具開創性意義：建築物本身的形狀並沒有受到條條框框的束縛。它幾近於殫精竭慮地將自己融會到周圍的自然景物當中。它從錯綜複雜中逐漸出於地表，讓參觀者根據自己的立足點考慮建築物始於何處，又終於何方。」

扎哈的設計

　　扎哈的建築作品的確反映出她的叛逆思想和突破性的設計方法，這在她對於「唯一、不同、原創性」設計風格的追求和設計目標的實施過程有所體現。

　　位於 *Leipzig* 的寶馬公司工廠。廠區長達八百米，打破了傳統意義上藍領和白領的界線，組裝工的身後，並列著身穿工作服的技師，操作空間具有很高的靈活性和透明度。

　　那不勒斯高速火車站的新設計方案，面積約為二萬平方米。它的平面形狀如同懸浮的水流、別具一格，又彷彿一座連接城市的軌道上的橋梁，造型如同流動於鐵軌之上的一道「流體」。而火車站旁邊的兩塊大公園綠帶也較好地襯托了這個工業化建築物的流動感，這種建築的造型和環境的營造無疑是使得人工物向自然形態轉化的一種嘗試。

　　她成名作是德國的維特拉消防站（*Vitra Fire Station*），一九九三年建成。在此建築方案剛剛公布但又尚未實施之際，就因為其充滿幻想和超現實的風格而名噪一時，她的這些繪畫式的作品被認為只是純粹性的藝術化方案，實施的可能性

很小，因此這個方案具有一定的冒險精神。在方案當中，建築物的每一個面牆都

不垂直，且牆面都呈銳角相交，不確定建築的各個部分都有所傾斜，若以常人的

視角去觀察，主體部分都有塌垮的趨向。其屋頂的外檐平臺向內傾倒，把人們所

慣見的空間平衡概念完全打破了。然而，正是由於這種不平衡性，建築物整體的

效果反倒輕捷、飄忽了，但建築物各組成結構的材料具有的堅固和穩定等特性並

沒有被故意抹殺。

　　扎哈透過營造造建築物優雅、柔和的外表和保持建築物與地面若即若離的狀

態，使得建築物達到了一種浮動的效果。對此，扎哈認為：「因為繪畫具有很大

跳躍性，致使人們容易產生誤解。人們總想孤立地看待建築物的各個組成部分，

總認為跳躍性太強容易導致結構混亂，但問題是建築師如何及時地處理這種混

亂，造就一種凝固的時刻……」。

　　位於德國萊茵河畔維爾城的「LFone亭」（LFone pavilion in Weil am

Rhein），建成於一九九九年，是扎哈接受維爾城的邀請而設計的。這是一棟位於

區域性園藝展示會中的樓閣式景觀建築（Landscape Formation one），基址位於

該市一處被廢棄的採石場。整體建築的規模較小，建築物內部的框架結構頗似史

行駛一場——具有自己的軌道和流線的汽車、有軌電車、自行車以及行人，形成了運動模式的運輸場，而交通方式之間的轉換實際上成為一系列功能性空間的切換。

前時代巨石構築物，簡陋而又粗獷，延續著地方材料的真實性和文脈。在其通透的內部，多來源的光與紛繁支離的影交相輝映，具有非常強的戲劇效果。

在法國斯特拉斯堡有軌電車總站及停車場（二〇〇一年竣工）的設計中，扎哈進一步運用了「流動」、「場和線」等已經完善了的手法。

為了進一步改善城市中心日益嚴重的交通堵塞和環境污染等問題，斯特拉斯堡當局希望積極地發展新的有軌電車系統。扎哈受邀參與了貫穿城市南北的有軌電車B線的總站和一個位於線路北部的停車場的設計工作。這個站場可容納七百個車位。在總體布局方面，她利用了「行駛一場」的規劃思想，使得全部交通體系形成為一個可以不斷相互轉換的整體空間。

多方位出擊的設計家

扎哈走的是一條理論研究與設計實踐並重的路子。她的實踐幾乎涵蓋所有的設計門類，例如：為倫敦 *Bitar* 所作的設計傢俱和室內裝飾，為格洛寧（*Gronningen*）視頻藝術展設計的展覽館，也有 *British Pavilion*，倫敦的 *Holloway*

Road Bridge Link，Thames Water Habitable Bridge等景觀園林，為紐約古根漢姆博物館設計的烏托邦展覽等。這些屬於建築和城市設計以外的領域。

扎哈於一九八三年在ＡＡ建築學院展出了其大型繪畫回顧展。此後，她的一些頗具實驗性的前衛繪畫一直在世界各地展出，作品被眾多機構如紐約現代藝術博物館和法蘭克福德意志建築博物館永久收藏。這些，都反映出一位特殊女性設計師的廣闊視野。

關注、探討並且參與城市研究、城市規劃和城市設計也是扎哈的工作方向之一，比如在倫敦、漢堡、馬德里、波爾多和科隆等城市。

從她的多項設計作品的構思和表達方面來看，扎哈與眾不同的伊斯蘭文化背景顯然弱於其所接受的英國式傳統保守精神，而非兩種文化的雙向式吸收與多元融合，因為有著一系列更多、更新、更複雜的社會背景一直影響著她。但不可否認的是，在她的性格之中，顯然還存有著強硬、激越的一面，她的許多設計手法和觀念似乎是在被阿拉伯血統中的剛勁精神熱烈地鼓舞著勇往直前，也許，正是有了這樣一些高度緊張的空間處理的鮮明風格和數十項實施於世界各地的建築工程，扎哈才被戴上了解構主義大師的光環的。與此同時，她也在一些「隨形」的和流動的建築設計方案之中流露出貼近自然的浪漫品位。

圓潤雙礫——建築的表面保持水泥粗糙面而不磨光，外觀灰黑色，外部地形處理呈沙漠的形狀，造型自然、粗野，故也被稱為「冷峻雙礫」。

這些現象，都不能不引人深思扎哈在建築設計領域裡取得的數度輝煌：香港的山頂俱樂部；在一九八二年獲建築設計金獎的倫敦伊頓廣場（*Eaton Place*）公寓；柏林的 *Kufürstendamm* 大街（一九八六年）、杜塞爾多夫藝術和媒體中心（一九八九年）、卡迪夫灣歌劇院（*Cardiff Bay Opera House*，一九九四年）以及廣州市歌劇院的設計方案等競賽中均獲得一等獎。

屬於未來的建築師

廣州歌劇院構思以「圓潤雙礫」為命題，隱喻由珠江河畔的流水沖來兩塊漂亮的石頭。這兩塊原始的、非幾何形體的觀演建築物就像礫石一般置於開敞的場地之上，富於後現代性的形體寓意和令人激動的生命力，而且解構式的空間屬性明顯反映了該地點所要求的功能和環境。而對於「冷峻」和「圓潤」的判定，可以由觀賞者根據自己的觀感和意會而加以確定或者認同。加之此雙礫的主體具有可觸摸、細部自然的質感，就構成了衝擊周邊林立的現代都市建築景觀的形象力量，令觀者能夠自其中「聽到」無聲之中「鳴響」著的樂音。

以「打破建築傳統」為目標的扎哈，一直在實踐著讓「建築更加建築」的思想，於是才會有超出現實思維模式的、突破式的新穎作品。扎哈認為，建築不僅是表達，不僅是藝術，藝術能夠抒發或者激蕩人的理想；而建築，則可實現人的很多理想。同時，建築物必須有功能性，它涉及地質、結構工程、力學等科學基礎，建築首先考慮的一定是不同項目的要求：功能、行為、材料和環境，並且影響著活動在其中的人們，對所在的區域和空間也會產生深刻的影響。

為世界所贊譽

札哈·哈蒂在二○○四年三月二十一日獲得了年度國際建築界最高榮譽——被譽為建築學「諾貝爾獎」的普利茲獎（Pritzker）。這次，普利茲獎的評審委員會選出了她的三個設計作品，即：位於奧地利的滑雪場，德國的消防站和建於美國俄亥俄州的一座藝術博物館。本次評審委員會委員之一，建築師弗蘭克·蓋里目前在美國的加利福尼亞州從事建築設計工作，他也是普利茲獎一九八九年的得主。蓋里在評價扎哈的作品時，有這樣的評介：「她也許是最年輕的一位獲獎

者。她的作品思路很清晰，同時又充滿了激情和創新，這樣的作品我們很久都沒有見到過了。」

如果扎哈陸續出現在中國乃至世界的建築設計領域，那麼她的設計作品仍然不會因循一種保守的路線，而會繼續生產新的、獨特的影響力，直到人們能真正明白理解她的建築所體現出來的意向。

當「心的指尖」觸動空間

安藤忠雄一九四一年生於大阪。高中時代，安藤就有一種要「到海外去」的強烈願望。於是，苦練拳擊，以職業拳擊手資格赴曼谷參加職業拳擊賽成為安藤最初的海外之旅。十八歲時開始考察日本文化古城京都和奈良的廟宇、神殿和茶室等傳統建築。與著名的日本指揮家小澤征爾的遊學經歷相類似，安藤在一九六二至一九六九年之間，也是趁著年輕的時候周遊了世界。通過遊歷，觀察和體驗了不少的建築，這包括美國建築的現代建築與技術，亞洲的宗教和藝術，歐洲的浪漫和傳統，以及非洲的原生形態……。可以想像，在對不同地域、不同環境下的建築現象進行探索的時間裡，安藤的建築觀逐步形成了⋯

旅行，造就了人。……我的人生也可以算是一段旅程吧。在沒有接受專門教育的狀況下而志向建築這件事情，就如同獨自在緊張與不安下迷失在一個陌生地方一樣。……然而像現在這樣回過頭來看，我寧可將那視為是因著在那苦難當中以所得的體驗作為食糧，自己才得以一直生存到現在。往往在孤獨與不安、一個人在都市裡彷徨的時候，那樣的感覺便更明顯而具體地流露出來。……旅行，也造就了建築家。

——《安藤忠雄的都市徬徨》

一九五八年，日本音樂學院青年畢業生小澤征爾（生於一九三五年九月），孤身遠涉重洋去歐洲學習鋼琴和樂隊指揮，憑藉天賦、機遇和刻苦努力成為了著名指揮家。

安藤忠雄沒有顯赫的學歷，由木工學徒出身，經函授學校而考取建築師。

一九六五年，安藤設計的大阪市立公園方案獲得一等獎，一九六九年在故鄉大阪梅田設立建築研究所，開始了自己獨立的建築設計生涯。

自一九九二年至今，安藤忠雄幾乎贏得所有世界著名的建築大獎，其作品大多數都在日本本土，每一座建築物的落成，即成為地標，並且受到人們的青睞。但要是只用「簡約的線條、光與水的舞蹈、低調的高科技」等去描述和分析安藤的作品，就都不太會到家。

那是由於安藤設計的東西有著他自己的品味和格調。

他的成功恰恰在於：他是以「心的指尖」觸動了空間，同時又將自己的心境融入了素樸的自然，將平靜之愛賦予了人和大地。與此同時，安藤忠雄的空間喚醒了人們對那空間內在的感受和初始的回憶，使人產生了強烈的情感共鳴，正如他所說：建築的目的不只是與自然交談，而是試圖改造經建築表達出來的自然的意義。

這種自然的意義是什麼？從何而來？是什麼使得原本躁動的拳擊手，手中流露出了無語的風、光和空間？要一幢建築物或者一處空間能夠與人相對話，在一片無言的空寂之中，一時的喧囂，總會歸於靜謐，只能夠由建築師安藤在自己原有的思想語言中表達出來了。

日本建築的空間精神：純淨的空間，分明的棱角，挺秀的線條，精美的細部等等的運用，也是由於有了對日本傳統建築空間的理解之後方能達到的。

安藤忠雄正是以詩意化的空間贏得了人們的認同的。在其舒緩平靜的空間之中，設計者的靜與空悠然而現。安藤忠雄的空間的「靜」，或許正是一種天堂般的境界，在誠實地面對著生命個體的孤獨本質的時候，似乎他也能夠在其中尋得怡然的自在吧。

安藤的建築立足於三個基本原則：可信賴的材料混凝土或者木材、純淨幾何體以及自然，他設計的建築物大多簡練、樸素，但是從每一建築物，特別是素混凝土表面精琢的細部來看，卻又有無數語言和精神蘊涵其中。安藤的作品有著柯布西耶建築設計的精神取向，從而推動了當今的現代建築的發展。由於他所偏好的素混凝土和純幾何形體基本上具有表達禪學的審美氣質，故其作品所表達的冷靜、空寂、孤遠、閒適等意象，都可以用來釋意一種源於內心的謙和，也許就是所有建築大師所具備的品格。

光的教堂，建於一九八七至一九八九年。位於大阪城郊茨木市北春日丘的住宅區中，是現有一個木結構教堂和牧師住宅的獨立式擴建。建築形體極為簡單，斜向插入的素混凝土牆體分割了空間，而且使得陽光能夠「滲進」教堂的室內，陽光從牆體上留出的垂直和水平方向的開口滲透進來，從而形成著名的「光的十字架」。此外，教堂的牆壁及傢俱有著粗糙的質感，表達出抽象、洗練和誠實的

品質，空間的純粹性喚起人們皈依的「莊嚴感」。有臺灣學者認為，從安藤的數個教堂建築設計之中，包括水教堂、風教堂，隱約地流露出他對於東方文化中的自然觀崇拜的意味。

大阪，住吉的長屋。外表恬靜、造型簡樸，所用建築基本構件較少，這會使人感到建築材料和形式已經消隱，空間極近虛無了。設計者在這裡似乎是要尋找一處脫離外部塵世的庇護所。其混凝土外立面幾乎全封閉，建築呈現內斂的隱士風格，於默默無聞之中展示出應有的表現力。內部的各個居室都面向一個尺度親切的中央採光庭院，居住者能夠直接觸摸到自然：陽光、空氣、風和雨等原真的要素。混凝土牆面經過精心的加工和反覆提煉，取得了一種精緻而細膩的效果。設計作品當時受到了人們相當大的關注，並為安藤贏得了一九七九年度的日本建築會賞。中國的建築界也由此認識了安藤忠雄的建築空間。

安藤設計的六甲集合住宅第一期工程始於一九七八年，現在第二、三期工程已經完成。六甲集合住宅的第一期工程創造的是一種純粹的居住環境，住宅沿著山坡層疊而上，居住在這裡的人們可以得到最完整的視野：自住宅俯瞰神戶海。而在第二、三期工程中，則設計了公共活動的空間，為當地居民的生活提供了富有特色的場所，包括花園、停車場，以及開放式的游泳池等社區公共設施。

安藤忠雄自己的建築事務所在日本大阪市北區，一九九一年建成。建築空間呈不規則的形態，地下二層，地上七層，實用面積四百五十平方米。建築採用中庭式設計，四周環以迴廊，既便於內部空間的採光，也有利於增強其向心力，體現出安藤在建築設計中始終強調的「垂直面」與「自然光線」兩個主要建築因素的原則。

大阪的飛鳥博物館（建於一九九四）位於大阪一處古墓冢眾多的山林之中。博物館建築的大部分隱藏於地面以下，以便減少對原有自然和歷史環境的干擾，而其內部的古冢風格的室內設計，也較好地體現了古時的風俗和祭祀的觀念。抽象而簡潔的大臺階與景觀塔使得參觀者能夠有較開闊的空間視場，為觀賞周圍環境帶來方便。博物館的臺階和塔作為空間的制高點還形成了一定的對比，紀念性效果較為強烈。

安藤在日本當代建築設計領域具有重大的影響力，其設計融自然、光影為一體，形成了日本現代主義建築的一種新趨勢。由單純幾何形式、動態空間、光的品質和安藤的哲學信念等方面分析，人們不難體會到安藤忠雄的創作理念和追求。一九九五年，安藤獲得普利茲建築獎，他是自一九七九年成立以來第十八位榮獲建築界最高榮譽的得獎人，同時也是日本建築界第三位該獎的獲得者。

一九九五年五月獲獎的當天，安藤忠雄在法國凡爾賽 *Trianon* 宮殿頒獎典禮上宣布，將捐出十萬美元的獎金給一九九五年一月因神戶大地震受害的災民。

安藤忠雄的設計作品還有：岩佐邸（蘆屋，一九八二至一九九〇）、POKKO集合住宅（肥後縣一九八三）、*RAIKA*總部辦公大廈（大阪一九八六至一九九〇）、夏川紀念會館（滋賀縣一九八七至一九八九）、兵庫縣立兒童博物館（一九八七至一九八九）、伊東邸（東京一九八八至一九九〇）、姬路文學館（兵庫縣一九八八至一九九〇）、直島現代美術館（岡山縣一九八八至一九九二）熊本縣立裝飾古墳館（熊本一九八九至一九九二）、真言宗本福寺水禦堂（水上佛寺）（兵庫縣一九九〇至一九九一）、姬路市立青少年之家（兵庫縣一九九〇至一九九二）等。

「所有的矛盾變成和諧，所有的華麗都在內斂中雍容起來」——有人在看過安藤忠雄所設計的淡路夢舞臺後這樣由衷地贊美。

多層次背景下的文化棲息地

摩什・賽夫迪（Moshe Safdie），一九三八年生於以色列海法市，一九五七年移居加拿大。他在一九六一年畢業於加拿大蒙特利爾的麥吉爾大學，獲建築學學士學位。陸續在加拿大Van Grinkel事務所、加拿大合作公司工作以及路易斯・康事務所（美國）工作，一九六四年起成立自己的事務所。為了發展設計事業、伸展觸角，除了在波士頓設立總部之外，賽夫迪還在耶路撒冷和多倫多等地建立設計分部。在摩什・賽夫迪的身上有著以色列、加拿大和美國的三種文化背景，因此他的設計作品體現出結構性的整體演進和敏銳的精神探索。

摩什・賽夫迪在一九六七年設計的蒙特利爾Habitat棲息地'67住宅位於城市的建成區，但是卻能夠給人以私密性強、通風良好、滿足日照等功能要求，同時，運用了預製混凝土盒子體系的住宅也有著如同身處郊野空間的愉悅。此項設計屬於模塊式的「體塊堆疊」形式，具有標準化建造的可能性和一定的可持續性，建築物能夠接續發展、逐漸「生長」。在賽夫迪所作的設計裡，住宅建築群是由很多套單元組合而成的，其所形成的實體體量與變化的空間構成了令人難以理解的巨大結構體，建築體塊之間用鋼纜相互連接。從現已完成的這種形式中，人們可以看到中東地區的一些以色列和阿拉伯民族地方性民居建築的影子和空間關係，這樣做的同時也是要為了降低建造成本。由三百五十四個預應力混凝土塊

蒙特利爾*Habitat*棲息地'67——該建築物就像是古代亞述和巴比倫地方建造的金字形神塔（*ziggurat*）的造型一樣：單元交錯放置，建築層疊而上，外觀單純而樸素，空間變化富於趣味和動感。其中每一個住宅單位的平面位置都有所不同，顯現出和諧與豐富。

組成，空間組合的處理既可保持私密性，又有較好的視野。通過組合，能夠在每一個住宅單元體本身的頂部形成一方屋頂陽臺，住宅的戶型多種多樣，分別有一間臥室到四間臥室的，並且，大部分都帶有小巧的花園或者遮陽板。但是實際上其工程預算過於低了。

在賽夫迪後來所設計的美國「棲息地紐約一、二號」、「棲息地羅切斯特」與三藩市州立學院的學生中心等建成項目中，賽夫迪也延續了建築單元體組合發展空間的概念，其設計手法基本接近於「棲息地'67」住宅。

賽夫迪的「棲息地'67」住宅項目是聖勞倫斯河沿岸地區的空間地標，它為一九六七年加拿大國際展覽會樹立起一道特殊的建築思想背景。同時，「棲息地'67也是當地文化模式和模範社區裡的空間載體。在這裡的預製混凝土的三維空間結構與住宅群落之間，居民們有著一種和諧的、緊密關聯的生活模式。而很巧的是，於一九六七年在加拿大蒙特利爾舉辦的國際展覽會的主題也是這樣的。

「棲息地'67」住宅設計獲得了加拿大皇家建築學會授予的*Massey*獎。此後，該項設計還獲得過《加拿大建築》雜志所設的「出色成就」獎。

賽夫迪也是一位循循善誘的教育者和思考者，先後在哈佛的設計研究院、耶魯大學、加拿大麥吉爾大學和以色列的*Ben Gurion*大學等高校講課或者舉辦講

賽夫迪關於「城市高密度住宅區中的社區發展」研究的觀點。在這些布局緊湊而又互相封閉的模塊（其形態基本上與「盒子」相似）中，鄰里之間的關係輕鬆友好，居民、住宅、社區空間的協調性和存在狀態兼具優良。

座。他的設計實踐與理論思考相互關聯、相輔相成，這些表現設計理念的思想多體現在《汽車之後的城市》（*The City After the Automobile*）（一九九七年）、《耶路撒冷：過去與未來》（*Jerusalem: The future of the Past*）（一九八九年）和《形式和意向》（*Form and Purpose*）（一九八二年）等專著和其他的論文裡面。

近年來，賽夫迪的作品還有：魁北克省文化博物館（一九八七）和加拿大國家美術館（一九八八年），蒙特利爾藝術博物館（一九九一年），渥太華市政廳（一九九四年），溫哥華圖書館廣場和美國洛杉磯 *Skirball* 文化中心（一九九五年）、*Elwyn* 康復中心（一九九七年），以色列 *Mamilla* 希爾頓酒店（一九九八年）。在城市設計方面賽夫迪也有過成功的嘗試，如蒙特利爾舊港區、以色列的 *MODI'IN* 新城等。

摩什·賽夫迪獲得過加拿大勛章、加拿大皇家建築學會金質獎章、國家猶太文化基金會頒發的猶太文化視覺藝術成就獎，他的設計作品和對於社區、聚居空間的研究分別得到了世界建築界的認同和贊許。在中國，賽夫迪也極力去體會這裡的城市與建築文化、理解那些特殊的城市形態，以具有親和力的構思及適應地方性的設計手法，參與過一些地區的城市規劃和建築方案的設計競賽，並且形成了一定的影響。

也許，正是有著對「阿拉伯——猶太」、「加拿大——美國」這樣兩類兩種文化交會的體驗，賽夫迪的文化視野、建築理念、設計手法才成為與眾不同的。

阿爾瓦・阿爾托在羅瓦涅米*

在現代主義風行的時期，功能主義和絕對理性化盛行而且主導著世界建築領域，而包括阿爾托在內的一些北歐建築師卻執意於建築的地方性，建築設計既順應本土的生活功能、延續刻板的傳統理性，同時也加入浪漫的人情化成分，他們探索並找到了現代主義同民族性之間的契合點。自二十世紀四〇年代開始，阿爾托的建築作品受到廣泛的讚譽，而且芬蘭的羅瓦涅米市以擁有阿爾托所做的城市規劃和建築設計作品而感到自豪，許多專著和研究論文對阿爾托的設計思想做過介紹和評論，但阿爾托在這裡的作品較少被提及。

地處北極圈上的羅瓦涅米市（北緯六十六度三三分），是芬蘭北方拉普蘭省的省會，距赫爾辛基八百公里。二戰結束前夕，侵入芬蘭的德軍將羅瓦涅米付之一炬，城中絕大部分建築被損毀。一九四四至一九四五年，負責城市恢復與重建規劃的A・阿爾托為羅瓦涅米編制了城市總體規劃，後又為拉普蘭省制訂了區域規劃（一九五〇至一九五七年）。此後，阿爾托還陸續在這裡設計了市政廳、拉普蘭省圖書館、Lappia綜合大廳等公共建築，以及Korkalorinne居住區規劃、住宅和Aho家族建築等。

* 原載於《世界建築》二〇〇九年第七期

阿爾瓦·阿爾托設計的Lappia大廳
（芬蘭的羅凡涅米）

阿爾托的這三座公共座建築位於羅瓦涅米市的東南隅。建築群沿地塊南側呈東西向排列布置，在中部圍合出一個朝向市中心的公共廣場，東西長約一百五十米、南北向進深六十餘米。建築群向城區展開，限定地塊的東西邊界，也便於市民識別和進入。建築具有造型簡潔、功能實用等現代主義建築特徵。

圖書館位於建築群中央，建成於一九六五年。圖書館的建築設計突出社會平等的主題。建築的主要部分的高度為二層，有上下通高的局部大空間。建築師藉助古代露天劇場的形式母題，採取扇形的平面布局，並將其比喻為一部翻開的書籍。它的體型低緩、尺度適宜，簡潔、樸實的前部入口之上有著寬大而舒展的檐廊，在外立面形成了連續性和統一感。室內帶有折面的高窗內壁為白色，能夠如同冰塊一樣將光線折射到室內，又由於層高較低，室內空間能夠獲得自然而均勻的漫射光，又由於圖書館內的傢俱、壁面和樓梯等全部為木製材料而形成了親切自然、明快素雅的閱覽環境。

Lappia大廳位於圖書館的西側，建築的形體與圖書館相互垂直，出入口朝向開敞的公共空間。其建築面積為八千五百平方米，有一個四百二十七座的劇院和一百五十四座的議會廳，建築主體為二層，局部設有三層。建築物實際上由兩個

部分組成，其中一部分包括音樂學校和廣播電臺；第二部分是建築的主體功能區，包含劇院音樂廳和議會大廳等。

大廳的室內裝飾與傢俱的主色調為阿爾托所特有的亮白色和藍色，具有典型的阿爾托的配色風格，在其他類似的建築當中也多有使用。Lappia大廳外部的形象與建築內部的功能產生呼應，激發人們的聯想，例如，建築的屋面帶有起伏的曲折體，輪廓富於動勢且與周圍地形相協調。將這一建築同首都赫爾辛基的芬蘭地亞音樂廳（一九六二至一九七一年）相比較，可以看出兩者功能類似，建築造型也有一定的關聯性：芬蘭地亞音樂廳具有鋼琴般的造型，Lappia大廳的上部屋面孕育著自信的樂感。

三座建築當中的市政廳是最晚建成的。阿爾托死後由他的妻子負責該設計工作，直到一九八八年落成，成為包括一系列社會服務功能在內的行政辦公和文化機構。市政廳的建築面積為一萬三千平方米，有近二百間辦公室和十七個會議室，沿外側設置停車場。建築物以三叉型的翼樓組成，內部分成三個區域，分別安排不同的部門，並各有獨立的出入口，其中最主要的入口門廳和對外接待區正對著Hallituskatu大街，可以為來訪者提供盡可能多的便利。建築內部空間光線充

光，是了解北歐各國的經濟、社會和文化的重要對象，人們活動的方式與物質形態的設計都是以光作為背景，也只有如此，才能夠通過光認識芬蘭國家的文化、城市和建築，對於繪畫領域也不例外。

沛而柔和、氣氛活躍，由於採用了帶有淺槽肌理的白色外牆以及木製的配飾與構件，使得建築物顯得更加活潑生動。

北歐國家對於光有著特殊的情感。北歐設計思想當中的很大一部分，是珍惜光和積極地利用光，因為對於北歐的人民來說，光是極為寶貴的資源。與對光的追求一樣，白色調的運用也能夠顯現芬蘭文化的純粹性以及純粹形態的組織，城市與建築物的白色調同城市環境之間互補、相融的關係。

阿爾托善於處理建築材料、光和空間。他在北極城市羅瓦涅米所做的建築設計當中運用白色和處理空間關係的手法，到了阿爾托建築生涯的晚期已完全成熟。前述建築的外立面統一採用白色色系，建築物之間有著完整的聯繫。外牆材料包括陶製面磚、壓紋陶板和豎向百葉等，採用了相近的構圖排列方式，雖然主色調、構圖方式相近，但表面質感卻各不相同，白色外觀與其他色彩元素及建築構造結合得不露痕跡。

觀察芬蘭乃至北歐各類設計作品，精準、細膩、適用等無處不在。阿爾托認為，建築師的工作之一，是要給予生活更加精良的建築。在他的建築作品中，五金或木材的結合、門窗節點、銅製扶手、金屬燈具、木傢俱以及配件等，都體現了設計師對於精確構造與方便使用的理念。

羅瓦涅米的這組公共建築，雖然不屬於阿爾托的代表作或名品，其外觀和形式甚至不出奇也不夠動人，更由於城市遠在北極地帶而未被多數人知曉，但是我們完全能夠從其中感受到阿爾托在其「第二白色時期」的建築設計思想，即——將地方主義與現代主義相互融合，產生一種能夠地方化的生活需要出發的本土風格或者說人情化風格，而這種風格經受了半個多世紀的現代運動和建築發展的檢驗，他的建築作品和設計思想不斷地影響著世界建築領域。

在這座地處北極地區的城市當中，淡然的環境和白色的建築物已經成為了溫暖的空間背景，純白，構成了城市的主導色調和空間表情，一如北歐居民的微笑：坦然、雅致、恬靜、平常，且無處不在。儘管北極地區氣候寒冷、日光稀缺，但沃爾特·阿爾瓦雷茨的建築一直煦暖著寒冬裡的城市和它的人們。

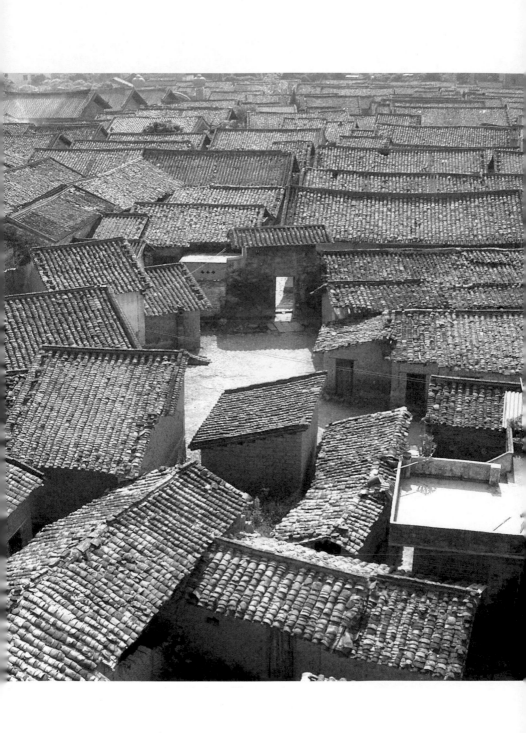

02 ARCHITECTURE IN CHINA

中國建築

站在時間的原點

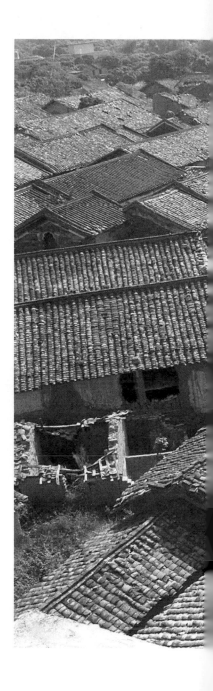

光孝寺祖師殿復原設計隨記*

這是一個在宗教生活與市民生活交融場所中的重建設計，嘗試從歷史遺蹟的發掘中、從文獻的記載中、從現實的市民生活中獲取設計依據，在中國的現代社會生活中，創造出一方空間，涵蓋一種思想、一種寄託。

建設的原則和目的包括：重建與保護珍貴的宗教文化遺產；建構一種人性的空間，使得這種地區化的設計作品被社會欣賞、理解和評論，並且相容，具備文化的內涵、社會的價值和市民性意義，達到建築文化與傳統的再生。

祖師殿原有基址的狀況：由於原建築傾圮多年，加之寺廟內在各個時期都曾進行過營造活動，有時甚至被部分地擴充為軍營或官僚宅邸，因而，祖師殿毀廢後便沒有重建。通過近年的考古發掘可以見到：該基址地下各個歷史朝代和時期的建造痕跡十分清晰，建築遺存層層疊壓，保存著大量的建築材料和歷史信息。計有唐代、宋代直至清代和民國的磚、瓦、柱礎、磚石井圈等等，這些遺存和材料反映了各個歷史時期建築和營造技術的詳細情況，對於祖師殿的復原設計是極有價值的參照物。同時，部分與祖師殿同時期建造的其他現存的古代建築也是一些完整的參考素材。

* 廣州光孝寺詳細規劃作品應邀參加國際建協國際女建築師協會第十二次國際大會，一九九八年，日本

光孝寺位於廣州的舊城區，是華南地區一個著名的佛教歷史文化勝蹟，已有一千餘年的歷史。內供奉禪宗初祖達摩禪師、六祖慧能禪師以及百丈懷海禪師。其復原設計工作完成於一九九六年至一九九九年。

祖師殿的復原設計：採用中國傳統的建築材料，以磚石為基礎，以木材為結構構架。各處的細部裝飾，如：新建築所採用的柱礎、斗拱、木雕、窗飾、脊飾等以傳統樣式為藍本。建築造型遵循古制，以便與環境相協調，外觀表現出古拙、典雅和莊重之美。同時也取得了宗教建築語彙與市民情感之間的平衡，豐富了原有的寺廟環境。

宗教與市民生活交融場所：這種宗教化的場所有利於建構一種具有廣泛聯繫的、人性的空間，即：

提供給信眾交往的環境、人與人、人與神的交流場所；傳統的宣示作用，容納信仰、文化活動、儀式與教化的場所；構成政治信仰之外的補充系統：善、良知、世界觀、生活態度所構成的框架。

在這裡，精神與文化遺產相互融合，相互照應，兼顧到其深厚的歷史文化背景並加以延伸，賦予其新的、淳和的地方特色。

我們認識到：任何時代的建築，其空間本質的完整性都是與當時的時代生活息息相關、相輔相成的。建築空間中所涵蓋的「人」的活動是建築意義所在。運用建築空間的場所語言，借鑑歷史建築的傳統象徵符號，關懷現代的市民日常生活形態，構築環境的人文、歷史氛圍，使該區域充滿活力。在有限的區域空間

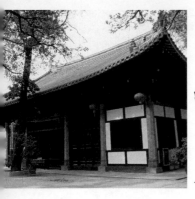
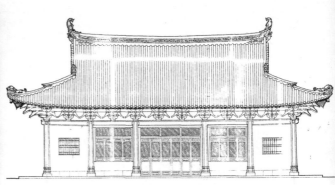

中建立人性的尺度、合理的空間結構、謙虛的建築形式以及傳統街巷的肌理。使昔日神聖的殿堂轉化為寄託的空間。只有當地區化的設計作品能被社會欣賞、評論，具有了文化的內容、價值和意義時，才能有建築文化與傳統的再生。

在復原設計中，我們也考慮到某種新地域主義，即，地域性建築，這也是傳統建築的一部分，它的基本依據是當地自然環境、氣候條件、地方材料與地方民俗文化。

建築必須有機地生長於生活之中，而不能從外強加於生活。

建築必須有機地點染環境，蔓延於地面上，自然地發展。

問幽大旗頭

大旗頭村，在中國大陸廣東佛山的三水市樂平鎮。此村的開建歷史可以追溯至明代初年，現存的古村為清光緒年間廣東水師提督鄭紹忠（一八三四至一八九六年）所建。平面呈「棋盤式」布局，即以縱橫兩個方向的巷道將民居布列在組織齊整的統一空間當中。建築群坐西向東，背靠雷崗主山，占地約五萬二千平方米，建築面積達一萬四千平方米，這在粵中傳統村落當中屬於規模較大、形態保存完好的類型。

大旗頭整體的布局完美、緊湊，聚落空間結構和民居建築形式屬粵中地區成熟的典型範式，其營建是經嚴格而統一的規劃並且一次性建造而成的，此類布局能夠滿足抵禦外侵、核心防衛的功能，同時也可節約用地。祠堂、書塾、家廟等公共建築排列在建築群的最前部，建築的規格也最高。在公共建築設計運用了高平臺的形式——月臺，有聚落第一道防護屏障的作用。這種空間處理方式使得前部的幾座主體建築物的高大氣勢和空間主導作用更加突顯，空間層次感也更為豐富。村落正向面朝大月塘，以若干條細長的青雲巷沿縱深向貫通至後部，並在中部設一條橫巷作為各青雲巷之間的聯繫通道，縱向巷道的入口處和後部，以及橫巷的邊側都設有擋牆封堵，有閘口護衛，以保障聚落內部的安全。村內住宅建築多為規格相近的三間兩廊式樣，也有少量五間三廊式的，排列規整、獨戶使用，並按照地勢相近的升起而由前向後逐層抬升。

幾乎每一幢宅子的兩端都高聳著硬山鑊（huo）耳山牆，形成了交織起伏、動感昂然的整體輪廓線。住宅的山牆面不設側窗，或者僅開極細窄的高側窗，後背牆面完全不開窗。建築物上的木雕、隔扇、欄板、磚塑、灰塑、陶塑、琉璃花飾、石雕和脊飾等，處處體現當年的設計用心，多樣的題材，生動的內容，純樸的手法表現出當年聚落生活形態的悠然和富足。村內，防火防盜裝置齊備、防曬排水設施周到。由於當年選用了質量上乘的建築材料，因此保證了各建築物能夠經百餘年而依舊堅固耐久，雖然部分木構件和檐瓦等易損者有一定的破損，但是其他大部分材料都還保存完好。空巷的青磚石腳之下，在黯淡斑駁的苔痕當中，水汽化出散落之處，如同浸透著聚落的歷史和過往的印記。

村東北角建有一文塔，勢如筆峰，建築形式為六角攢尖，石礎磚牆，高三重，首層飾以石雕題額：「層巒疊翠」，塔身鐫刻曰「奎光」、「毓秀」。塔的左面植有榕樹，右側為壯碩的木棉，象徵著人文和自然相互融合的景觀意象。塔的正面臨大水塘，並同高平臺和月塘等環境實物相互照應，呈筆、墨、紙、硯四寶配合的象徵性空間格局，用以對鄉族和後人能夠以耕讀為本、培育英才、出人頭地、光耀家族等寄予樸素的希望。在村北側，另建有建威第、尚書第和尚書花

園等建築物，對村落形成護衛，現已闢為學校，有新的教學樓插建其間，這當是文脈衍成的一個好方法。

按照粵地的民間習俗，古村當中先祖所建的祠堂、書塾和家廟等建築物，作為聚落的空間靈魂和精神核心除非萬不得已的時候是絕不會被拆除的，而且，這些建築在今天即便已經不再具有原來祭祀或者教育的功能了，也還會被當地居民盡著自己最大的可能和本村現實的經濟力量自覺地保護起來。為了保留住對於家族和源脈的部分記憶、維繫族群的凝聚力，居住於古村或者遷居到古村周圍居住的本村人通常會依時對其灑掃、整理，每遇重要的傳統年節會將所有村民聚攏來，按照祖制舉行祭拜活動以及團聚儀式，並擺設家族聚集一堂的圍宴。同時，還因為有了與故鄉的祠堂、祖屋的精神聯繫和血緣紐帶，外出的本族子弟也多會返回拜山，或者給家鄉寄一些錢請留住的族人代祭。也僅僅是在此時，村落才能夠顯示出族群的生氣脈絡和鄉間民俗，在今天，類似的活動越來越少、關於祖屋與先輩的記憶也日漸平淡。

在大旗頭村棋盤式的深巷之內，建築上的青苔年復一年地生出來又枯萎下去，如此地往復不已。村頭枝葉茂密、濃蔭闊大的榕樹木棉樹總是綠色常在、生意盎然，而歷史卻已然不再像是能夠輪迴再生的墨綠色生命那樣留存此間，經歷

問幽大旗頭‧佛山三水樂平鎮大旗頭

過上百年的基座條石、青磚磚牆上面處處帶著各個時代的刻痕與傷疤，留有歲月印記的高挑的屋甍和片片灰瓦依稀可見，聚落的歷史僅存於時光的短暫片段當中。逝去的就不會返來，那些昔日的景況和生活氣息便只能夠由著稀落的來觀者自行去揣度和默想了。

散落於珠江三角洲地區各地、仍然維持著明清時期空間格局的古村落還有很多，與三角洲內的水系、田園、山林相生相伴。早些時候，那些接近城市周邊地帶的傳統聚落，逐步被城市發展所淹沒的所謂「城中村」，由於當年的規劃「無意識」和城市空間發展壓力而導致消亡。當今的現實是，由於本地區經濟發展所引進來的工廠企業會隨時要求將這些農業、水產、蔬菜、水果和家禽業的生產區域納入開發建設的用地範圍，傳統村落和周圍地帶不斷地受到蠶食。

今天還能夠被看到和認清楚的各處的「大旗頭」，有可能就在有意無意之間成為了昨天的城中村，眾多曾經隱居郊野的古舊村落、遠離城市的傳統農業景觀與富於特色的自然地貌依然面臨壓力，並且在逐步消失，現存者的未來尚不可知。

即將沉入記憶的龔灘

位於中國大陸重慶東南部與湖南貴州的交界處的龔灘古鎮，隸屬酉陽土家族苗族自治縣，鎮子座落在烏江江岸，與貴州隔江相望。據史家考證，該鎮已有一千七百年的建鎮歷史。鎮內的居民多為土家族和苗族，但是在他們的服飾、社會形態、宗教儀式和生活方式等方面都與一般的漢人無異。龔灘地方的民居建築多為吊腳樓樣式，也有不少是近些年來居民們自行加建、補建的。二〇〇一年的時候，龔灘已是位列重慶市「巴渝十大歷史文化名鎮」的頭名，而且在當時，相關部門就已初步確定了為其申報世界文化遺產的意向。

流經此地的烏江，兩岸峽谷深幽、崖壁陡峭、江流急湍、山水青碧，只是沒有了櫓槳和號子聲，空留畫卷般的峽山與冷灘寂寞而對。龔灘鎮的空間形態呈線性結構，建築群沿著近乎直立的山崖上鑿出的曲折街路排列，街路的兩端高差不多，中間略有起伏。鎮子裡沿江展開的老街自下而上分為三個層次，一是江邊的灘地，安排有碼頭、泊岸和堆場等；二是年代比較早的老街，鋪砌石板路，其中絕大部分建築是木結構的吊腳樓或者建於石基上的木樓閣，有住宅、鋪面、客棧和會館等，其間也穿插著後建的磚木房屋；再往上一層則是新闢出的公路以及沿著公路新建的小鋪面房和住宅，公路近江的一側已被各色磚混結構的建築物占

滿，而靠山的另外一側已極少可用之地。按照這樣的地形條件，以後鎮子的空間發展仍然會是沿著江岸走向，在公路的兩側往兩端繼續伸展。

古鎮的空間自由、整體結構合理，於嚴謹的理性和豐富的變化當中形成各自不同的、能夠被有效利用的空間。沿著鎮子內的老街分布有不同類型的公共性節點，還尤為講究節約土地，合理利用地形的高差變化。在空間布局上，每一座建築的立基都與地形相互配合，各建築的體量貼切地反映所在地勢形態，群體兼顧相鄰建築物的對應和錯落關係。整條古街空間按照實際需要和地形條件而呈現收放、起伏，局部適合於整體，總體又兼顧個別，不同位置和規模空間的轉換和處理方法看似無意識，卻又顯現出傳統形態的延續，為內街構成了豐富的空間層次，每個轉折處都能夠出人意料。雖然這裡全然沒有進行過任何的規劃或者設計，但是，行人往來其中卻可以體味多樣的意趣和空間感受。

龔灘的民居，沒有使用昂貴的材料和裝飾，也不具特別鮮明的形式，沒有建築師的設計痕跡也不需要建築師，居民只是自行按照原有的居住生活要求和建築模式就可以自如的搭建起像樣的居所。尤其是臨江一線的吊腳樓的底部構架，用材簡練實用、結構體系明確合理，雖然前後建築的間距局促、空間逼仄，進退的

餘地也不夠寬裕，但是建築物各自根據地形、地勢的變化和走勢而採取凹凸、抱廈、挑廊、懸臺、架空等手法巧妙地利用有限的空間，實用而形式不受拘束，檐口的高低位置關係有機搭配而且組合自由。綠樹從宅院的天井衝出，或者由石階旁側向上豎起，上下的階梯和排水道由崖壁曲折地通向江岸，垂直的形態與橫向的建築物構成動態的對比。遠觀，可見瓦甍疊覆、青檐高啄，處處成景，近觀則是層錯累進、穿插有序，空間意趣多變；建築所用色彩不多，且樸素淳和。

隨著傳統的河運貿易逐步衰落，與相鄰省份的交往已被國家級公路所取代，原有的水岸功能被逐漸放棄了。現在的老街內已是人煙稀少、建築凋零。所遺留的石板路、石階、石壁、石渠、石岸以及大小石拱橋等，陪伴著日漸破敗的各式吊腳樓，無言地等待著那一天的到來。

龔灘一帶於二〇〇七年以後由於電站建壩後水位上升而被淹沒。二〇〇五年底，到龔灘考察的人們已經能夠從古鎮內老街上的幾戶人家現存的住宅牆壁上看到，紅色漆的倒三角形標誌和數字，即二百七十四．六米，它註明了這裡就是未來的漲水位的標高線位置。鎮內為數不多的居民似乎並不太在意鎮子裡水漲人去的未來，甚至有一些淡漠和黯然，更多的是關心自己是否會得到合理的安置。至於鎮子今後的發展和人們的去向，在本地人看來皆是無力思考也無人能夠解釋的

問題，那些所謂的歷史保護根本不在正在爭取溫飽的人們的視野之內，或去或留又有誰能夠真正掌控呢？

龔灘是難以忘記的。許多人來此，是想掇取或者撿拾那些值得賞玩的影像和片段的空間，在無奈之中，把這些即將沒入歷史的空間和景物裝入以後的記憶。

龔灘

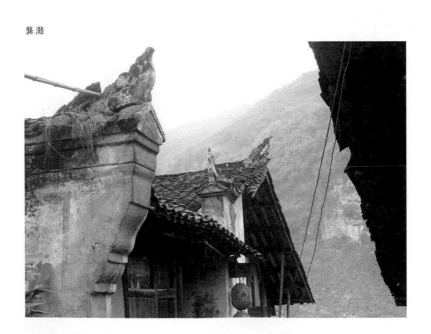

開平碉樓「申遺」的冷思考

近年來，中國大陸的文化界和建築界對廣東開平僑鄉的民間碉樓建築的基本結論表示肯定，即，將其確定為「中外建築藝術和文化相融合的、獨特的地方民間建築」。碉樓的民間學術研究可謂豐富多彩，人們的重視程度也在逐步增加。

最近，當地政府及組織也正在積極組織申報將開平僑鄉的碉樓建築群列入世界歷史文化遺產名錄。

然而，通過調查和分析研究可以發現，開平僑鄉地區各式碉樓的營建存在著以下問題，這直接影響到對其真正的藝術和文化價值的判斷。

首先是分佈隨意。相當一部分的碉樓建築，在選址上都與主人所在的村落沒有任何空間上的關照和邏輯上的聯繫。它們一般孤立於村外田間地頭，或擠占著村內有限的空場隙地，空間佈局與位置任由主人隨意地安排，造成了建築與村落的原有空間形態的不協調。大部分碉樓建築並不對村落空間與景觀起到改善和豐富的作用，正是由於以一種對內炫耀和對外戒備的封閉性心理為出發點，因而形成空間上與村落格局相對立，使用上與實際生活相脫節、功能目的背離等現象。

因而，在不長的一段時間裡逐漸被荒棄，或不再起到應有的主導作用——包括單體碉樓自身也無法沿續。

其次是形象單調。絕大部分碉樓的空間形式和平面處理都極其簡單，被保留的部分裝飾物的形式也較為單調。本地的工匠在施工過程中都會對原型構造進行大幅度的簡化和刪節，外國原型建築上的一些複雜細部與構件被捨去。極少有碉樓能夠恰如其分地保持原物所具有的比例和尺度。因而，由於技術手段、工具和材料的限制，大多數的碉樓建築並未能夠正常、準確、地道的引用西方古典建築的造型語彙和裝飾符號系統。

碉樓的形式與源建築形式相互背離。多數碉樓的體量、尺度和外觀與源建築互不相關。在體量上適宜於防禦性或觀覽性的建築，又會與當地的原有民居形式相背離。

建築材料被替換為本地材料。由於不可能選用需耗費大量工時和資金的純正石材等材料，碉樓建築只能採用本地工匠所熟悉的灰塑、灰雕類的用材和手法，個別的碉樓也只是在局部採用極少量的簡單形狀的條石或塊石。同時在裝飾上又融入很多的地方化意識及中西合璧式的審美觀念，一般的材料處理和構造作法較為生硬，新的建築技術成分並不多，並未出現技術上輝煌而有益的進展，故裝飾手法的陳舊導致了形象趨於保守。

> 外觀封閉是碉樓的普遍特徵。從總體上看，碉樓的防禦性功能要求決定了其封閉性的外觀，形成單一的形式：厚牆、小窗（絕大多數碉樓的底層是不開窗或極少開窗的），厚重、狹小而堅固的入口門，碉樓頂部的瞭望塔和涼亭式樣的裝飾。

總體缺乏體系。碉樓建築的外部所用裝飾和細部處理基本上是模仿和移植的，大部分碉樓上所加的裝飾內容一般無連貫性和表現意義，其主體結構、體形和造型同異文化建築形式和符號不能夠完美地結合、交融和吸收的程度不足。

從某種意義上來講，碉樓現象的出現也反映了開平的四邑地區乃至廣東地域文化的包容度，即接受新異建築樣式所採取的積極態度。但是，在當時的社會背景下，這樣的包容方式卻又是以審美思想的迷亂、盲目效仿和畏懼災難等意識為前提的。對於開平當地的社會環境來說，不論採取什麼樣的建築形式，碉樓的防禦性功能都是被放在第一位的，碉樓的各種基本功能也只能夠藉此得以體現。因此，作為一種特定時期、特殊社會背景、國際文化與中國近代化相互撞擊之下的產物，碉樓之於生活的意義以及它的適應性和實際功能都只是暫時的、局部的。

這裡希望引起注意的是，僑鄉碉樓建築產生的背景反映出的是不同文化的碰撞而非融合。事實上，西方（主要是華僑僑居國家）的文化和建築形象的進入在碉樓形式這一點上，僅僅只是單向的和片段的，從它們的具體形象方面來分析，也可發現許多模仿、「符號剪貼」、比較生硬的組合、建造的隨意性等現象。所以，我們看到在社會環境、經濟狀況不定的民國前期，碉樓未得到最基本的發展和普及。其次，一旦僑民返回僑居地，這種融合或輸入也隨之停頓甚至終止，

使得碉樓的發展失去起碼的推動力。因而，本文採取了這樣一種質疑性的分析視角。

申請進入世界文化遺產不是壞事，關鍵要看這個對象能夠帶有的真正價值和所具有的歷史性影響，如果這僅僅是一種歷史源流當中的一次短暫的、局部的現象而又不能夠廣泛代表當地民間建築的藝術水平和系統，那麼它們的意義還會很大嗎？

▲：開平碉樓「申遺」的冷思考──立園
▼：開平碉樓「申遺」的冷思考──赤坎

耦園
——喧囂中的田園之地[*]

中國房地產報，二○○六年十二月二五

蘇州的耦園，是江蘇省文物保護單位及世界文化遺產。位於平江歷史文化保護區的小新橋巷七號，總面積約八千平方米。在耦園，東西各有一園，東部舊址原為清雍正時保寧知府陸錦營建的涉園，後毀廢；到清光緒初年，有湖州沈秉成購得此地。後延聘名畫家設計、營築宅園。因宅分東西，為雙數，古人稱兩人耕種為「耦」，而耦又通「偶」，成對，故名「耦園」，含夫婦歸田隱居之意。

一九三二年，原北京女子師範大學校長楊蔭榆於此創辦二樂女子學社並任社長，史學家錢穆先生曾於一九三九年時寓居在這裡的東花園，二十世紀五○至六○年代宅園被當地的振亞絲織廠用作療養所、宿舍、倉庫和托兒所等。

耦園三面縈水。東臨護城河，南北為小河道。其周邊少有新建築的干擾，外部空間環境依然完整，園外的各環境要素和宅園內的空間都保留著江南水鄉的風貌：曾專為私家所用的渡口，探水植物，曲回的河岸，細窄的小巷，鋪石巷道，粉牆灰瓦，地面的青苔……，安靜地守候在古城牆垣的邊緣。三面臨水的耦園，位於小新橋巷的主入口處僅置一石板橋，背面的次門臨水而建，需假舟楫方可進出。

耦園所體現出來的「小橋流水人家」的空間意象與威尼斯水城很是不同，威尼斯城內沿運河的建築都屬於外向的，大多數臨水的教堂、住宅和辦公建築等無一不顯露其裝飾豐富的臨水立面，且節奏多變、排布緊湊、空間積極，建築群的內部也多為雙層圍合模式的小型內庭院；而在蘇州，建築模素寧靜、臨水空間內斂而含蓄，四周以高牆圍合，通常不會將園子內部的建築外露，或者盡可能少的外露，其造園的「文章」、空間的「筆墨」和經營的意境多在於園子內部，宅園內變化多樣而對外較為封閉。這種手法和結果與威尼斯的有著諸多差別，各自的風格不同、韻致迥異，姑蘇的水和威尼斯的水，兩地城市形態和濱水景觀之間的種種差異，使得人們身處不同環境時的感受會是完全不同的，看來我們以往愛用「東方威尼斯」來讚譽蘇州水鄉原是不夠妥當的。

耦園與蘇州其他一些著名的園林有所不同，耦園有自身獨特而質樸的立意和樣式。其中尤以所置黃石假山的疊砌方式最為突出，各假山的位置恰當、堆疊自然，形態峻拔、氣勢雄渾。耦園的布局疏朗而不局促，生活空間簡約、實用，建築尺度精緻卻沒有任何多餘的奢華，淡雅的草堂白屋反映出主人追求隱居的平靜心態。

耦園以住宅居中，二園東、西分置，園林和住宅之間聯以重樓，這是其有別於其他園林的特殊格局。其中正宅院為四進三門樓的庭園，屬宅園主人居住之

處。住宅院落由門廳、主廳和正廳等形成縱深序列，前三進皆為三開間的廳堂和庭院，在第四進設有五開間的高敞大廳，名為「載酒堂」，其兩側為廂房和以單層建築為主的小庭院。這座五開間的建築非一般的型制級別，由於沈秉成以官至安徽巡撫署兩江總督（正二品）之職而退，故此園主人可有資格修建這樣高等級的建築。因為園主人建園時所採用的只是普通的建築材料，故現今進行維修的成本不高，而且修繕的工程相對簡單。

東園為原「涉園」故址，又稱「小郁林」，布局以山為主，輔以池沼。其南、北、東三面皆臨河，築有城曲草堂、雙照樓、山水間、枕波軒和聽櫓樓等十餘景。城曲草堂是園中的主體建築，樓廳雙層，坐北朝南，並有曲廊環抱。北面有三處小巧精緻的院落。東側是「雙照樓」，舊為書樓，取王僧儒：「道之所貴，空有兼忘。行之可貴，其假雙照」，有隱居學道之意。樓廳前部院落有黃石假山，上散置十餘種花木，疊山手法平實、植被選取自然，具有郊野山林的趣味。自樓廳前的石徑可通達山上東側的平臺，而平臺東面的山勢增高並形成直削的絕壁，地形真實。崖壁下方即臨於水池，設有石砌磴道依山勢可達至池邊，山雖不高、無奇，但石徑、谷道和絕壁形成了曲折、起伏及突變的氣勢。池水沿假山由北蜿蜒南伸，在水岸轉折處架設一道曲橋以呼應石崖和磴道。池的南端有閣

跨水而建，稱作「山水間」，至此可隱約地與城曲草堂隔山而望，豐富了由樓到山、再至閣的空間層次。聽櫓樓位於園子的東南角，單簷歇山灰瓦頂。從河道西望耦園，其北側的雙照樓和聽櫓樓兩座建築都突出於帶有聯排花窗的園牆之上，前後樓閣的木隔窗扇分隔細巧、簷口的翼角造型輕盈，其他都隱退於園牆之後，完整地表現了「負解臨流，宜於皆隱」的造園立意。

西園的規模不大，以書齋及織老屋為中心，前後各有小院，又設鶴壽亭。南部的院子平面隨假山進退變化而呈不規則的形狀，以單面迴廊穿插其間，並配以花木、湖石，看似無奇卻顯得幽雅清秀。織老屋北面的小園內建有一座藏書樓，園內氣氛幽靜平和。

與姑蘇諸名園比較，耦園的用地相對寬裕，因此園內空間變化並不過於曲折多變，非常有條件將園子營造得舒展、自然，其對於地盤的經營也不拘泥於慣常的造園手法和技巧，而且在疊山和配置植物等方面強調了一種田園的形態，創造一處深遠的境界。大多蘇州的私家園林原本只是供一家人單獨居住的，園林的主人能夠藉著幽深曲折、層次起伏、參差多變、回味無窮的園景，生活於精緻的空間環境和「東園載酒西園醉」的意境之中，使得凡塵的擁擠和喧囂一概都被拋離於園外，而在擺脫紛爭、憂愁的同時還能夠享受到城市的市井繁華和各種便利。

在現實的城市當中，已經是世態紛擾、空間擠迫、節奏急切、山水無多，哪裡還容得了建築師們再平靜地按照古人的意境去摹寫古典園林的原樣呢？誰又能夠安心地感受那一份自然的質樸呢？

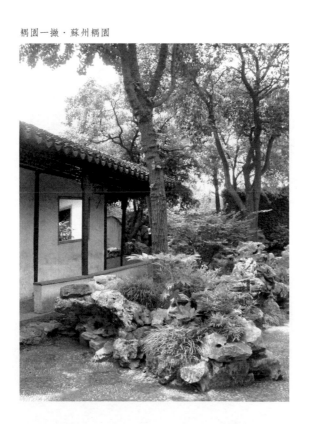

耦園一撇·蘇州耦園

承繼的難題
——坑背和蓮塘

長期以來，對於增城地方民居方面的記述與研究並不多。在經濟快速發展的今天，增城地區不少古聚落尚未進入學界的視野便被時代潮流所超越或是淹沒，但是，仍然有一些現存聚落，還在靜守著自己的一縷淳樸，儘管那裡的許多民居空置、建築殘敗，但是整體的格局多數保存完好，並且環境氛圍依舊祥和。

廣州增城市中新鎮的坑背村以及蓮塘村，始建於明代末年，重修於清代，聚落的空間布局和民居建築具有粵中地區廣府民居同客家聚落交彙混合而成的形態特徵，屬於市屬歷史文化保護區之一。聚落的自然環境和風土呈現一派原生的農耕景致，但見：山林綠野環抱、沃土田園廣袤，清溪婉轉、碧水依依。

全村占地近萬平方米，另有水塘面積約九畝。村落的主朝向為東北方，村道由北延展而來。聚落的前部開有半月形的大水塘，在水塘與建築群之間闢出長條形的禾坪（曬穀場）及一道磚砌胸牆。在村落的前部，沿東西向依次排列村樓、街前路、祠堂、書房和村屋等，頗具氣度。聚落由北至南依藉後山升起的地形，縱橫巷道的排布呈前低後高之勢，最後方建有碉樓。

民居分十列五排形成方格型空間網絡，這種排列方式恰是粵中地區傳統聚落的梳式布局。在建築群的最前面建有數座宗祠，建築體量大於普通民居，位居正中間的是「式谷毛氏」大祠堂，與旁側的其他規模稍小的支祠共同構成了村落全

坑背，也稱坑貝。據傳，因有「坑貝」產於流經的金坑河而得名，這條源於帽峰山的河，當是此地聚落之源了。

體建築群的空間核心。其中式谷毛氏祠的建築規格最高，祠宇深三進，面寬十一米，通深約三十餘米，鑊耳雙坡硬山頂，建築型制嚴謹、形象淳厚，是為粵中地區宗祠建築的典型代表。

在村落的左側有一「別有開」花園，與書房等小建築群組合於一處，其內書房、花園分前後布置，面積各半寬度一致。前部書房的兩側帶有廂房及圍廊，形成小型四合院落，而由書房後部可通達後部的「別有開」花園。花園的面積約與書房相近，園內原有山石、水池和園林小品等景觀。環繞其外的圍牆上開小門，可通達村落前部的禾坪。只是，經過百年風雨的摧折，昔日的園景已是衰敗多時，沿延九代的傳統文脈幾近零落。

村落的東南角建有一青磚砌築的碉樓，是粵中聚落所常見的一種民間防衛設施。由於碉樓地位高敞、樓體挺拔，故視野開闊，且非常堅固，平時用於儲藏糧草雜物，當遇到外敵侵擾時，則可供村人同時登樓避險。

碉樓的平面為四方形，底邊各長六米，原樓高二十米、五層，現僅存底部二層。碉樓坐落於高近兩米的石砌基座上，經十二級臺階可達到首層唯一的入口，入口大門的門框以整塊花崗岩條石砌成，並設由手腕般粗細的鋼條構成橫柵，形成堅實的防護屏障。碉樓兩側及後面牆體有一部分凹進，各樓角採用粗琢過的花

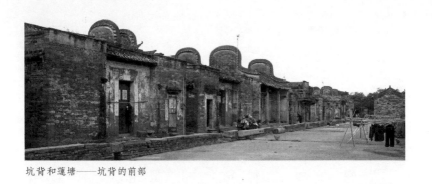

坑背和蓮塘——坑背的前部

崗岩條石疊砌而成，在牆身布置有射孔。碉樓內的首層設有內隔牆、水井和糧倉等，有樓梯可達二層，以上各層也分別在四面設置瞭望孔和槍眼，其對外的威懾力和防禦功能極佳。

初建於明末的蓮塘村，是由坑背村的毛氏家族分遷出來的，村落的環境元素、空間格局和建築群落等與坑背基本相同。目前，蓮塘所存的毛先儒祠以及磚砌碉樓等基本保存完整，但聚落內的民居建築多已破舊。

由於坑背與蓮塘的經濟不甚發達，村民收入有限，僅靠他們去維持普通宅居終非長久之計，且舊民居缺少必要的生活設施，故人們保持歷史的意願並不高，通常只能夠間或對村內的主要宗族祠堂建築進行一般性的維護，能夠做到這一點還必須依賴老人們的族群觀念，更難於全面而持續地投入保護和維修。近年來大部分村民出外做工、討生活，留守的村民也逐步離開舊屋，大部分宅居因疏於修護而逐漸荒落，而且，宗族意識日漸淡漠，許多後輩居民並不會承繼「收族敬宗」的傳統觀念。

廣州市區外圍地區的許多傳統聚落，由於區位偏遠，受經濟實力

坑背和蓮塘──蓮塘的碉樓

的約束而導致村落的自我更新缺乏動力。雖然，地方政府希望能夠通過編制保護規劃、制定管理措施，藉助外部的推動，同時加大資金投入、保護歷史遺產、發展旅遊業。然而，採取自上而下的保護方式，到底能不能夠給坑背和蓮塘這樣的傳統聚落注入活力？理想終需歸於地方的現實，這種模式的現實性和可持續性尚需論證。

精品王家

記得有一位老者說過：遠古王姓，皆源自一位在原始聚落裡管理火種的人。他掌管不息的火種、維繫著聚落成員的生命和能量之源。現在的靈石王家大院，從興建之初的構思到現在的規模遺存都反映出對於傳統的承繼⋯⋯。

山西晉中地區的靈石縣靜升鎮，有一王家，其大院號稱為太原王姓起源之地。靜升王氏家族，歷經元、明、清三朝，由農及商，繼而讀書入仕，遂「以商賈興，以官宦顯」。隨著家族人丁的漸旺，逐步成為當地望族。輝煌時期，王家入宦者有五品至二品的官員，可謂家族顯赫、威震三晉。建築群落和空間構成都充分表達這種豪闊與驕傲。

王家大院的規模和氣勢遠過於著名的喬家，總面積達二十五萬平方米。於外遠觀，形態粗放簡潔，近觀細品，又顯精巧細膩，每一處空間都能夠給予人震撼和驚奇，不由得令人讚歎。大院的所有建築物均被圍合於全封閉式城堡之內，層疊繁複的建築依山而建，氣勢宏偉，建築群的整體布局層次分明、遞進有序，融會了南、北方民居建築的情調，同時也象徵著生生不息的民間聚落的生命力。其中的磚雕、木雕、石雕更是匠心獨運、兼收南北民居之長，處處展示出主人的品位和素養。那裡，不但形式典雅、內容豐富，還非常實用美觀。

王家發達是以文而進仕的，進而入得商道，其家族在為官、為商方面都是以文立本的，於是便有了厚重的文化底蘊，並為家族的發揚光大建立了整體進取的精神基礎。因而王家大院的整體格局、建築空間和裝飾形式等，就不同於普通的官宦，有著不同於其他晉商宅第的世俗性。

王家大院的建築風格富有書卷氣，並無一般商賈那樣的媚俗和顯擺，亦刻意地迴避了官宦之家的傲慢與放肆。其高家崖、紅門堡兩組群落，分東西對峙，有一橋相連通。高家崖建築群兩主院均為三進式四合院型制：周邊牆院緊圍，四門因地制宜，大小院落和過渡空間有機聯繫，同時又各自成為獨立的意向性空間的篇章，各類空間與實體或隱或現、門戶、牆垣多種多樣，空間穿插曲迴，給人以院內有院、門裡套門的無盡端之感，有著千般門戶盡歸於一的隆重。在一些供內眷使用的內向性空間之中，也有著內斂、謙和、隨意，院落之間也較少雷同。在紅門堡內，建築群的總體布局暗含一個「王」字在平面之中，又有「龍」形附會寓意於內。

王家大院的建築裝飾特色也很突出：有古樸粗獷的，有纖細繁密的，數量繁多、工藝精良，且品質卓越，這在北方民居中是較為罕見的。其內部的文化標誌隨處可見，空間設計親切而合度，裝飾樸實而隨和，例如大院建築群的甬道、照

山西王家大院

壁、窗花、挂落、雀替、脊飾、鋪地、匾聯……等，無不滲透著傳統社會士大夫階層的修養與內涵。在前部，分布有數套私家書墊，院落格局緊湊，空間典雅適度，建築體量清秀實用，裝飾富於教化意義，並具有很高的文化品位。可以說，王家大院的整個建築就是一件巧奪天工的藝術品，處處折射出東方文化的深厚內涵。

在當代的民間，有著一種所謂「王家歸來不看院」的說法。這可能是有些過了，但是那裡的詩文說過：「靈石古村山水間，四合坊巷禮為先，樓臺墊館凝文氣，儒雅興衰二百年」，而且，它又被諸多中外建築歷史和文化研究方面的專家學者同時讚為「民間故宮」、「華夏民居第一宅」，甚至於「山西紫禁城」……等等名頭，這便使得那些讚譽又似乎並不為過了。

近幾年，中國部分建築師們的眼睛都盯在了那些城鎮設計、大樓盤和大三角區域規劃等方面的構想上去，失去了對民間建築的地方性與個性化的興趣，其結果是：開始失去觀察分辨事物的能力和對於傳統精品的充分認識與汲取。現代的科學知識、技術手段和審美取向等新潮掩蓋了事實際工作中的社會責任感和繼承觀念，因為在部分人的眼裡那是一種思想上的沉重負擔。

如果我們失去了對於傳統的關照和判析，只是沉浸於自言自語的空間語彙之中，新建築就會不可避免地成為呆板模式及純技術的作品。

聚落的空間核心和精神原點

中國歷史上家族和家庭制度的演變，明顯地表現出自己的特點，對於社會經濟和物質文化的影響也尤為深刻。「一宗將近萬室，煙火連接，比屋而居」。世代累居的宗族集團在社會話語權力、聚落族群的安全性、群體的健康發展等方面都有著極大的優勢，並且積極地在物質空間方面表現出來。

十六世紀或更早，嶺南廣府民系族群組織和造族活動就已經開始，明世宗詔令於天下，社會官民士庶群體得以祭祀自己的始祖，這便刺激了民間建祠祭祀的活動。宗族社會在十七世紀末期逐漸成型，到十八、十九世紀已經趨於普遍。清代的《大清通禮》認可恢復古制，只規定品官於居室之東依式建立家廟，祭祀高、曾、祖、禰四世，不過也允許士庶之家合族人別立宗祠，祭祀始祖。本來，家廟與宗祠是有區別的，至明清時期已出現二祠通用的現象，這應當是政府承認並擴大民間祭祖權的結果，也是民間祠堂廟普及化的產物。

當士大夫所建構的家族可以成為地方族群用以提高其身分地位的文化資源之時，民間造族活動就成為一種必需了，這實際上推進了家族社會在華南各地特別是珠江三角洲地區的興起。更進一步去分析，與社會經濟有密切關係的家族制度和宗族組織對於聚居模式、聚落形成乃至民居建築的形態都有著較大的影響。

民間祭祖場所主要是祠堂，即宗族祠，也包括非官府建立的名賢祠。建名賢祠奉祀的，有本族的先賢，如張九齡、崔與之、余靖、李昂英、陳子壯等。受到奉祀的還有達到過嶺南的名賢，如趙倫、馬援、韓愈、包拯、周敦頤、文天祥、陸秀夫、張世杰等，人們為追憶先賢的事蹟和其功績而為其建祠。家族宗祠也有以始祖為先賢者，高州的冼夫人廟、增城的崔太師祠等便屬於這一類。建宗族祠堂的宗旨在於：維繫宗親、慎終追遠、維護禮教。為數眾多的嶺南居民祖上是南遷移民，南遷後聚族而居方能安身創業，宗祠成為族人祭祀、議事、舉行婚喪大禮的重要場所。廣東地區建立祠堂最早的記載是肇慶渡頭的梁氏宗祠。

廣州歷代為珠江三角洲直至嶺南地域的大都市，各姓氏族莫不聚集與此。清人屈大均謂：

嶺南之著姓有族，於廣州為盛。廣之世，於鄉為盛，其土沃而人繁，或一鄉一姓，或一二三姓。自唐宋以來，蟬連而居，安其土、樂其謠俗，鮮有遷徙他邦者。其大小宗祖稱皆有祠，代為堂構，以壯麗相高。每千人之族，祠數十所；小姓單家，族人不滿百者，亦有祠數所。其曰「大宗祠」者，始祖之廟也。

屈大均，《廣東新語》

在「祭祖與教化」相結合的功能要求下，以祠堂神廟為主導，並和聚居空間有機組合的形態成為粵地傳統聚落的主要建構模式。

在廣州地區，「聚族而居」是一種基本的居住形態。同時，「宗法──族群」系統被用作標定村落規劃意向的文化原點，它要求用空間形式對宗族的社會體系進行明確的表述。因而，宗祠、神廟、書塾等不僅是空間布局的構圖重心，也是族群生存的精神中心。此外，宗法觀念是中國長期的封建社會的宗法制度沉積於民間構成的穩定的社會心理結構，其主要內涵是以儒家倫理道德為內核的行為規範。祠堂內存放族譜，也是這種宗法規制功能的具體表現，族人不但會將族譜妥善保存於祠內，還會在特定時節進行讀譜、修譜和續譜活動，使得宗族意志、祭祀活動等與重要的紀念性空間相結合，從而起到凝聚族群勢力和精神的象徵性作用。

隨著家族制度和宗族組織的逐步成熟和深化，對於體現制度和組織的空間需求便產生了。在廣州地區，宗祠建築的主要特徵是規制比較嚴謹，採取疏密有致的布局、規整對稱的結構，空間層次嚴整，層層深入、步步升高，並且配置模式化的門和廣場，以及聚落前部的大水塘，周邊以風水樹或子孫林相環護。

粵地的祠堂建築布局主要有三種類型，一是按朱熹《家禮》為藍本的祠堂，基本上按唐宋時期三品官家廟形制，即在正寢之東設置神龕以奉先祖，宋元至明初的大部分祠堂均屬此類，而規模不大；二是由先祖故居演變而來，平面布局與民居型制相同；三是獨立的大型祠堂，按中軸線布置大門、享堂、寢堂。名宦世家或富商大賈的所在地，還會在主要的祠堂前增建照壁、牌坊樓等。建築外觀和裝飾也有一定之規，多採用標誌性的手法與符號。

珠江三角洲地區的祠堂的建築形制在具有廣泛社會文化內涵的影響下，表現出特定的地域性色彩，並且時至今日，在為數眾多的民間聚落之中尚保留著大量的祠堂建築。在近年來陸續出現的「文化復振」的深層背景之下，很多地方出現了自發性修祠、建廟、續族譜的社會現象，並且成為了一種整頓宗族規制、保護聚落文化遺產的民間運動。

及至當代，廣州以及廣大的嶺南地區，生產方式、生活形態、民間信仰等都推動著社會觀念和行為方式進入現代化的軌跡，舊時的傳統文化形態和物質空間已經發生了根本性的變革。而由於社會觀念等方面的原因，這裡的居民是無論如何都不會主動廢棄自己的族祠，即便是經濟條件不好的村落或者家族，也會對自己的宗祠進行定期維護和修整，並且依時舉行必要的儀式活動，以達到紀念先祖

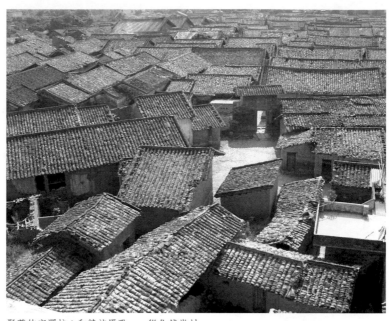

聚落的空間核心和精神原點——從化錢崗村

建築得以大量保留。

區，特別是廣州地區的祭祀文化和民間祠堂

的文化「空間留存」，才使得珠江三角洲地

序和規範規制的作用。正是有此自覺和自發

段，人們期望它能夠起到收束人心、整飭秩

間化也是增強當地社會凝聚力的一種有效手

神需求和文化實踐；另外一方面，修祠的民

動本身反映出民間文化回歸和追溯先祖的精

到一定的尊重和維持。一方面，這些修祠活

這說明，民間的宗族精神依舊延續並受

持續多年。

儘管資金籌集和工程籌建會由於各種原因而

這些行為都有著來源廣泛的民間資金基礎，

根本沒有城市文化管理部門的介入和推動，

是由村委會組織村民集體集資開展的，有的

的目的。粵地民間的修祠續譜行為，大多數

居住，永恆的權力[*]

一段時間以來，低收入群體的安居問題已在各地引起了社會各界廣泛的關注，並且對於這個題目的解答被提高到了關乎社會安寧、政治穩定和階層平等的層面。確實，城市裡的大量的低收入家庭和人群所面臨的住居涉及到整體社會的穩定，終將影響到居住的社會和諧性，同時他們的安居狀況也將考驗民眾對政府的信心，因為是否能夠讓他們擁有基本的生活空間是維護社會生態平衡的重要前提。人們將關注點聚焦於此，反映出社會真實的關切和憂慮。

低收入住宅的概念應該是清晰的，其所面對的對象及其狀況也相當明確。低收入者應該包括長期生活於城市當中的居民，以及初步進入城市的外來人員等。低收入家庭和人群位於社會的基層，衣食、住行和工作等都必須依賴現行的、有待發展的社會保障體系，而低成本住宅屬於社會保障體系當中的一個重要組成部分，這種體系的建構和保障一定源自居住地的政府與社會相組合的整體。

承擔了為社會低收入群體提供基本生存條件的政府，不能夠將供低收入人群使用的低成本住宅作為集團化的財富鏈加以運作，那些把低收入者住宅的建設當作經濟發展的支點的觀點有違社會公平和效率以及基本生活保障的本義；對低收入住

[*] 中國房地產報，二〇〇六年一月二

宅建設進行策動和操作的開發企業和相關單位，希望其計劃被公共政策所接納，這應該說是社會形態及住宅市場發展的一個必然環節。除此之外，低收入人群的居住權利的獲得、使用、延續及維護都是任何一個利益團體所無法長期供給的，不可能要求企業在製造積極產品的同時還為社會提供保障性的公共產品。

基於這些認識，可以明確各地的政府部門就是維護社會基層人群的居住權利的責任角色。當前，社會各階層經濟收入的差距正在逐步加大，長期積累而漸近激化的社會階層之間的矛盾也許會不可避免。而這正是推動為低收入者提供低成本住宅、建設和諧社會的意義所在。低成本住宅的住區規劃和建築設計，既要避免出現低等級的城市型貧民窟，又要在相當一段時間為城市低收入人群提供基本的居住保證，即為低收入者提供由政府計劃統籌和主導建設的公共化住宅資源，由於只有政府才是低收入人群的最終利益代表，唯有政府方才能夠調配社會的公共資源，而社會其他的方面，只能夠作為一部分輔助力量。

更進一步看，此類低收入者住宅的規劃和建設，既要有集約化、系統化的規劃建設以及混合式的聚居形態，又應具有可持續的發展的可能和改善環境的餘地，在城市內進行低收入者聚居社區的建設達到並維持社會生態的平衡。之前法國各地發生的騷亂事件可以說明，雖然進入法國的低收入外國移民及其後代的居

住條件並不惡劣，且基本的住房資源並不緊缺，但是當他們得到了基本的居住空間之後，仍需要能夠容納其情感、不存在人種和文化界線的「軟環境」去維護，而不是被局限於各自族群的圈子，甚至無法融入當地的社會。

低收入者萬事不易，他們往往難以享受到城市的社會福利和資源，不應該讓他們為求得容身之地而付出今後長遠的生活成本。對於低標準住宅，世界各國都有過各類形式的嘗試或者試驗，並且在特定的歷史時期內成為均衡地普惠於下層居民的社會化的福利。由法國馬賽公寓、美國的低租金住宅，到香港的公屋和新加坡的租屋制度、日本的社會住宅等，直至中國大陸二十世紀五〇至六〇年代大量性建造的低標準住宅，都從社會學和建築設計等方面進行過對於低收入者住宅的探討，其服務於社會基層的觀念和實踐應當借鑑。

德國在二戰後為解決低收入家庭的住房難問題，每年都會興建大量福利性住房，它們在品質上並不比流通的商品房差，又比如幾年前提出的適應性住宅，就預見了小面積的住宅的可適應性和易改進性，為日後改善住宅的居住條件而預設好節約模式。北京恩濟莊住宅區也是一個被社會廣泛接受的低成本的設計實例。

現在所要做的是：通過社會保障制度和建築設計，提供能夠維護居民社會人格和尊嚴的居住形態。

現在已經是建築師們暫時丟開學院式的設計觀念和空間美學、擺脫「貴族化設計」的時候了。一位以人為本的好建築師為社會設計質優而價廉的低收入者住宅，是責任和義務，況且這裡是一個能夠充分發揮其才能的重要領域。讓住宅的形式真正地服從於功能、材料結構回歸簡樸，只要堅固、耐久、適用，能夠配備基本的水電冷暖等設備和生活器具，緊湊而高效的平面、簡約而平實的裝修的低成本住宅又有何妨？採取能夠降低成本的建築材料根本不會使居住者感到屈尊，世界上的許多城市都有簡約而實用性高的低成本住宅的成功設計經驗和範例。

居住條件可以暫時不平等，但是居住權力是永恆的。

惜用文化，尋取和諧

現在傳統文化常常被拿來裝飾臺面，像布景、服飾、獎品和道具；有的，則喜歡把傳統形式嫁接過來成為建築的符號，比如中國大陸京城舉行的豪華活動慶典、儀式，以及在著名的旅遊區修建的仿古建築等。這些似乎已經成了隨處可見的有效套路，但其中有些是借用所謂的「文化」效應，而實質上並沒有把傳統和文化當成一種事業。那麼，如果只是把文化當作一層表皮，後面顯露出來的動機或者目的都只會是欲念或者功利。問題就在於，我們的很多「創新性」的想法老是會拐向疑似作秀的軌道，缺乏傳統根基的大眾化文化表述往往會自覺不自覺地誤導社會大眾，而且在許多的情況下也無法與當代的環境及背景相和諧。

在中國大陸雲南香格里拉近旁的納帕海海邊的老村裡，攬工建造住宅的工匠班子一般是由多個民族的師徒聯合組成，構成了各個民族和諧相處的生產場景。在現今幾乎所有的都市和接近都市的地方，那樣的人群、氛圍、情緒、工藝和建築形態都已經很難尋找到了。工地上的建築匠師們，帶著淡然而羞怯的笑容，扼守傳統的營建規制，潛心於本分的雕琢手藝，從容地構築起了一座座屋宇，那些，是屬於高原的藏式的民家。當地建築物所用的材料、師傅們的技藝都反映出長期以來多民族傳統文化相互融合的固有印記，而建築上絢爛的裝飾、紋樣和色

彩則表達質樸原真的習俗意義。身處現實當中的香格里拉，一定能夠使人感到傳統體系和原生態文化的可貴和難得。

其實，和諧性就在當地人的心裡面。那是一種積極的文化和諧，它屬於歷史記憶的環鏈，並由此保持了傳統的生命力和形態的延續，同時也表現出人與大自然友好相處和相互關聯的精髓所在，即──把環境當成自己的歸宿，讓自身融進鄉土，各個族群都能夠匯合而成一個共生的當地群體。

反觀一下我們聚居的當代城市社會以及活動於其中的人群、行為和空間物質形態等，包括其所創造出來的各類標幟、建築符號以及它們所產生的影響等，都可能產生不和諧性，或者已經對和諧的概念形成了誤讀和對和諧關係的濫用。每當傳統語彙的四處泛濫和自我標榜的時候，便已經在不同的領域造成了社會對文化的盲目性和人們對於傳統形式進一步的無知，甚至將原本單純而多樣的傳統樣式或者形態直接地引申、扭曲成了缺少生命的符號與空洞的幌子。處在普遍地缺乏建築文化的自強意識和保護政策的社會大背景之下，「珍惜傳統文化」似乎正在成為強勢資本的墊腳石，失掉了的傳統文化，又要被利用扮充門面的高雅、被冠以尊重和發揚的名義。

惜用文化，尋取和諧——雲南香格里拉

回想當年那如浪濤如潮水一般令學術前輩們難堪和落寞的世態炎涼，摧陷傳統文化於令人哀歎的窘境卻依然旺盛的張狂，無論怎樣也無法讓人「感動」於現在的這種對文化的「尊重」。

誇大傳統的作用，未免有些不合時宜，而貶低文化的力量，便是數典忘祖。截取某一處文化片斷，嫁接若干傳統符號，已經使得文化的產業形態成為了文化投機，不但不利於引導社會完整地接續傳統的形式和歷史的文化，也不能夠真實地還原和諧的文化傳統。失掉了的，撿拾起來便是，但是要依靠「正本清源」，按照法式或者則例建造起來的假古董。傳統文化的具體形式，借鑑和運用傳統的內核與文化的精髓，實踐的過程離不開傳統解讀和文化評判。不在乎曲高和寡，終會應和者眾。

借鑑傳統的建築美學原則，建構體現天人合一的精神與自然美，注重環境與建築相交融，將人性文化演繹成為當今的城市建築和空間，還傳統文化一個合宜的真實身份，為社會營建起有助於理解傳統文化的空間和氛圍，正是當代社會所期待的。

廣州大建築

廣州的城市，依雲山、珠水、綠野呈形勝；廣州的建築，藉山、川、田園而穎異。

有大手筆才能拓展大視野、建設大建築，建大空間才能服務大事業、推動大活動。

廣州的大建築觀，基於其新穎的規劃觀念、雄厚的建設資金。在經歷了「簡單移植」、「扣模翻版」和「拿來主義」等模仿、照搬別國建築樣式的必然階段之後，新建築的創作和藝術風格整體上趨於多樣化。隨著大型公共建築的項目類型逐年增多，廣州的建築視野也逐步開闊而深遠了。疾速推進的城市建設同時引導著廣州市的城市空間規劃和公共建築設計逐步地走向成熟，通過國際競賽，世界級、國家級設計師在這裡找到了展示的舞臺，一批具有時代感、成功地運用了高新技術和新型材料的公共建築作品連續亮相，令人耳目一新。

綜觀廣州市近年來的若干公共建築，由策劃及方案階段直到實施和建成的過程中，都充分注意到了項目自身在所處場所中的特定作用，諸如：提升城市所文化，補充大區域節點的交通能力，撬動相關經濟模式等等方面。同時，按照建設任務的要求，許多設計者也切實地考慮到：如此重大的工程項目對於城市、環境和人等方面的種種影響，以及建築落成之後，它對於今後諸多複雜的使用功能與

運行要求的適應性。在形式處理方面，新建築大多超越常見的舊有樣式，也能夠

擺脫對繁瑣細節的追求，從而在總體上體現出對於大體量與新造型的追求，象徵

主義式的設計手法，以及未來主義式的理想和觀念。於是，有不少人已經根據近年

來發生的一系列公共建築現象，將廣州看作是一個感性的「超前城市」。

城市大型新建築的出現，也標誌著廣州的設計管理及審查方面的視野的拓

展，既注重鼓勵和開啟設計者的靈思、觸發其提出新概念的設計衝動，又不蠕行

於牽強的模仿之路。在設計與創作等方面，也已不再標榜高技派的方案設計與表

現手法以及前衛求異之類的噱頭，而是尋找自己的建築基因，闡發居於山水之間

的城市個性，或者廣州新建築的地方性精神。同時，由於各路建築師們深入了城

市，對於特定的城市空間和傳統性格都有了更深層次的理解，進而更加能夠把握

住設計的地域性與場所性，將環境意識和歷史感回歸融入設計概念之中，使得所

徵集到的建築設計方案具備了很多耐人尋味的地方化特點。那些富於嶺南地方特

色的建築新作，明顯反映出近年來建築設計內涵不斷深化和文化品味的提升。城

市空間在大型新建築的前景之前進行著更新。

琶洲島，位居江心而偏南，原為江水常年沖積而成的沙坦，因島廓形似琵琶

而得名，廣州國際會展中心便建於其上。

會展中心主展館，以金屬單曲面作為「被甲」完成整體的造型，並且高低體塊穿插組合，涵蓋著容量極大的內部空間。形態空間意向符合濱水特性，開放型空間體系清晰，構成了大尺度景觀的空間格局。這種形式雖然延續了近年來國際上的某些大型建築的設計手法，但卻由於形態舒展、色彩平易而與該地江岸地段的環境相適宜。它的空間界線還向北伸展，把與之相對的珠江北岸的原有舊工廠、倉房、煙囪等構築物劃入環境藝術創作的視野：將舊工業建築進行翻新、改造，形成超尺度的工業景觀，使對岸也成為會展中心景觀範圍內的要素。會展中心的建築和未來的建成環境，將成為廣州的一個文化標誌物，也具有承載廣州地區傳統會展產業進一步發展的巨大能力。

廣州新白雲國際機場，位於花都，占地一千五百三十公頃，其最終設計規模為三條跑道、年旅客吞吐量七千萬人次、飛機起降三十六萬架次、貨運吞吐量兩百五十萬噸。機場建成後將成為華南地區航空中心，並列為中國大陸三大航空樞紐港之一。即將投入使用的新白雲機場，應當說是城市空間南北擴張主題中的一套重要主題式組曲，其南北向的縱軸和道路形態也暗示出廣州市所規劃的南北向發展軸的空間含義。

從平面來看，廣州新白雲國際機場如同一簇箭的立體化矢鋒，遙指天際線，而且，機場範圍內的綠化體現了南國自然與氣候特徵，如「綠楔」一般植入環境之中。候機樓的屋面向上拱起，勢如金屬與玻璃疊成的弓弦，契合了機場建築的個性。同時其主體建築上各個部位的曲線也頗富彈性，各處細部都近乎人的尺度。

新機場，將造就新的花都、新的廣州。

位於廣州天河區東部的奧林匹克體育場。其關於起伏的雙殼的立意取自珠江之波，點題明確，形態如水波般飄逸，因而給人以靈動之感。在較大的視野範圍中，它的體量具有超越人的城市空間尺度。

白雲山下的廣州新體育館由三個大小不同的分館組成，三館綿延相接，隨地勢而曲迴，屋面低伏於綠茵如碧的丘地之上，好似一首建築與生態的協奏曲，巧妙地撥弄著自然樂音。建築物尺度宜人，體量謙和而隱然，體形簡約而從容。它強調一種積極的空間形態，使得接近者能夠感受到親和性的尺度，是對若干年來瀰漫於各地建築設計市場中頻頻出現的「造作誇張」、「盲目弄巧」等心浮氣躁之風的冷靜回應。

廣州，從來都是一個具有「為天下之先」意識的城市，它最為引人注目的建築，尤其是公共建築，也應該具有更加開放和影響力的形象。那麼，作為城市形象標誌物的建築，需要什麼樣的上人們通常所強調的「地標」？此類「地標」的空間形態應當具有什麼樣的性格？事實上，任何的建築，無論其「形」怎樣變異、其「體」怎樣虛實，最為根本的仍然是它所能夠起到的文化載體的作用，而且公共建築的成就建立於其貢獻社會和融入社會等方面。在

城市之中，大型化的公共建築，特別是文化類的公共建築，一定會激發人們心底裡的那些對於城市的文化性的關注和聯想。地區與城市中的一處地標，也正是這種關注與聯想的聚焦點。

建築的體量高大，能夠表達出一種空間的權利，地盤占得寬廣，可以反映功能與內涵的複雜性。在這樣的背景之下，公共建築固然要以所在區位、建築體型、材料技術以及外觀風格等方面的特點或者個性構成自身的綜合優勢，建構其標誌性的地位。但是與此同時，在建築的大型化、新形象、地位顯要的基礎上，公共建築還要具有一定的市民性和可達性，那種能夠讓人接近、能夠被共享、能夠便於參與的公共空間以及包容性的建築，才真正算得上是最好的地標。它在特定的場所中的作用才能夠有效發揮，就能夠使自己存在於人們的心裡面。

大的建築是一個城市的標誌，是城市空間形象的補充，但，更是引領城市文化和精神空間前行的嚮導。

廣州歌劇院
——城市新的文化基點

廣州應該有自己獨特的大型文化建築，這是這個城市一個重要的文化發展目標。為促進城市的文化建設，滿足日益增長的文化生活需要，擴展國際文化交流，完善城市的功能，進一步確立廣州本身作為地區性的經濟、文化中心城市的地位，在二○○二年至二○○三年期間所進行的廣州歌劇院建築設計競賽，表現出廣州對於提升未來城市形象、強化新城空間和文化地位的諸多期望。歌劇院處在珠江新城新城市中軸線的顯赫位置上，象徵著原有的城市屬性將融入多樣的文化含義，文化力量終於介入到城市的經濟核心區，並被作為政府所主導的重大項目，其意義不再僅僅是彌補以前的城市文化設施的欠賬。城市對於建立這樣一個文化發展的新起點、建構新軌跡寄予了厚望。

珠江新城中心區城市中軸線南段，集中了圖書館、博物館、歌劇院和少年宮四個重要的建築，共同構成新的城市文化活動聚集地。地段空間的均衡性布置方式、各建築連續性建造以及文化空間的力量，將帶動珠江新城的再次啟動，建設的動力已不再是單純來自商業。歌劇院的意義還在於引導建築設計積極地突破傳統的建築形態，展現先鋒作用和新的實力。

廣州歌劇院被定位於中國三大歌劇院之一。基地南面瀕臨珠江，總用地面積約四‧二萬平方米，工程總建築面積約四‧六萬平方米。設計任務要求其舞臺尺

寸和技術設備都達到世界一流的水平，能夠容納世界上的任何形式和規模的頂級劇目在此演出。其功能包括：一千八百座大劇場，四千平方米的前廳及休息廳，二千五百平方米的多功能廳和相關的輔助配套設施。同時，還要求歌劇院具有獨特的現代感，並成為廣東的地方文化基地。

自中軸線江岸向北，這組建築可形成城市的文化門戶，北部的高層建築群可成為四座文化建築的依託，空間界面能夠體現文化與經濟相融於一體、共同協調發展的總體布局。歌劇院的南面，珠江、水岸景觀的獨特性提示了可供設計師發掘和引入構思的諸多元素，如水體、岸線界面和軸線抵達點等。在新城市中軸線上，對建築形象和形式的需求大於功能的需求，項目的個性第一關注點。

由於被寄予了重塑城市形象和文化肌理的重任，缺乏個性的方案會立即被排除。這一類建築設計，如果只是忠實地表現建築的功能性、如果建築外觀和造型平淡，就難以在空間背景豐富、地塊特性複雜的環境當中取得突出的影響力。設計師若能夠在這一文化空間的匯聚點上把握到珠江水的動勢和流動性的構思，便是邁出了成功的第一步。

這一建築競賽得到了一批各具特色的方案，為我們開闊了眼界。參賽方案中，有的大膽切入環境、強調衝突和對比，構建自身的空間邏輯。有的則按部就

班，尋求感性的空間語彙和表達方式，從實用的功能性分析入手，理性地推導和完善形態與空間相互一致的意義。部分參賽方案也反映出形式的怪誕及平庸這兩個極端的現象。形式的怪誕是因為建築藝術為尋求形式存在的理由而故意創造神祕性，試圖通過怪異的造型引起社會和公眾的注目；形式的平庸是因為設計者過多地重視建築的功能和空間，而具體的設計手法又難以擺脫傳統的設計思維和創作定式，設計失卻激情、形式流於簡單。

最終中標的是札哈‧哈蒂，其方案的構思以「圓潤雙礫」為命題，隱喻由珠江河畔的流水沖來兩塊漂亮的石頭。這兩塊原始的、非幾何形體的觀演建築物就像礫石一般置於開敞的場地之上，富於後現代性的形體寓意和令人激動的生命力，而且解構式的空間屬性明顯反映了該地點所要求的功能和環境。建築的表面保持水泥粗糙面而不磨光，外觀灰黑色，外部地形處理呈沙漠的形狀，造型自然、粗野，故也被稱為「冷峻雙礫」。而對於「冷峻」和「圓潤」的判定，可以由觀賞者根據自己的觀感和意會而加以確定或者認同。加之此雙礫的主體具有可觸摸、細部自然的質感，就構成了衝擊周邊林立的現代都市建築景觀的形象力量，令觀者能夠聽到無聲之中的「鳴響」。

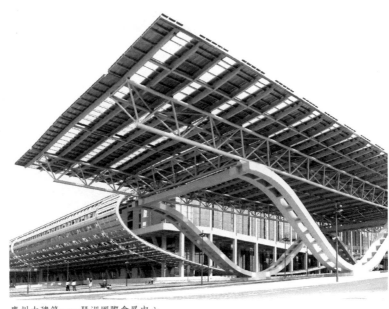

廣州大建築——琶洲國際會展中心

廣州歌劇院國際競賽的各參賽作品，在一定程度上體現了當時國際建築設計界的新趨向，同時也顯示出國內設計水平的提升。從評比的結果來看，扎哈的浪漫構思最終為廣州所採納，並順利地進入到建築方案的實施階段，應該說，在廣州直至華南地區已經能夠被理性地接受。同時也說明，我們應當理性地對待國外建築師在華的建築設計試驗，包括前衛的、後現代的各類方案，並且理性地評價各設計方案給世界建築設計者們帶來的新的啟示和探索精神。

源於生命意象的建築創作

建築，一直就與其他物品一樣，隨著人類生命的進化和繁衍，而且循著各自不同地區和民族的文化源脈生長起來，並按照特定的技術規律發展和進步。

對於建築「形式服從功能」的總結應是建築發展歷程當中極為貼切的結論，並被世界建築領域廣泛運用，當代的建築正是基於這樣的理念發展起來的。建築是承載有形的生命和絕大多數活動的不可或缺的場所，同時，建築的建造和利用也服從於人類的政治、經濟和文化等方面的需要。與此相應地是人類的建築又具有非物質性的特別內涵，世界上許多的優秀歷史建築，已經超越了人類的種族差異、政治分野和文化疆界等而獲得普遍的價值認同，也作為追求審美情趣、豐富精神世界的重要的物化手段之一。

建築必然由人類進行創造和建設，它們的形象和空間既是生命運動和行為的容器，也更是裝載精神和理想的載體。如澳大利亞的雪梨歌劇院形似遠行的傍海銀帆，西班牙巴塞隆納的「聖家族大教堂」用上衝的尖頂和自然化的紋飾吟誦上帝的魂靈，北京的鳥巢、水立方⋯⋯等等。這些建築物的設計按照某種自然界的實物形式原型確立「生長」的基因，反映出建造者對自然環境的關照和對生態意象的渴望，其所探索的人與自然共存共榮、和諧相處的環境模式正在逐步成為建構城市人的理想家園的精神理念。

形式服從功能——維護人類生命、符合使用功能的建築，起源於人類的各種生存需求、生活需要。

建築是城市文化的空間支撐體，在空間和造型發生演變的同時，也應當成為所在城市的生態系統有機組成部分。中國近年來出現的一些建築方案所體現的獨特的新形式，有相當部分基於生命意象和生態模式分析，為當代建築設計開闢了更為廣闊的新視野。有效利用並處理好城市原有的生態體系，尊重本地的生態環境意象、以基地要素為背景創造獨特的空間效果，已經被建築師當成了一個方案構思和具體設計的重要前提。此外，許多的建築設計方案和構思已經把生態模式和地域文化等屬性置於首要位置，並且分別將富於活力的精神、生命取向鮮明的建築語彙以及對於物質生命形態融入到了建築方案的構思和設計過程中。這些新穎的觀念、鮮明的特色和嶄新的模式都會使得城市的未來形象更具有創新性。

作為當代城市中的建築設計，如果僅僅單純解決功能和技術性的需求還不能真正成為發展和推進建築藝術創作的主動力。而積極地引入生態學觀念，並汲取生命形態及要素、具備一定的地域性，探索建築創作的創新方向，才能夠賦予新建築以更高級的生命意向和更有衝擊性的感染力。當代的建築創作最需要洋溢激情的設計理性和發散性的創意，而建築創作的理性又必然來源於對基地環境、建築的功能及其類型所進行的把握和研究而產生出來的衝動和熱情。

近年中國各地多次大型公共建築的國際設計競賽當中，許多建築方案的造型和意象都反映了源發自「生命意象」的設計主題，從而在不少的城市和建築中出現了激情靈動、理性與浪漫相碰撞的景象。例如，廣州白雲國際會議中心國際建築設計競賽的一個方案就顯示了虛空無盡的宇宙空間啟示，藉助宇宙空間圖示推演建築的設計造型：方案藉由建築物所在場地的「綠源」為其生命內核，並逐步推演出組團式的空間結構，自然式庭園反映出作用力同引力場的一致性，各分散的建築體塊被賦予實際的使用功能，將生命狀態初萌時的原始動力藉助空間進行有機的演繹與排列。該方案對於力場的空間解釋和設計分析使得組團呈現分而不離、散而有序的恆久意象。

人的生命雖然不能得到永生，而人所創造的建築及其所表達的意象卻會匯入文化的源流；建築的生命在於能夠長久存在，被人們所承認和記憶的建築可以獲得永恆的歷史意義，而這些記憶必然成為人類生命演進與文化發展歷程的重要佐證。那些趨近社會時尚的、迎合一時潮流的、標新立異的建築作品很可能會彰顯一時，並且對社會帶來一定的衝擊力，培育出適宜於媒體的明星化建築師。但是，缺少積澱的建築作品無法代表文化的生命力，其本身也會像易於逝去的潮流一樣無法久遠。

重慶的地理要素

初冬重慶，滿城陰霾、兩江霧雨、舟聲消盡。寫意般的城市頗具山水畫水墨皴法的表現意味，近來有「水墨山城」的雅稱。

重慶是霧都。由於覆蓋在城市上上下下的霧靄常常化解不掉，各個角落的灰色也消散不開，在這種朦朧的環境當中，具體的建築形象得不到應有的展現，所有環境和建築的彩色都被濃重的水氣所消褪、稀釋、沖淡，城市景觀長年累月都是含混不清的。重慶的建築傳統上多採用木材本色的構件和黑白色的裝飾，雖然色彩對比強烈，但城市的環境常年缺乏應有的明麗和暖意。作為現代化的山城，還實在需要有一些明快而熱烈的色彩點染其環境和建築物的外觀，以便讓環境增加對比度，使建築物突出一些明顯的標誌性。

重慶又是一座江城、山城。長江和嘉陵江挾主城區而東流，各大江的兩岸山地層疊、形勢起伏，岸線形態曲折、錯落多變，又有自然形成的壑谷和岔口地形順山勢而上。

按照重慶當地的傳統山地建築經驗，這些由江邊向山地開敞的谷口或者峽口是可以加以利用的，天然的谷口地形通常被作為引導江面自然風的一處自然化系統。一方面通過岸邊山體的坳口變化將江風導入順山勢布置的建築區域，沿江山地的上部地帶可藉助自然風有效的組織和引導氣流、改善局部的小氣候，另外還

可以為密集的建築群增加可供通視的景觀面。這種在沿江地帶進行「留空」的方法也形成了山城重要的景觀特色，豐富了空間形象。重慶等沿江地區所特有的傳統吊腳樓建築的底部多架空而通透，各建築疏密相間、平面層交錯布置，相鄰的建築物山牆之間通常設有窄縫，更於高密度的建築群當中形成了便於導風、引流的條件，使空氣對流得到加強，這樣就能夠帶走大量的灰塵和其他污染物而減少污濁空氣的沉積。

這些屬於地方性的、有效的低技術經驗，長久以來被證明是行之有效的措施，在過去的時代對於建築的降溫和散熱起到過有效的作用。但是，隨著城市的密度提高、可建空間減少、高層建築增多，這種合乎當地自然地貌規律和氣候條件的利用方式在現代城市規劃當中被當代人忽視和放棄了。由於不合理的規劃選址以及控制管理等方面的原因，不少地方的谷口和山峽被開闢成為建設區，沿江建起了成排的住宅和辦公樓。新的建築物填上了原有的引風通道，各種形態的建築物阻塞了整體貫通的自然通風廊和山地上下區域內的迴流通道，導致峽口和山地排氣不暢，局部小氣候環境不佳。

在重慶的主城區，新建築壓占沿江谷口和臨岸一線空間的做法，已使得臨江面城市空間的氣勢喪失了不少。由於多數高層建築物連片布置，大多數的山體景

山城重慶的街區

觀大都失去了上下高差和形態的變化，曾經是作為山城背景的兩岸自然山體逐步淹沒於鋼筋混凝土林的背後，也使得豐富的沿江山地所具有的起伏、進退等空間形態和景觀愈加平庸而缺乏特色。山峽和臺地之上的建築物，也由於高度均一、輪廓單調變得缺少韻律和空間的層次感，建築的形象更加不明顯。山城的那種伴著山形自然生長起來的空間層次，藉助地勢自由而隨意構成的空間意象，以及錯落有致、黑白相間的地方韻味都被磨平了、沖淡了。此藉煙雨空濛時，浮舟對望大江岸，建築順山而築所形成的層層疊疊的生動景象已經難尋所在，於高密度排列的建築之下，更無法於此理解到古人所謂巴山夜雨中的詩境和江峽行舟時的感懷。

地理環境是城市空間形態的重要設計元素，是建築布局的特定基點。應當在特殊地段所開展的規劃和建設時，保存山城的水墨意象，留住依山生長的豐富空間。為維護城市特定的地形特徵、環境要素，結合併有機運用地方性營造經驗的傳統選址方法，規定適合於當地特殊條件的空間形態控制原則，制訂與地形和地物相契合、相適宜的建築方案。

哪裡的新天地

幾年來，上海的新天地在中國大陸內引起了不小的轟動，引發中國大陸社會的關注，同時不斷有規劃研究成果發表，使得「上海新天地」的名氣越叫越響。新天地的成功，以下幾個因素可能是不可或缺的。

歷史城市的傳統空間保護方面的研究者和規劃設計者感到了新的希望。新天地的社會和文化背景具有特殊性。上海人口多，大型的外資企業員工也多。這些階層的人員構成又以年輕白領為主，他們收入豐厚、生活品位高、追求時尚、受西方文化浸染較深，他們的職業領域包括文化、藝術、傳媒、建築、外貿、經濟和法律等。在這些人群裡面，上海市本地人居多，沿襲了舊上海文化裡風花雪月的氣質，其餘的則是近些年來到的新上海人，對於上海的本土文化都基本認同和接受，在他們的生活之中，滬上文化空間已經成為其生存的必備元素。同時，這些典型都市行業的工作收入高，消費能力在一般市民之上，也更強調自身的社會屬性，講究同等階層和交際圈內的往來與交流。故此，他們需要一定的活動和交往空間，這種空間也被要求是能夠反映他們自身品位和身份的，起碼要帶有特定的上海式標籤，那是一種灰色的曖昧和溫柔的情調。

在新天地所在的地塊裡，原來的空間形態和建築物集中了上海城市舊區的特色。滬上能夠懷舊的地方實在缺乏，新天地的開發恰恰迎合了經濟迅速發展的社

會對於相應場所的需求，其產品同新上海人的嗜好之間有著良好的對接。這種適合懷舊的新空間、被精心包裝過的新形象基本上符合了新上海人的追求，剛剛出現，就受到了人們的重視和偏愛。當消費市場在這裡拉開了一個口子的同時，上海人的業餘生活也被局部化地滿足了一下。

經過改造規劃的實施，新天地街巷原有布局和各地塊的空間得以保留，位於瑞安商業廣場側面的交通空間形成了一定的引導效應。由於瑞安廣場和馬當路一帶聯繫通道直接、步行距離適宜，人流可以較為便捷地由緊湊的鬧市空間到達新天地區域。在這一地帶，後部的公共廣場對於行人來說是很有吸引力的，從而能夠形成誘導和聚集人流的作用。基於空間基底，開發者有效地利用一套商業品牌系統，建構了三種有機相連的空間形態，在有限的區段裡創造了多層次和複合式的業態，包括藝術家畫廊、西餐廳、精品店和電影城等功能化空間在內的形態組合，相當豐富。同時也催動了新型商業空間的進一步完善和互補，完成了活躍性空間的提升。

目前，在上海市區的其他地方，陳舊的街區大部分已近於衰敗，空間活力不足。而在歷史空間和傳統建築的保護方面，僅僅依靠政府有限的財力是難於進行的。因此，開展大面積的舊區改造和更新，以及合理的經營和管理工作就需要

新的思路和方式，外灘近代建築群拍賣使用權的行動就是一個例子。從新天地的原有區位、建築形態和空間格局來看，這種由開發商主導進行的街區的有機更新和改造，借用社會力量對傳統空間進行適當改建和經營性利用的方式是完全可行的。但其前提應該是：開發商所組織的建設管理團隊之中必須有專業經驗豐富、文化底蘊精深，並且能夠充分理解街區文脈和當地建築風格的建築師，由他對改造項目和建設的全過程進行指引，並較好地把握規劃設計和建築細部的每一點。新天地的開發成功是與這一重要前提分不開的。

然而，此種對於傳統城市空間改造的方式是否能夠放之四海而皆準？

在京穗等地的酒吧休閒地圖上面，我們可以看到：在北京是先有了三里屯，然後是後海的京味酒吧區和自發地形成休閒區域。在杭州，在廣州，都有意欲參照新天地模式進行街區改造和開發的構想；但是，能夠落實者、真正成功者極少。

廣州市沿江路一帶屬於近代城市拓展而成的商業區，建有西式的騎樓式建築，是廣州市現存比較完整的近代商業歷史空間，建築大多完好，質量優秀。若干年前，隨著城市重心的分散和轉移，原有的商業逐漸萎縮了，於是在此聚集了不少富於個性的咖啡館和酒吧等，但是人流、環境和數量都不能夠同新天地的規

模相比。目前，在華僑新村近代住宅歷史文化保護區內集中了一些酒吧和咖啡館，在芳村區的沿江地帶近年來也彙集了一些檔次不太高的類似場所。廣州為什麼難以出現或者創造出新天地？原因之一，是區域的單純性，即周邊街區沒有更具有吸引力的業態與之相互搭接、互補，功能單一化，單純的酒吧或者咖啡館只能夠在有限的空間之中自行經營、獨立存在。由於不具備環境優勢，只能夠緩慢延續而難以成片發展。其次，基本的消費人群窄、流量小，對於文化型消費的引導不力，經營形態和方式都較為單調。這些業態，基本上屬於一種自下而上的、不聯繫周邊環境的、低統一度的、自發式的經營形態，不會長久，品位也難於提高。

一種方式和目標的實現，離不開當時、當地的環境情況和文化條件。在上海以外的其他城市，其各自的本土文化空間、社會階層構成和經濟形態與狀況等方面，都與上海有著天壤之別：上海不是別處，別處也不像上海。跟著上海或者別的進行抄襲或者翻版，就不會得到進步，因為，文化是不可能移植的。

城市有著自己的歷史文化，發展和造就了該城市空間和生活模式，並且將延續這種模式及其文脈，每一處地方都會根據自身的經濟條件和文化元素構造自己的新天地。

舊街再造朗豪坊[*]

香港沒有上海新天地那樣寬裕的用地，它的改造更新自有其本地化的基因。上海新天地基於舊上海的居住生活肌理，所進行的改造方式根據街巷、石庫門住宅等基底形態，針對休閒文化消費，在有限的區段裡創造了複合式的空間層次和豐富的形態組合。香港旺角的朗豪坊項目則採用了另外一種高密度、集成化的模式、不同於上海新天地改造的做法，朗豪坊的建成對大城市密集區的改造更新有著特殊的借鑑意義。

有意思的是，這兩個舊城改造項目都同樣出自香港的羅氏家族：瑞安集團的羅康瑞在上海建新天地，鷹君集團的羅嘉瑞在香港建朗豪坊，而羅嘉瑞是羅康瑞的哥哥，兩者的投資和規模不相上下，但是瑞安與鷹君卻根本沒有任何經濟與財務方面的關聯，這在地產界內也算是一段傳奇了。

朗豪坊所在的旺角原非富庶之區，在朗豪坊落成之前，區內舊式商店，如平價家品、麻雀館、夜店雲集，秩序混亂、黑社會盛行，架步林立、處處流鶯，並且向來以平民化消費為主，這裡曾經是全港晦暗而令人畏懼的紅燈區。這也是港府痛下決心、採取徹底的手段予以改造的初衷。旺角在歷史上本來就是屬於高

* 中國房地產報，二〇〇五年七月十一日

折，大街小巷深入區內的每一處空間。

該項目還有一項背景是，在九龍地方已經沒有其他可以疏解人口的區域，區域的改造和更新基本上無法照搬或者參照歐洲舊城保護中的那種局部式的、漸進式的改造方式，基於這個特殊的意義，旺角的復興就只能夠尋求更為理性的途徑，找到可行的模式。通過借鑑日本等地的舊城開發經驗以及結合本地的實際需求，港府根據旺角地區的特殊屬性和空間社會形態，選擇了集約化的、大型化的建築綜合體改造模式，於綜合體內部創造出適宜的、人性化的、積極的商業空間，為商家營造集中而多樣的商業環境和時尚氛圍，恢復和重振本地區的商業信心，為再造旺角地區新的文化生態和社會環境等方面做出的努力，正是一個順應當地商業環境、氣候條件、各階層的積極性、社會行為和消費習慣的最合宜的方法。

近期完成的九龍旺角黃金地段改造項目，由香港鷹君集團及市區重建局作為發展商，把其中的一個舊區拿來進行整體的開發和更新，並在重建商業形象和社會信心的過程中，形成了具有其多功能、多元化特徵的綜合模式，這在當地是罕見的。旺角朗豪坊帶有一定的政府主導的性質，其推動進度和效果又加上市場資本的力量，項目的實施具備經濟後盾，其工作的穩定性也有較強的保證。朗豪

坊的區位優勢也較為明顯，即港島的地鐵網絡已經到達該地，便利的交通聯繫是朗豪坊能夠吸納人流的重要保證。加之該區域是傳統的舊式商業地帶，社會的熟悉程度和居民認同感較高，因此在研究和判定改造項目的可行性方面比較成熟可靠。這些條件為項目實施和商業經營提供了信心。

此次旺角的朗豪坊重建區域包括山東街、蘭街、新填地街、亞皆老街、康樂街、上海街及奶路臣街的範圍，朗豪坊商業建築共十五層、面積為五萬五千七百四十平方米。另外，還有一棟擁有六百六十五間房的五星級酒店及高五十九層的辦公樓。其規模雖然不是很大，但密度較高，同時，其建築方案又出自設計過東京六本木商業區的美國建築師 *Jerde Partnership* 和王歐陽的合作，商業布局較為合理，空間處理大膽，因此對當地來說有著巨大的影響。朗豪坊吸引遊客的噱頭，主要是商場及商廈之間的公眾用被改建為一座有玻璃屋頂的中庭大廣場以及兩條香港最長的室內通天電梯。除了朗豪坊那嶄新的建築形象和室內環境等方面的特色與影響度之外，其所產生的區域連鎖作用也是相當大的，由於朗豪坊的建成而改善了周邊的環境，所以對於區域形象的更新也有所幫助，進入旺角的人們可以獲得更好的體驗，從而加快了整個區域的發展進程。在這個「草根的旺角」建造一個高檔的物業項目，還參照了銅鑼灣時代廣場的開發經驗，當

年的時代廣場改變了羅素街，朗豪坊將創造一個根植於旺角的新旺角。從各類媒體、市民和旅遊者們的反映看，對於朗豪坊的社會接受度正在提高，本地的市場也將在未來給予合理的評價和認定。

一個改造項目實際所起的社會經濟作用不應該以單方面的、獨立的效果而成立，還要考察項目之後、項目外圍的影響力和對於周邊的推動力，是否能夠持久地發揮帶動當地商業和經濟的作用，形成新的活力。

自旺角朗豪坊建成開業之後，它的區域輻射作用和帶動功能已經逐漸彰顯出來。例如，附近大小商場和店鋪都積極進行翻新，以配合地區的新業態，雅蘭酒店被改建成銀座式商廈，遠東銀行旺角大廈被重新包裝成電子產品的主流商場，對面的胡社生行入口也重新裝修……，煥然一新的朗豪坊所洋溢的豪氣將會使得旺角更旺。當時估計在朗豪坊正式開業後將會帶動附近商鋪的租金上升三至四成。這說明，一個項目的後續影響和推動性是必須先期考慮和認識到的，單純的局部發展難以為城市整體帶來效應，而項目的實施一定是以更長遠的可持續性為主要目標。

香港市建局的行政總監林中麟先生指出：「朗豪坊是本局在九龍區的旗艦發展項目。正如銅鑼灣時代廣場及上海新天地，朗豪坊勢必為鄰近環境注入澎湃

活力。此外，這個發展項目亦是本局與私營企業的合作典範，成功令本港最繁忙地區之一的旺角，緊貼本地經濟發展的需要，更能為零售及旅遊業帶來競爭優勢。」（引自：鷹君集團，二○○三年十一月二十日的新聞資料）

傳統民居現代運用的一次有益探索

近代以來，中國大陸的建築學人和民居研究先行者對於各地傳統民居研究已取得了可觀的成果，觸及類型全面、涵蓋面極廣泛，在民居史學、聚落規劃、地方文化、環境景觀、造園理論、建築型制、營建技術、材料構造、裝飾工藝、工匠工具、保護利用等多個方面都已做出過深層次的探索……。研究傳統民居現代化運用的設計方法、探索「古為今用」的操作路徑、建構地方化民族化的新建築體系等探討性的工作，正在成為一種重要趨向。有情的鄉土、當今的鄉土、詩意的鄉土離我們越來越近。

事實上，傳統民居的現代運用是中國數代建築人的理想，需要研究和思考的問題還很多，能夠將這種理想付諸於設計實踐是困難而又可貴的。一種居住模式必然對應當時的生活方式。在現代社會形態和生活方式的背景下，將新住宅賦予傳統的外形會成為人們的一種寄託，然而現代人必將追求住宅的實用功能，要求新住宅滿足新的居住形態和生活方式。這些，也是規劃師和建築師所應當研究，並提供給現代居住者的，但追尋和探討運用傳統的方法並不是單向的和唯一的。

和曾經出現過的拼貼民居符號、單純移植造型以及新古典化的一些「民居型新住宅」設計潮流有所不同的是，此次深圳萬科嘗試著在現代住區──「第五園」項目的規劃和住宅設計當中，開展探究地方屬性、提取傳統精粹、吸納民居

要素、闡示現代應用等一系列研究工作，並以此為契機，積極地思考了住宅設計的新思路和住宅文化的創新性。而且，富於預見性的把前期研究和設計放在了產品的市場策劃過程當中，從建築學的專業角度，提出傳統建築及其經典元素應當同現代設計和建築技術達到一種有機結合，從而真正將「現代中式」的概念展現於現實的項目上面。

第五園的設計在把握了嶺南地區的地理條件與氣候特徵的同時，對粵中地域的民居建築體系中的藝術手法、構造技術、工藝技巧和建築物理等方面進行了詳盡的考察和深入的研究，為具體的規劃和設計工作奠定了必要的基礎。其規劃為居住者著想、於便利性落筆，在住區中設置了一系列可便利到達的空間節點及路徑，曲迴婉轉、形態自然的巷道給人以熟悉、親切的感受。社區內安排了合理的交通流線，使公共空間與內部私人領域的連接保持暢順，例如由入口到內街、再至巷道，最後到達住家的空間，創造出了一種「村落化」的、易於被人們接受的環境氛圍，居者樂在其中、融在其中、動在其中，「無意」間營造出的向心式空間，層次豐富而多變，具有將人與空間融和於一的凝聚力。

組合空間所表現的體形隨意穿插、空間過渡、高低對比，以及街道尺度轉換、連續空間開闔等形式，都有特別能夠令人感動的地方，給人以似曾相識的感

傳統民居現代運用的一次有益探索‧萬科第五園

受。住宅建築立體化的庭院和上下穿插的通透內部空間，正是在於空間的曲折、變化之中形成親切感，其類似於內天井的樓井式內院，由於有前後空間的高差變化，便於住宅內部空氣形成對流，也符合傳統民居建築利用中空、錯層劃分不同功能分區的手法。吸收傳統空間組合的手法，通過運用對外封閉、於內開敞的內庭處理方式，形成內聚與向心力。將住宅進行密集排列的方式能有效減少日照，增加了陰影覆蓋面積，降低直射光長時間投向住宅內部而造成的熱聚集效應。

第五園將其在設計實踐當中所進行的有關華南地區民居研究成果，與項目的規劃及住宅的建築創作和設計理性地相結合，將傳統民居的意匠運用於現代住宅設計並投入市場，其實踐的意義已超越了單純的理論性研究，應當被認為具有推動和深化傳統民居建築研究和現代應用的有益貢獻。

借得教化隨真意*

萬科第五園，位於深圳布龍公路與環城南路之間的阪雪崗大道西。該項目北有萬科城，西有四季花城。內建有商業街、書院、別墅和多層及高層住宅等，以及由安徽遷來的木構祠堂一座。

公共區北部的主入口兩側分列社區書院和商業街，建築外側的局部利用實牆面和長方形木燈籠形成了對稱式的布局。自北入口經跨越風來池的臥虹橋可進入綠化景觀軸的啟起點，即被稱為「得真庭」的第一進公共空間。庭院兩側書院和商業街所構成的綠軸由北向南伸展，有曲折、有收放，富於層次感。書院建築的東西向橫軸與南北向的綠軸交叉而形成一個半開敞式的轉換點，此橫軸向西延至書院建築內部的序廳和中空內庭院。支撐通達室外樓梯的豎向牆體帶有豎向長方孔，既豐富了建築的層次、減少立面的壓抑感，也是庭院側面的一個圍合體。

得真庭庭院平面方正，室外青磚鋪地，北起風來池、南接愛蓮池；兩廂建築高二層，下部設立柱、上部有外廊，位置對稱、形式相近，規定出這裡的空間邊界。

書院建築的各臨街面和臨水面都較少開窗，入口處的局部為二層，序廳以東的各個部分空間為單層，上設雙坡屋面，白牆與黑瓦，把傳統的民居式院落意象

· 原載於《世界建築》二〇〇五年十一月

萬科第五園書院

凝集於簡練的數個簡約的形體之上，而符號也已不再是建築物唯一的表現手段。

序廳南部的一間側廳向南沿軸線伸入水中，側面沒有複雜的窗飾和形體變化，為

池水增添了幾許寧靜。竹木的綠，粉牆的白，池水的清，構成了外部環境和意境

的和諧性，特別是大面積單純的白牆面具有背景式的襯托作用和一定的親切感。

作為第五園的社區文化空間，書院建築在整體上並沒有明顯的軸線。其內部

數個兼有閱讀功能的小區連貫地分置於序廳的兩側，動靜空間有機穿插，或並列

連接，或扭轉開闔，或隱於一角，或相互穿套，在有限的空間當中形成了多重變

化，加強了空間的延續感和擴張感。在書院的核心位置設有三個內庭院，其一南

面開敞呈半圍合形態，體現庭院內空間的對稱性和均等性，各立面的景觀品質、

室內的採光質量以及牆體的分割比例等，能夠體現協調的空間關係和公共性。中

空式內院的三個面都開設通高的玻璃牆面，同時，強調向心性和內外空間的流

動性。院中點綴數叢清竹，外側部分牆面加設鏤刻著通花的護板，光線透過護板

和窗櫺在室內形成了隨時變換、轉移的光影，綠竹也藉助玻璃牆面投入散碎的光

斑。其中一個長方形的院落，一半為植有睡蓮的水池，其餘部分為青磚墁地，表

現出一種「當院竹影、半池芙蓉」的儒雅意境。

書院南部的開口，可將人的視線引向三律橋、蓮花池和舊祠堂，增加了空間層次，藏於此處的閱讀空間藉助視覺通廊連接到對岸的舊祠堂，隱喻現實空間對於人文傳統的追溯，也反映出對自然化環境的關注。

通過對於第五園的一個局部性建築物——書院的分析，我們可以發現它的建築設計具有以下特點，即注重外部空間趣味點的構成和對地方材料的有效運用，在公共區域創造出了居住認同感以及空間的可識別性，於書院的空間曲折和變化之中建構居住區的包容性。同時，設計者對傳統空間進行必要的借鑑，通過傳統建築構造的再設計而達到在現代建築上汲取有益的要素。最突出的是，在書院和舊祠堂之間搭建起了寓傳統教化於現代生活和自然化空間之中的紐帶。

青島的空間意向

港口城市青島，是在百餘年前由德國人的規劃而建立起來的。那時的青島沿著較短的曲形岸線分布，南臨大海、北依眾山，又由若干突出的海岬分隔成為多個區段，空間多受地勢的局限。

而今從總體上看，青島的海岬伸向海面，於其所形成的水灣岸上城市的總體輪廓呈水平狀沿海岸伸展，並與北部山丘所形成的背景相吻合。城市由紅頂黃牆、錯落相間的小型建築物構成。舊區大部分近代建築形態低平，環境綠化充分，空間與自然相和諧。在青島始建初期，市區的建築當中惟有那些教堂建築突破了原有的城市天際線，形成突出於和緩水平輪廓的豎向標誌物，代表著百年以來青島向高空發展的空間意向。

一九四九年以後在城市舊區及其周邊地區內的新建設過程中，為了延續舊時的城市文脈，大多數街巷得以保留，主要道路網結構沒有改變。為了使新建築更加符合近代時期的德國建築風格和樣式特點，許多建築被要求加蓋紅色瓦面的坡屋頂，建築立面添加必要的裝飾符號，形體與體量同周邊近代德式建築相呼應。這些要求來自本地城市規劃管理方面以及建築設計界的自覺。在新區和舊區當中，新老建築互相穿插，色彩、體量、形態等保持著基本的和諧，建築設計通過

對風格的提煉和對形式符號的簡化，新建的建築群從總體上形成了與原有舊建築相接近的形式。

同時也應該看到，這些新建築的設計風格雖然已趨近於原來建造的德國殖民時期的樣式，但由於新設計的精細度不夠高、手法不太細膩，以及在設計過程中捨棄了對於德式建築原真符號的精確把握，更由於現代的施工技術難於合乎原先的手工藝做法等原因，一些新建築的風格和品位還達不到原有德式建築那樣高的程度，並難免會導致一部分新建築顯露出設計和工藝等方面的缺陷，也缺乏德國設計的形式理性和技術精準。新與舊之間既有建築材料和構造方面的差別，也有著功能和使用條件的差異，當把新舊建築進行對比時，這種差異和不足就會表現得非常明顯。

另外，在對近代殖民時期的建築進行改造和修繕的時候也存在問題，例如在別墅外表黏貼了不夠講究的新瓷片，有的將建築物外立面上原本不同的構件都刷上一樣的塗料和顏色，有的還將原來的材料剔除並刷上新的材料等。這些雖無礙大體，卻造成近代建築群風貌整體上的不協調，對建築的外觀也產生了一定的影響。

目前，青島正在力爭成為一個具有地區帶動和經濟動能的區域性中心城市，並已將黃島和紅島等加以整合，納入城市圈集群發展的戰略和實施計劃當中。在新的區劃和區域互動發展的背景下，青島沿海東拓、向南延伸發展的理念已經使得新規劃區域的城市高度和建築密度等有所釋放，其區域公共設施和新的建築開始更新。

二十世紀九〇年代青島市政府的東遷，帶動了城市整體重心的轉移。在向城市東西兩翼延展、開拓的同時，新建築向上空生長也成為空間發展的形式主題，環境景觀形成了新的現代化風格。在新的行政和商務集中區，建築密度比舊城區有較大的改善，街道空間加大，建築間距拉開。對於建築的高度控制也服從於新的空間意向，其城市形態已大大突破了原有的模式，新區域內的空間輪廓也不再保持原來那種平緩與均衡的狀態。城市的建築高度也隨之升高，舊有的空間意向也讓位於新的建築形式和高度，表現了城市發展和空間拓展的新動力。

舊市區東部的行政和商務區的開發建設為建築設計提供了一處發揮自由創意的平臺，出現了一批承繼和延續早期建築空間意向的現代化巨構。從南部的海面觀看城市的臨海面，輪廓線愈加豐富和生動，建築形體多變又與海岸線相互呼應，原有植被基本上得到了保持。在建成區域的環境營造等方面，既保存了原來

的理性布局和服從自然地形的原則，又發展了有別於舊城內早期傳統街區的空間特徵。而在沿海區域新的高層建築方面，也已跨越了殖民時期的建築形態而接近世界的行列。青島的建築設計普遍都較為務實，相對保守的方案易於被人們接受，並多採用穩健而成熟的手法，運用本地具有殖民地時期特色的建築符號和設計語彙的建築觀念處於主流地位，形成了現代化的城市形象和空間意向。

青島城市將向東、向西南，昔日沿海靜態的穩定格局即將被高度和密度的對比和衝突所取代，空間的拓展即將以更高、更遠的新形象推動平淡一致的建築形體在這裡生根開花。青島的建築經歷過百年的古典空間「協奏」，現在出現了多樂器共鳴的合弦，現代建築群形成新世紀的城市奏鳴曲，中間還穿插著若干明快的高音，其空間意向值得品味。

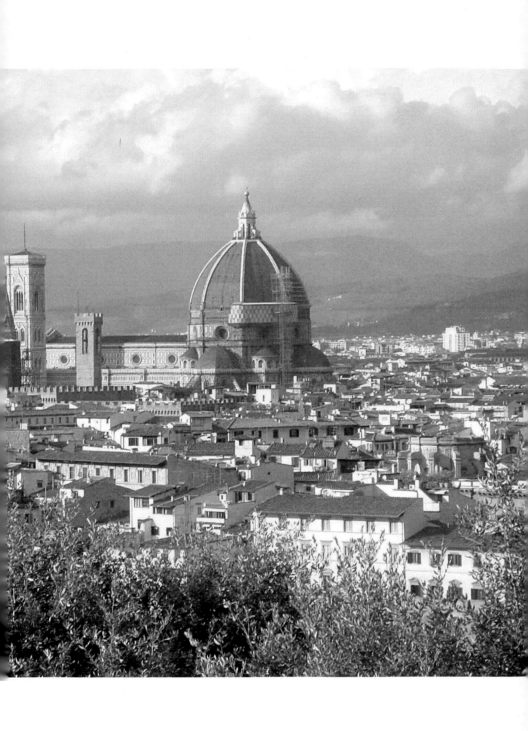

03 ARCHITECTURE OF THE WORLD

世界建築

文明遺產的承繼

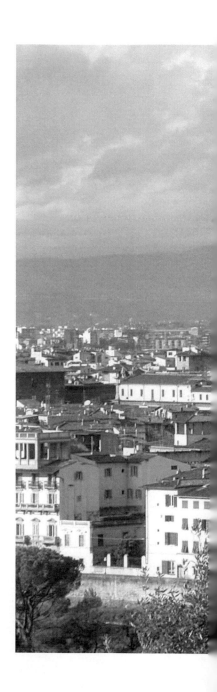

韓國的傳統建築

韓國的山川、原野等自然環境都與中國的北方十分相近，各類文化與中國的形態也有很多共同之處。在傳統建築方面，除了結構系統之外，從其中許多構造和細部也可以看到「形近而神通」的現象——畢竟中韓兩地曾經共享過同一類文化的果實。

簡史

古代韓國最初是以組成小城邦的氏族社會分散存在的，後逐漸合併成為部落聯盟，並最終形成了王國。

其中位於鴨綠江中游的高句麗（前三七六至公元六六八年）最先建國。百濟於前十八至公元六六〇年發展成為類似高句麗的部落聯盟王國，並在三四六至三七五年間成為由貴族統治的中央集權國家。六世紀中葉，新羅王國（前五十七至公元九三五年）征服了鄰近的伽倻王國，並與中國唐朝結盟征服了高句麗和百濟。後來唐朝意欲吞並高句麗和百濟，新羅以武力相抗爭，於六七六年將唐朝勢力逐出。六九八年，滿洲中南部地區的前高句麗人建立渤海王國。由於多元文化

守。一九一〇年日本戰勝中俄兩國，強行吞並韓國後開始實施殖民統治。

的戰爭給朝鮮和中國明朝留下了災難性後果。十七至十九世紀，韓國推行閉關自

準備對中國明朝發動戰爭。後由於軍閥豐臣秀吉死去，日軍撤退。此次歷時六年

《經國大典》，該法典成為王朝治國的基石。一五九二年日本入侵朝鮮王國，並

韓語字母「訓民正音」。世祖國王（一四五五至一四六八年在位）篡位後公布

但鄙視工商。在第四代國王世宗大王統治時期（一四一八至一四五〇年）創制了

治地位的佛教影響。朝鮮採取中庸式政治制度，實行科舉，社會重視研究學問，

一三九二年李成桂將軍建立朝鮮王朝，支持儒家學說，抵消在高麗時代占統

投降。

入新建立的高麗王國，六六八年新羅統一了全境，到九三五年新羅向高麗土朝

西元九二六年契丹滅渤海王國，大批包括高句麗人在內的人遷移到南方，加

立了外交關係。

到鼎盛，占有北至阿穆爾河，西至滿洲中南部開元的廣大地區，同突厥和日本建

的交織，渤海王國有著源於高句麗又兼收中國的先進文化，並在九世紀上半葉達

文化

　韓國鄰接中國，由於有著陸路與海路的便利，受到自唐代以來的漢文化影響，比如文字、繪畫、建築等方面。其傳統建築的形式正是在匯合中國傳統建築中的諸多元素的過程中逐步形成了自己的體系。

　儘管韓國的建築藝術歷來同鄰國中國和日本的藝術有相同的美學觀念、題材、技巧和形式，比如，在對於建築群體的軸線關係的強調、圍合式院落的空間處理以及建築物基本的樑架構造體系等方面。但是，韓國的建築傳統包括其他相關文化領域都一直堅守著自己特有的、富於個性的藝術風格和意向。同時應當看到，韓國所發展並形成了的藝術，包括建築藝術，都似乎比較少地表現出像中國傳統藝術那樣的宏偉和超絕，而且，也缺乏像日本藝術那樣的成熟的裝飾意識與精準。從技巧的完美與效果的精確的角度來分析，中、日的傳統建築被認為要高於韓國的。

韓國建築的選址也遵循「見山見水」的風水原則，將自然環境的外部特徵賦予特殊的意義：要背山面南、前有水流，極力避免建築破壞自然地形輪廓，以免擾動人們非常重視的自然的和諧，避免個人智力不能正常發展。

建築觀

由於韓國建築尊重和趨向自然，在各類傳統建築的營造過程中，往往就形成了一種清晰、寧靜、平和的氛圍，以及謙和而內斂的環境意向。此外，韓國的文化系統和建築藝術等，除了受到佛教的啟發與影響外，中國的陰陽五行、風水堪輿、道教儒教等多方面的哲學影響也很明顯，這甚至會延伸到他們對於空間的經營和環境氛圍的營造當中，這與韓國國家發展的歷史有著直接的關係。

韓國人的與自然相和諧的世界觀，使得韓國人民能夠相信自然、應對環境、從容生活，一如既往。在他們的自然主義哲學當中，並不強調崇高而與自然對立，也不會把所有的細節把玩得天衣無縫，而是把自然環境始終當成最重要的因素和手段運用於建築的規劃、選址、立基和建造方面。他們對於這些哲學的解釋和運用有著自己的選擇和調和方式，在空間處理方面恰恰就是一種心緒的細膩和內斂的美。

由此就可以看出，韓國古代建築師重視建築物與自然環境的和諧與協調，絕不做出違背瑰麗的自然環境的舉動，也不以高度、壯麗等形象同自然景觀比高

低、爭上下。這，也許就是匠師們或者韓國民族的不同尋常之處了。他們在試圖實現「使建築物同自然環境相和諧」的理想的同時，多多少少也會將更多的欲念深埋心底，創作被長久地壓抑著，藝術的靈性雖也趨於順服，卻又在等待釋放。進而，在努力地順應自然、化入環境的同時排除了喧囂而呈現澄明。

韓國建築中所強調的不與自然相互衝突的觀念，還表現在佛教建築的選址，寺院多選建在景色優美、樸實無華的山野當中，那些卓越的佛教藝術傳統的創造者首先把其根基栽植到自然裡面。多半建於山麓或者深谷的古寺、禪院，其布局和建築設計一般採取迴避或者歸隱的理念，意在將內心積鬱向著大自然釋放，尋求俗世間難於企及的空靈。寺廟中的淨室、佛堂和經堂等建築物分布疏散，院落寬闊，尺度也較平和，對外既障亦透，空間富於層次，盡最大的可能使得寺院不會引人注目，空間在此是無為的。雖形趨無為，然意達廣宇，古寺低平的尺度、闊落的間距，無不顯示韓國人對世界的接納與關照，也闡示宗教空間的雋永及其內涵的神祕性。

宮殿

韓國宮殿廟宇的型制式採用如同中國的大式建築體系，招梁式用斗拱，梁架舉折相對平緩，出檐深遠而渾厚，上覆厚重的瓦面。此類建築的風格多近於中國唐風，但是也有一些建築物的手法和構造發生一定的變化，。在寺院和宮殿建築之上普遍採用彩繪圖案。

以最近新修繕完畢的景福宮為例。位於韓國首都漢城的景福宮，是一座著名的古代宮殿和王家園囿，由李朝始祖李成桂始建於一三九四年。因中國古代的《詩經》曾有：「君子萬年，介爾景福」辭句，景福宮便巧藉此句而得名。

景福宮宮外建有磚砌圍牆，全長三千六百二十六米、高約三米餘。宮南建有光化門，門內為興禮門，興禮門外有一條東西向的運河，建錦川橋橫跨於河上。宮的東邊建有建春門，西有迎秋門，北門為神武門。

景福宮的正殿──勤政殿，是整個宮苑的中心建築，李朝的各代國王都曾在此處理國事。勤政殿建築面南，前部為寬闊的大庭院，四周環以單層的廊廡式建築，庭中有甬道，以青磚漫地。建築物坐落於雙層花崗石砌雕欄雲臺之上，上

層四角各出獸形吐水。雲臺各層皆環以雕欄，石欄以仰覆蓮花承托扶欄，比例厚重、雕飾粗獷，僅在雲臺轉角地方和石級兩側雕欄的連接處設石雕望柱，柱頭雕有神獸。在雲臺的南北側的中央各有一處石雕丹壁，兩側夾以石級，東西側各設兩處無丹壁石級。建築物面闊五間、進深五間，上為重檐歇山頂，在兩重屋檐之間開設細密的隔扇窗。勤政殿的門窗和隔扇等部位皆飾以青綠色，而梁柱則使用朱漆刷飾。

在宮苑西側蓮池的東岸，向西探出一片石砌平臺，周圍以石雕欄杆圍合，形如石舫，有石橋與東岸相連接。其上建有一座樓閣式的殿閣——慶會樓，那裡曾是國王大宴賓客、遊藝觀景所在。石舫和建築物的南、北、西三面環水，遠岸皆為園囿、樹林或者花圃，視野開闊。慶會樓面闊七開間，進深五間，底部架空，二層通敞。下部架空層以整塊四方條石作礎，石柱礎帶有一定的收分，上部設通透的木製大平臺，無門窗，上覆單檐歇山式灰瓦頂。木梁柱刷飾朱漆，檐下檁枋椽及斗拱等構件上遍飾彩繪。建築物的型制樸拙、尺度宏大。

此外，在景福宮內還建有思政殿、乾清殿、康寧殿、交泰殿等大型殿宇和配屬建築物，皆以漢文書寫的牌匾懸於當心間的梁枋上。在景福宮各處建築物的

「溫突」靠外牆而建，且外觀極富於裝飾性：體量高於房檐呈塔狀，周身由磚塊砌築，並在上面砌成漢文的圖樣，多為「萬壽無疆」或者雙喜聯字等吉語。

内部，裝飾和彩繪十分豐富，裝飾線條流暢自如，紋樣自然而多變，多為紅綠相間，也有黃藍錯雜，並配以金箔點綴其間，色彩效果溫暖而熱烈、對比強烈而又不失協調。在宮苑的東北面還建有一座十層高的敬天奪石塔，高居於石雕臺基之上，石塔平面為四邊形，建築物的收分相當明顯，造型古雅，是韓國的國寶之一。

由於氣候寒冷，景福宮各主要的生活起居用房都建築於石臺基上，並於底部設置地下煙道供暖系統，於室內形成火炕並將地面加熱，這種方式是由韓國各個歷史時期一直使用至今的火塘發展而來的。其建築物的旁側則建有用於添加炭火的孔道，以及通煙的煙囱狀「溫突」，保證冬季裡不在室內生火便可以直接取暖。

景福宮宮苑在一五五三年被大火燒毀了北部的一部分，日據時期宮殿建築群的大部分又受到嚴重破壞，到一八六五年重建時只有十座宮宇尚保持完整。目前只恢復了其中的若干座，現在所看到的是二〇〇四年經大修和翻新過的樣子，而景福宮完整時的盛景只能夠由人們藉助自己的想像去憑弔了。

民居

　　囿於嚴格的等級制度，韓國傳統民居不允許有過大的規模，在細部方面也不能夠張揚、繁瑣，儘量不著彩繪裝飾。其傳統住宅的理想模式為：住宅正面牆外設一泓水池，池內植蓮花、建木亭，並在宅院後部建家族祭祀祖先的祠堂，與大自然相互協調的環境呈現素雅而淡靜的氛圍。同趨向自然的選址營造體系的自然哲學觀一樣，民居建築物內部的空間多不強調多變曲迴，尺度較小。而普通的民居建築則類似干欄，上蓋稻草屋頂，內為地炕用以取暖。士紳階層的宅邸則寬敞宏大，採用瓦屋頂。

　　住宅所用的木構架和木門窗等都基本不作繪飾而保持天然的紋理，構件尺度較小，形式簡約而少裝飾，屋面一般用茅草覆頂，屋頂形式有小歇山式以及懸山式。在山區和鄉村地區還常會見到樣式較為原始的民宅：平面為簡單的長方形，內部空間劃分為兩個房間和一個廚房，也有的民居平面採用由長方形演變而來的L形，即在主房的一側加建一個偏房，當中的主房與偏房的內部空間是連通的。還有的住也有的民居是在兩側各加一偏房，使住宅的平面呈半圍合狀的U字形。還有的住

宅以正房及偏房沿四邊分列，從而平面圍合成為方形內院，院內按照樹種樹形的不同穿插種植，建築物中間的內庭院作為起居和日常活動的空間。

在韓國，渾厚自信的宮殿建築絢爛地聳立於都城之上平實恬靜的寺廟隱退於山巒泉流，疏闊的鄉間民居謙和地融於原野。從他們的傳統建築分析而知，韓國人空間意向中的追求簡潔、趨向自然、體現雋永的精神，以及對大自然大山水的崇敬和親近的藝術取向和表達力量，皆不會遜於中、日。

詩境般的歷史空間

義大利的首都和最大城市羅馬，是義大利的政治、經濟、文化和交通中心，位於亞平寧半島的中南部西側、得伯河下游的丘陵平原上。建築在七座山丘上的羅馬的面積有兩百餘平方公里。

羅馬被稱為「世界名城」，始建於公元前七百多年，超過中國的歷史名城蘇州和廣州的建城史，羅馬已經有二千五百餘年歷史了。羅馬的古城區居於城市的北部，羅馬教廷的所在地梵蒂岡位於古城區西北角上，其昔日的輝煌依舊傲慢地俯視著大地以及每一個能夠接近她的人。新羅馬即羅馬新城，位於古城的南部，建成於二十世紀二○至五○年代，是羅馬的現代化衛星城市。

在歷史之城——羅馬，雖然不必在那裡生活上一輩子，但是如果可以在那裡待上十數天，探尋那些詩歌一般的歷史空間、浸潤於其深厚的文化氛圍之中，人們的心境早晚也會化入貴族的。義大利人就生活在這樣的詩境之中，能夠不承繼那份浪漫和優雅嗎？如果，生於長於羅馬那如詩、如樂音的古典文化財富之中，浪漫和慵懶就會自然地養成。

在七丘之城——羅馬，當地人一般都會漠視外來人對於古代遺蹟、街道和教堂所表現出來的讚歎和崇敬，因為，唯有坦然和從容了，人才可能驕傲，進而也就是生活於詩境之中的了。那些格局未變的城市舊街區，如同韶華已逝、老態龍

鍾的老貴族，容顏衰敗已久，繁華凋謝多時，但每一處卻都還留有往昔的風韻。

羅馬雖然不是世界最大的城市，然而，它卻是一座創造過輝煌文明並且有著悠久歷史的古城。穿越羅馬那些曲曲折折的街巷和大大小小的廣場，所見所聞會時時令人激動不已，形態的多變和形象的刺激既是人所希望的，又是出乎意料的：空間環境的多樣性，形象元素的紛呈交替，多種色彩的翻新轉化，都會豐富視覺，給人的情感與感受以極強的刺激。對於羅馬城的保護觀念起自文藝復興時期，考古成果表明那個時代便已經制定了明確的關於保護古蹟和古建築物的官方正式文件，也許這正是最值得今日羅馬人為之驕傲和由內心漾起詩情的。

儘管那些被嚴格實施的、嚴厲的保護規劃與法規很容易導致現代城市建設行動中的保守主義和死板的教條主義，並且近乎苛刻的措施，對於城市的發展活力顯然具有不利的影響。但是，這卻反映出現代羅馬人民對於保護歷史遺產的細緻、耐心、修養和積極性，因為他們很早就已經認識到：祖先的遺產不單單是今人的，而且一定是後人的。

由於盛名久負，到訪羅馬的遊客日益增多。羅馬每天都會有巨大的客流量湧入各個文物景區，一些知名的重要古蹟都已不堪重負。在向世界張開臂膀、接納無數古典文化的朝聖者的同時，羅馬人一直小心翼翼地呵護著自己的歷史源脈和

其中的一種做法使羅馬人固有的浪漫情調得以詩化：在一座歷史建築物在進行修繕的時候，要求施工者以原尺寸的彩繪圖樣將建築物正在維修的部分遮擋起來，以顯示該建築物在維修後的實際效果和原始情況。

城市根基。他們在實施日常必要的保護維修和整治之外，還對各種文物古蹟和歷史建築採取了較為積極的主動的保護措施。

根據羅馬歷史中心所制定的保護規劃的要求和設計規範規定，區域內的街道格局、街區環境、空間結構都不得隨意改變，即便由於各種原因不得不有所變更的情況下，也必須對其進行明確地說明，這包括道路寬度、綠化和保護建築的立面等等；材料的選擇和形式的設計都必須極為小心而謹慎，並要求分清歷史的痕跡與現代的處理。在部分舊式住宅區內，一些有著三、四百年歷史的小建築物按照原樣完成細膩的裝修和整飾。在這個歷史城市之中，這種精雕細琢的修繕工程會常年不斷地進行。在羅馬城，居民與街道、文化同生活同調：人和空間都一樣有著悠然的表情，街道放鬆而舒緩地沉浸在往昔的繁華夢境之中；生活的節奏舒緩、張馳有道，空間的變化甚少。

近年來，羅馬等城市提出了「歷史中心」等保護規劃，明確劃定了保護區域的界線，並且為其編制了極為詳盡的歷史文化遺產保護規劃。從而形成了完整而嚴密的保護規劃系統。隨著生態環境的改變以及近年來對於環境景觀的認識的提高，羅馬及其他城市都開始了自然景觀的保護工作，編制生態景觀規劃，以達到生態保護和古城保護並舉的目的。

近年來，羅馬在新的發展規劃中明確了歷史空間復興與再生的目標，這包括：為了疏解遊客人流過度集中於古城中心和一些古蹟區，有計劃地逐步發展周邊地區的歷史文化區，一方面可以更多樣化地展示古代歷史，另一方面也可以達到將遊客吸引到古城以外地區的目的；針對旅遊過分集中於宗教區域、舊城範圍內缺乏足夠的旅館、歷史空間的社會活力不足等問題，還計劃建設青年旅館、賓館等設施，以便吸引人流和資金。又由於古城中心區缺乏公共集會場所，公共的活動空間不足，需建設各類新的公共中心和開放性空間，擬建能夠容納萬餘人規模的大型會場，同時，也會在一些歷史地段開闢能夠容納市民及遊客生活和日常活動的場所。

梵蒂岡，是一個神人交會的場所，達到此地的各種膚色、各種階級的各類人種都無不為之歎服。為了更好的接納遊客，使之能夠方便地到達教堂大穹頂的上部，在教堂的側後部位安裝了一對電梯通達教堂頂部。穿過大鼓座內部達到穹頂的遊人便有了放眼俯瞰全城的榮幸，而且也會了解文藝復興大師們設計的華麗、輝煌、昂貴的裝修、雕刻、壁畫和陳設。

大競技場，亦稱鬥獸場，有著震撼人心的力量，又彷彿一塊巨型的磁石將人完全吞沒進去。古人的智慧和氣度在這裡戰勝了今人。在羅馬鬥獸場底層拱廊的

一個偏僻角落裡也安置了一部用鋼構架加玻璃圍合成的電梯，它是透明的、不易被發現的。這樣，既可以方便遊客直接到達鬥獸場的三層，也避免了大量人流通過原有的古代磚石步階而對古建築物造成損害。在鬥獸場的石牆上面散布著許多凹孔，也許是古代工匠在施工時為了照明插火把而留下的，也許是後人因為惡作劇而敲鑿出來的。然而，不管怎樣，那些孔洞也是歷史，都是無言的字詞和無字的詩。

從西方建築史教科書上面所認識的萬神廟與實際的感受是完全不同的，沒有想到初次相見的時候，其粗獷的體量和認真處理過的構件細部都令人感到極大的震撼力。萬神廟座落於較為狹小的廣場之中，空間餘地的不足使得神廟體量難於展開，觀察和攝影的視界受到局限。建築物上的一磚一石都凝聚著理性的設計構思和浪漫的暢想。在大多數遊人看來，神廟內部那來自天頂的「聖光」，可能會比它的外殼更富於吸引力。

羅馬第三大學建築系的教授們參加過義大利古龐貝等重大修復工程，在羅馬城市歷史建築保護方面富於經驗。該系的建築歷史教育體系和課程內容包括：古代拉丁文化和拉丁語，羅馬古建築歷史研究，古代建築物的修復哲學，古代建築修復的工藝與技術，古代建築藝術等方面。將工程學科同藝術哲學門類揉合於

一，應當是義大利人最為得意的地方了，他們認為他們的保護方法和手段是世界上最純正和最有效的。在這裡可以看到的是，工程技術和文化得到了同步升華，新舊穿插與拼貼，使得古城獲得新的活力。在保護和利用古代建築的同時，羅馬和義大利其他的城市也大膽探索和實踐新的設計方法，嚴謹、正統的、合乎範式的手法與隨意、簡練的方式之間的互相對比和衝突，也能夠生出好多妙趣來。尤其是在商業區和街道空間中，羅馬設計師將現實的理性保護與浪漫的現代主義創作結合起來，嘗試使用鋼框架、不銹鋼型材、鋁合金和玻璃等新的現代材料，在古代的磚石建築物上添加了活的因子，展示出清晰但又不妨礙整體的新風貌，最終使得舊建築的生命得以延續和伸展。

目前，羅馬古城，也包括古城外圍的一大批古蹟，都得到了妥善而嚴格的保護，而且城市中對於新建設的控制是十分嚴謹的，其城市規劃也以完整保護和利用為前提，而且，新的建設基本上都是在古城範圍之外進行的。羅馬的城市發展，是在一種嚴格的規劃控制和歷史保護之中進行的。幾百年來，羅馬人以自己最大的力量和發自內心的熱情對古羅馬時期以來的歷史加以認真的保護，到現在，這種保護和發展的資金多數來源於世界各地，包括聯合國與一些歐盟國家，以及一些宗教組織等。在受到絕對保護的歷史區域裡，其內部的新建設不但會受到保

護規劃的制約，公眾社會的、幾乎是天生的保護文化古蹟的意識也是一支強有力的力量，任何干擾或者影響歷史建築和古蹟的行為都會受到多方面有力的抵制。

而且，沒有任何一位羅馬人會有意地對自己國家的歷史遺產表示不敬。恰恰是在執行最為嚴格的保護和管理的過程中，公眾的熱情和力量發揮著巨大的作用。在羅馬市區，到處都可以見到發掘後顯露出來的歷代文物古蹟，有的經過整理已經成為頗具特色的展示和陳列空間，有的被重新組合，有的拼接在一起，形成了能夠喚起人們歷史記憶的空間符號，哪怕它們處在隱祕的角落裡。

羅馬確實不是一天建成的，對它的保護也將會延續無數多的世紀。

教堂建築
——生命的建造與信仰

在歷史上，教堂建築凝聚了技術、工藝的無數成就，建造教堂成為推動建築藝術的主要動力之一，並對於歐洲等地的數學、結構力學和施工體系等學科做出過很大的貢獻。例如，各類大型的拱券式結構處理，義大利的大跨度圓拱形教堂的屋頂，以及法國和英國的歌德式教堂上的飛扶壁等等重要的結構體系的形成和發展，在今天依然被視為是宗教意義、建築技術和藝術完美結合的人間奇蹟。

在歐洲文藝復興時期前後，在人們的信仰和宗教熱情的激勵之下，原來有著相對固定格局的教堂建築的體量和空間容量日益增加，教堂建築的高度不斷上升。建築技術的提高和教會財富的積累，為建造更大更雄偉的教堂建築成為可能。這個時期的天主教和基督教等教堂建築已遍布歐洲各地，其中的大部分教堂成為了城市中的重要景觀和空間節點，也形成了以教堂為中心的城市精神原點。同時，裝飾也不再只是局限於樸素簡練的外觀形式和簡潔的結構，而是向著豐富和繁麗的方向發展並逐漸地形成了獨立的體系，而且，其詮釋宗教精神和教義的作用也越發深刻，對於社會和文化的影響更為寬泛。

教堂是民眾信仰的一處物質載體，以及宗教精神的核心。在歐洲各地的大小城市當中，教堂是無處不在的，教堂建築物也已經完全融入了所在的城市和空

間。那些曾經的社會中心，如今已經隨著宗教勢力和影響力的延伸與擴張而成為各城市的一種文化地標、社會活動的容器和地方景觀的構成要素。

早期歐洲的教堂建築極為樸素，建築性格和形式完全貼近一般民間建築和社會，而且大多數一直是聚落的空間中心，起著接納民間社會的各類活動、傳播教義精神、維繫大眾人心的社會化功能。後來隨著教會的社會地位的上升，教堂的形式也在不斷改進、變化，政教合一的統治體系又把教堂的功能推進了，使得教堂簡樸的樣式逐步演變成為遠遠高於民間建築物的形態和系統，原來單純的人性和普世形式轉變為神性空間，原有的活動功能衍生出繁複的儀式需求，增加了教堂的神祕性和威嚴的性格。在教堂的演變過程中，其建築的形式語言和裝飾符號也得以發展，既有對於古典的繼承，也有不同時代自己的創新，更有施工技術和機械運用等多方面的進步。

在宗教建築向輝煌的形式和豪華的風格演變的過程中，教堂建築等場所的營造也成為了教會炫耀財富和提升自身感召力的表現手段之一，而且也只有教堂建築，才可能得到最為寬裕的資金支持和精神支撐，可以使建築師們得到充分發揮其創造力的場合，並不惜花費數十、上百年的時間，貢獻幾代人的精力和智慧去進行那些規模浩大的建築工程。

歐洲的許多城市當中，都保存有不少的歷史遺蹟，其中包括很多神廟、教堂、修道院和聖者的墓地等建築物，是城市裡重要的標誌物，那些至今仍然被使用著的教堂屬於城市文化的基因和特色空間的主調。

上升的教堂高塔和鐘樓，伴隨著聖歌和祈禱之音向上空靠近，以豎向的體形和構圖作為人間凡界接近上帝天堂的圖騰，力圖表現出民眾對於上帝的虔誠的景仰；內部空間的彩色花窗和裝飾紋樣為人們解讀聖經記述的事蹟，富於明確的說明性、可讀性和教育含義，聖經的寓義和聖人的行為都可以通過這些繪畫和具體的形象加以表現。在早期宗教教義向社會傳播和教育民眾的過程中，這種通俗的形式和豐富的色彩都能夠吸引信眾，並使得其更易於理解，更易於廣大社會接受。

在城市的形成過程當中，公共空間就屬於社會活動和需求的一個重要部分。在城市教堂的前部還會開闢出具有一定規模的公共空間，即教堂前廣場，供信眾瞻仰教堂建築本身和進行禮拜活動，各類前廣場的規模不一、形態各異，具有一定的公共性的功能，一般是由於城市空間結構的發展同教堂建築物的營造之間有所互動而演變和形成的。在廣場周圍往往還會有放射型的街道通往城市的其他地區，並作為聯繫、關照城市其他各個部分的空間廊道。教堂建築是城市重要的視

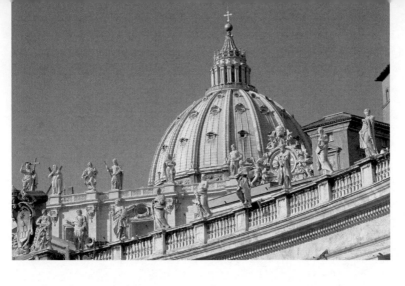

覺中心，多處在城市的局部焦點之上，周圍建築物環構築物的相對關係和空間狀態又往往會形成視覺廊道。從教堂和城市街道的關係來看，這些街道和通路是人們進入教堂廣場的預備性空間，景觀構成非常豐富，空間變化多樣而引人注目，周邊建築物形態更起到了陪襯和烘托教堂主體的作用。在教堂前部空間所設置的各種規模的廣場或者開敞空間，可以使人們從附近的地方觀看高聳的塔尖和斑斕的裝飾形象並於其中得到宗教的氛圍和空間對比的感染，宗教精神也會藉助於街道的空間、建築的形象和雕塑符號等灑向人世間。

然而，任何教堂的興建都不是一帆風順的，任何一座新的教堂建築的產生都經歷過各種磨難和曲折，有時甚至要抵制來自教會和世俗的巨大壓力，經受百般歷練、克服萬種危機才能夠為宗教精神的核心標誌物，並為城市留下了寶貴的遺產。早期的教堂建築，也包括其他大型建築物的建造正是在極低的技術水準和工藝的背景下完成的，體現了古代匠師們的才能和在實際營造過程中所發揮的巨大智慧。

梵蒂岡的聖彼得大教堂，建於一五〇六至一六二六年，是世界上最大的天主教教堂，凝聚著數代著名匠師們的智慧和才幹。它的建造

過程從一開始就被複雜的方案爭論和不同的觀點所圍繞，所有設計階段都充滿了各種學派和思想的交鋒。原來所設計的大穹頂有著非凡的表現力和秀美的形體，但是被後期加上去的巴西利卡式的前廳所遮蔽而不能夠被近處的人看到，它那最精緻、雄偉的標誌性塔頂的視覺效果被削弱了。現在，大教堂的前部增設了電梯，使得遊人可以上到穹頂的頂部，去鳥瞰羅馬的全城。在大教堂的前部由伯尼尼設計建造了橢圓和梯形平面相結合的廣場，並成為公共空間的世界性典範，周邊有大型的環形柱廊圍合，柱身雄偉而高傲，起到界定神聖空間領地的作用。但是，那些柱廊本身並不搶奪大教堂的主體地位，也不會影響突出於兩側建築物的教堂的體形，有著既圍合又不封閉的空間效果，更加強了大教堂那莊嚴和肅穆的性格。隨著人在柱廊附近的位置的移動，能夠體會到不同的廊柱的間距、位置的錯落交替，光影也隨之發生連續地移動、交疊，處處不同、時時變換。

義大利比薩主教堂的斜塔，建於一一七四至一三五〇年。塔高五五米，外部全部為白色大理石石材砌築，斜塔通身遍布連續的券柱廊，頂端建有鍾亭，且以曾經在此進行過科學研究的伽利略等科學家而蜚聲世界。斜塔之斜是由於地基基礎的先天不足和計算缺陷所致，其斜度在建造之初就已經開始出現了，經過數百年的沉降——糾偏

再沉降——再糾偏的技術處理過程，斜塔的傾側趨勢已經完全得到了控制。時刻處於危機當中的斜塔能夠在數百年間一直保持著目前的狀態，是由於比薩人的悉心呵護，雖然他們已經耗費了大量的人力和物力，但是為了虔誠的信仰、為了教義，也為了使其見證人間對於上帝的崇敬，比薩依然繼續將塔維持下去，更長久地屹立於城市當中。比薩的斜塔是人類建築史上的一個奇蹟。

佛羅倫斯的聖母百花大天主教堂，始建於一二九六年，外部完工於一四六二年，全高約一一五米。在它的建造過程中採取了方案競賽的程序，即投標人被要求提交的木製模型和施工計劃，由教會、市政管理機構以及市民以投票的方式對方案進行比較、選擇，投標人還要做公開辯論以說明方案的優秀之處和建成的效果。設計者還要為其所設計的教堂建築形象制定施工計劃中的各個技術細節，甚至連大型的施工機械等也要全部設計好。最初的設計人是阿諾爾福，其後又有數人接替完成。中標人被委托作為全部工程施工的總負責人，對整個建築工程負有極大的權力，但是其將面臨艱巨的任務，所肩負的責任也極為重大，要對安全、質量和進度負責，還要應付教會和出資人等各個方面。在聖母百花大教堂的建造過程中，全城人的熱情幾乎全部投入到了這裡，人們時時仰望天空蒼穹，盼望著這個新的標誌物為他們

在上帝和聖母的面前表達自己的無上熱忱和虔誠的希望，城市也在大教堂的建造

過程中得到了精神的淨化和新的生命。在經歷了千辛萬苦的勞作、無數的技術難

題、間斷的經費短缺和施工中的許多危機之後，震撼人心的大教堂終於聳立在了

佛羅倫斯的城市中心。

教堂體現著宗教的廣泛影響力，儘管它們的神聖意義遠不如古典時期，但是

其支撐著城市的傳統的精神空間，展現古代建築藝術的巨大作用，其所體現的教

育意義至今仍不能夠被忽視。

義大利佛羅倫斯大教堂

華沙修復的啟示

華沙，是歐洲最年輕的首都城市，但它的歷史卻源遠流長。一九三九年九月一日德國法西斯入侵波蘭，一九四四年希特勒下令要將華沙從地球上抹掉，於是整個城市在很短的時間內被德國的工兵炸成了廢墟。被戰爭蹂躪過的城市裡能夠幸存下來的只有哥特橋等極少數建築。

二戰之後，波蘭人民立即著手重建華沙。所幸的是，華沙大學建築系的教師和學生們在二戰爆發前就對華沙城市當中重要的建築物、重要的廣場都進行了測繪和資料整理。因為在當時，人們都已經預感到當時的華沙政府很懦弱，缺乏抵抗性，也肯定沒有力量在外敵侵略的時候來保護我們的國家和城市，而帝國主義和希特勒卻是十分殘暴而無情的，德國法西斯在入侵波蘭以後肯定要毀滅首都華沙的城市和建築，保留和珍藏這些二戰前的測繪資料就有辦法來進行城市重建和相應的治理。

華沙的改建還有一項重要的啟示，即民族的情感還在、傳統文化的凝聚力也發揮了巨大的作用。當華沙要開展城市規劃和改建的時候，解放並接管了東歐六國的蘇聯人「分給」東歐六國各一個城市規劃和建設的方案，即在該國家的首都城市建立一個紅場，讓莫斯科克林姆林宮式的紅心豎立在那裡並照亮世界，蘇聯人希望

把社會主義式的紅色圍牆、廣場和檢閱臺等建築推向東歐。當時，中國大陸也接收並建造了蘇聯人所設計的廣州展覽館、上海展覽館等中蘇友好大廈，在北京和武漢等城市也都有。蘇聯所給予各國的這些規劃方案，是進行社會主義思想宣傳的一種模式，然而推向歐洲的時候就出現了問題。

波蘭人認為自己的東西最好，華沙原來的城市也會比蘇聯給的要好得多。

要建就建波蘭人自己的東西，建漂亮的老華沙，拒絕了蘇聯人的規劃，不要莫斯科的紅心。之後，華沙政府在社會輿論和群眾的巨大壓力下，同意將華沙的部分地段按照原來的老樣子進行重新複建。這一消息被傳了出去，在一周之內，流浪到世界各地的波蘭人大部分都返回了波蘭，滿懷希望和激情的他們要親手重建華沙。正是維繫著歷史城市和傳統形象的情結，使得華沙人積極投入到了重建被法西斯所毀壞了的家園、重建已失去的城市、重現老華沙的輝煌的壯舉之中，為他們自己和未來的波蘭人恢復歷史的記憶。恰逢此時，建築師和教師們把戰前的圖紙拿出來供建築工作參考使用。同時，華沙政府也順應這股力量和人們的要求，很好地組織了人力和資金，用了一年三個月先修復了華沙主要的廣場，城市中的其他一些歷史建築也被陸續恢復了起來。這一舉動在波蘭全國範圍內引起了極大的震動。所有其他的城市紛紛學習華沙的榜樣，由此，著名的卡拉科夫、帝北河

等等的歷史城市都得到了恢復。不到三年的時間，波蘭被戰爭所造成的破壞就得到了很好的改變。

當時，在戰後的歐洲各個國家普遍地形成了一個被稱為「華沙精神」的、重要的思想信條，即人們「用自己的雙手重建家園」。重建什麼樣的家園呢？就是恢復被戰爭破壞了的歷史建築、回歸原有的城市形態和空間的傳統性。因此，從二十世紀四〇年代末期到五〇年代初期，在歐洲興起了「古城復興運動」，這一運動延續了很長時間，有的國家一直持續到七〇年代。例如，戰後的西德也面臨著如何在被蘇聯和美國進行分制的時期，通過民主的精神恢復國家，恢復德意志文化、德國人自己的文化、自己的家園，而不是美國文化，也不是蘇聯文化。之後，柏林得到了修復，西德的法蘭克福和漢堡等主要城市也陸續被修復，這使許多的古城得到了重生。雖然這些工程延續了比較長的時間，但是所有的修復都使得城市更加精彩，城市的歷史得以延續，文化沒有被強權所泯滅。這可以說是各國各民族的幸運。

歐洲人開展的「古城修復運動」給現在的人們以很多很重要的啟示。當對待古城的態度和修復建設的方針符合當地人民的要求，當人們對自己的歷史有了一種認識並產生了一種由衷的民族感情——深深地化作對自己家園的一種感情的時

候，就變為無比的力量。從華沙的重建以及其他歐洲國家的保護實踐可以看到，對於一座歷史城市的保護，不僅僅是保護了它的文化古蹟，更重要是把人們的心連在了一起、把居民的情感聯繫在了一起。

所有的歐洲人都熱愛家鄉、熱愛自己的城市，並且會讓有機會到他們那裡去的人共同欣賞被他們保護下來的城市和老建築，他們會講：我們的歷史可以往上追溯到八百年，甚至一千年⋯⋯。

擷拾昔日的金色

也可能是因為周邊已建的一些現代建築物體量影響的緣故，其位於僻靜的京都歷史中心的二條城和它的建築物尺度比原來想像中的要小一些，初看之下，其宮殿的規模也不如自以往的圖片所得到的印象那樣雄偉和高大。

二條城位於當時古城京都的二條通盡頭，城以街道名稱命名，突出地立於四條街道的中央。二條城的城堡和宮殿建於一六〇三年，是當時德川家的第一代將軍德川家康為保衛京都禦所（皇宮）而修建，同時也為到京都拜訪天皇時能夠居住而建。後來的第三代將軍德川家光將豐臣秀吉所留下的伏見城中的幾座建築移建至此，並對其建築物的內部進行了裝飾。目前所見的二條城建築，有著日本桃山時代的樣式特色。近代時期的一八六七年，德川家第十五代將軍德川慶喜將政權歸還給天皇，自此二條城也就歸屬於朝廷了，在一八八四年二條城被更名為「二條離宮」。日本天皇在一九三九年將二條城賜給京都市政府，現在的正式名稱為：元離宮二條城。現在的京都二條城被鑑定為名勝古蹟，占地二十七·五公頃，總建築面積有七千三百平方米。其中的二之丸禦殿等共有六棟建築物被日本政府鑑定為國寶級文物，其中的二之丸庭園被鑑定為特別名勝地；包括東大手門等在內的二十二棟建築被鑑定為重點文物。

二條城城堡的規模並不大，但是其外觀富麗堂皇、建築色彩凝重，具有樸素而深沉的氣度，建築的形象在京都舊城的其他民居群當中十分突出。建築的結構和構造類似於中國的體系，但又顯露出日本建築自身的形態特徵。

二條城由石牆和護城河環繞，在城內建有本丸禦殿、二丸禦殿、唐門、黑書院、白書院、內宅（院）、位於城堡一角的天守閣及其他附屬建築。本丸禦殿和二之丸禦殿為二條城的主要建築，處於二條城空間的構圖中心。其中的二之丸庭院為一迴游式水庭院，水面曲迴、泉流清澈，水池沿岸布置有湖石，形態豪華、搭配合度，水庭之中建有三座小島，並在水池的中央布置了三段式的疊瀑。水庭的周邊植有高低錯落、組合有致的各類樹木和植物，水面、植物和湖石等相映成趣，庭院風格相對粗放，具有一定的力量感，但是，對於某些局部的水石和植物的處理和安排又不乏細膩和嚴謹的搭配方法，與周圍的建築群有著和諧的呼應。二之丸禦殿的宮室建築體態秀美、尺度宏闊，園林內綠化與建築物搭配得當。其禦殿建築的樣式很富有特色，殿內牆壁和隔門上繪有幕府的皇家著名畫家狩野一門的畫作，其中〈鷹立松樹圖〉、〈守望八方雄

獅圖〉皆為獵野派的名作。

各宮殿建築的內部裝修、裝飾和細部構造等極盡精細、奢華，處理得當。屋簷和封簷板上鑲嵌有純金箔片作為點綴，明豔的金色與深色的建築木構件相互映襯而顯現出當年德川將軍的富有和府邸的華貴。這與京都的手工業和城市的民間工藝傳統是分不開的，建築傳統的積澱和裝飾的運用已經成為一種必要的自然程序，往日的金色隨處可見。

在二條城本丸禦殿內原有天守閣主塔，但是早年被毀廢，現僅存高高的基座和殘餘的基礎石塊等遺物擺放在上面，冬日的陽光也為外部的濠塹染上了一片寧靜的顏色。由於少有遊人來此，故而那頹敗了的城牆遺蹟和內護城河邊總是瀰漫著一種悵然的情調。

二條城的整體都得到了極妥善的保護，於近處觀察其城牆、護濠、各個建築和庭園的細部，就不難體會所採取的保存方法的細緻。建築物的室內乾淨整潔，木質材料和繪畫都被養護得一塵不染。每一組構件，每一處木櫃，每一塊金飾片都反映出那裡所運用的細膩的匠心和認真的手法，對所有文物建築和環境所進行的呵護與保養可謂是煞費苦心、一絲不苟。

古建築及其環境的傳統性在這裡得到了最佳的維護和延續。二條城內部環境當中的各類元素全部保存著原始的材料、肌理和構造狀態，不容有任何的改變，必要的維修工作也盡可能地做到保持其原質、原型、原色的做法，完全實現了「真實而準確」保留的目的。在城內院落裡的地坪上，依舊按照古城最初所採用的方式，在上面散鋪著大片細碎的白色沙礫。據說，這是當時為了警戒和防護的需要而如此的，當敵對的武士或忍者悄然進入城內而行走於上面的時候，腳步一落下就會踩響鬆散的沙礫層，被觸動的沙礫發聲便起到了報警的作用。城牆和建築物的臺基所使用的石材無一處不被加以細緻的保護和維修並且保存了原來的外貌：人們認真地清除了地面雜草和濠內的浮泥，破損的石塊被替換，基底也進行過加固處理，並保持著經常性的清理和修繕。在城濠、宮殿建築物之間種植著常綠的植物，由於養護措施完善，即便是在這樣嚴寒的天氣裡也顯露出鮮活、生動的綠色生機。

二條城的外部空間控制較為完善。雖然古城處於京都城市的一側，在其旁邊也有不少現代建築物，但是對其周邊建築的高度加以控制，一般只有三到五層，而且對於新建築的體量、色彩和建設規模的控制極為嚴格而周全，同時又規定二

條城保護範圍外部建設的建築物與二條城之間設置了道路和綠化帶，使得古蹟和新建築之間保持著較大的間距。因此，處在二條城內的任何一個位置上都不會有外部的建築物進入視線，從而避免了外界對古城內部的干擾。

當人們跨過城濠，走進二條城城門的那一瞬間，就會將外部所有的世俗思維、現代建築和空間形式等完全排除掉了，就能夠感覺到站在這裡，空間和時間都已被歷史拉向昔日的遠方。

現在，二條城的那些結構已經成為具象的史詩，其建築物上面所裝點著的金色也恰恰是昔日傳統的一種反射，它們作為傳統文化和藝術的結晶，值得保存和維護它們的人為之驕傲。城堡在大多數時間裡都在靜守於自在的寂寞，全然不去追逐市井的喧囂和紛亂，不刻意地進行發展和經營，建築不加不減，也不放鬆維護和保養的程序和規格。他們盡可能地維護著遺產的壽命，使這文化的財富能夠傳之彌遠。

融於自然的俵石閣

時值隆冬之際，經過雪後的日本富士山、積雪大涌穀火山和箱根的蘆之湖，當面對如詩入畫的湖光山色、清澄冷豔的濕地景觀的時候，並沒有產生各種旅遊手冊所描述的興奮和激動。而充滿生機的環境中的景觀和建築，令人感到當地人細膩的設計原則，以及極力融入大自然的崇敬心理。

位於神奈川縣西南部的箱根町，是日本頗富盛名的溫泉集中區，同時也是美術館、博物館等收藏和展示建築高度密集的區域，自然而優質的溫泉和知名的展覽建築同時集中於一地的情況恐怕在日本各地都是很少見的。各種形式和規模的私人收藏場所散布於山原和森林當中，如雕刻之森、玻璃之森和魚板博物館，成川、武士之裡美術館，以及箱根音樂盒館等等。這些建築物的規模都很小，形態低矮，多數被隱蔽在寂靜的山地和環境之中，形象不奪不搶、體量謙和。建築的高度多以兩三層為主，各處簡練的構造完美而精巧，不經意間難以發現但卻又各具特色。有一些建築物的外觀看似單調並顯得簡陋，但是去近處仔細觀察就能夠發現無數的設計匠心和動人的細部。

仙石原的俵石閣旅館，應是箱根當地的一個建築杰作。

它的舊舍始建於第二次世界大戰之前，屬於傳統而純粹的和風式單層木結構建築。俵石閣所處的地形微有起伏，植被豐富，建築物靈活地避開了原生的樹木

和曲折的山泉而融會於大片的山地松林當中。由於保養有道、材質優良，現在的日式舊舍的建築物依然是亭亭玉立，建築體量低矮卻又溫文爾雅，周邊的環境也處處古意盎然，寧靜、內斂而樸素。後來經過一定的改建，用地周邊的環境和建築的規模陸續有所擴大。

在俵石旅館傳統的日式舊舍另一側的小山旁增建有新的客舍。該處的建築物包括大餐廳、接待廳和數棟客房樓和溫泉浴室等。新舍建築的特色在於，首先是人工的建築物以謙和恬靜的姿態融入了大自然，又以細膩而成熟的技術營建而成。客房樓分別名為「馬醉木棟」和「石楠花棟」等，高度三層，其外觀為清水混凝土加細鋼柱構件，牆體的外表面覆以木板條作為裝飾面。而姬婆蘿樓位居建築群的中心，地層是溫泉旅館的接待廳和服務前臺的所在地，二和三層為客房。建築物為單層鋼木結構體系，它以清水混凝土底版和型鋼支柱作為支撐體，以豎向的長方形細木框玻璃窗作為外牆維護體，上部屋面完全採用拼木式的曲梁結構。溫泉浴分為男士用的金時和女士用的女乙兩個湯室，為傳統的單層純木結構建築。二個浴室居於新舍西側的小高地上，遠離庭院的主體建築群和中央空間。一側有帶屋面的架空木棧道連接各客房。

客房、餐廳的清水混凝土的和木質的構件相結合的建築設計處理，以及它的閒逸的氣度都給人以深刻的觸動。在自然蕭疏的山林裡，這種現代工藝和材料運用原來有著如此強的感染力。各建築的外觀表情不事張揚，空間意向也沒有自鳴得意的高傲，只是通過最為簡單的材料以及相當直接而有效的方法，利用細膩的表皮設計和精確的細節構造等，能夠完美地表達出對於當地山區的尊重和對環境理解，直至每一個細部都交待得清晰而詳盡，並且沒有陷於繁瑣的構造糾纏和元件堆砌。

俵石閣的新舍空間的細膩和準確的設計處理，使得進入到這裡的使用者、觀光客們直至建築設計師能夠感受並值得其借鑑的是：俵石閣諸建築物所運用的粗獷與簡潔、概括與細膩等方面的對比和搭配。同時也還包括設計者對待新建築的態度，即積極利用自然的材料，以及對人工材料所進行的自然化處理。部分建築如客房等，採用清水混凝土做法，外表面藉助木模板的紋理及分隔，形成了原木的肌理效果，軟化了混凝土外表的生硬感和單調感。其他一些建築或者構築物表面運用摻加到清水混凝土裡的沙粒的粗細配比，通過施工措施加以適宜的裸露，也表現自然的表觀形態和隨機性的質感。為了配合自然化材料，各種建築配件的設計更充分考慮到它們被組合之後的對比和協調與搭配。加工精確的螺

栓、扶手、鋼或者木質的擋板以及踏步、門和窗框等構件及其細部同混凝土和木質構件之間形成對比，而空間環境的主與次、整體與局部，建築物上的粗與細、大與小等等由都能夠歸於一種協調、建築物與環境之間形成了謙讓和交融的關係。

建築形態的繁簡已不再是最重要的，關鍵在於俵石閣通過設計將自身融入了環境。在箱根町地區特定的山地環境裡，自然界的山石、叢林都是被動的，也只能夠被動地接受人工化建築物的進入；在環境的規劃處理方面，設計主動考慮到了需要更多地留出可供人們遠望原野的視覺廊道、圍護建築的空闊林地，讓建築物自身盡可能地退避於基地的空間角落或者邊緣，建築物在這裡永遠是一個配角。同時，建築設計也讓建築僅僅細膩地反映實物的自我，而不去占據視覺和環境的空間主角地位。因此，建築師在這裡找到了成功的設計手法：要求人工的物質形態服從於當地的自然元素。

義大利四城記

「世界名城」羅馬

　　義大利的首都和最大城市羅馬（Roma），是義大利的政治、經濟、文化和交通中心，位於亞平寧半島的中南部西側、得伯河下游的丘陵平原上，城市面積二百餘平方公里，二〇〇〇年統計人口為二百六十四・四萬。羅馬始建於公元前七百多年，和中國歷史文化名城蘇州一樣，也有著二千五百餘年的建城史。羅馬古城居於城市的北部，羅馬教廷的所在地梵蒂岡位於古城區西北角。新羅馬在城市的南部，建成於二十世紀，二〇至五〇年代，是羅馬的現代化衛星城市。

　　古代的羅馬，先為羅馬共和國的首都，歷時近五百年，後來又作為羅馬帝國的首都長達五百零三年。在中世紀，還作為教皇國首都長達十一個世紀（公元七五六年至一八七〇年）之久。義大利王國統一後它又成為王國的首都。早在一千七百多年前的帝國時代，羅馬城就有一百多萬人居住，當年的羅馬經濟繁榮、交通發達、生活富足，昌盛的文化居於世界之首。羅馬是一座藝術的寶庫、文化名城，其古城如同一座巨型的露天歷史博物館。羅馬的古都遺址有：帝國元老院、凱旋門、紀功柱、萬神殿、大競技場等世界聞名的古蹟，以及遍布古城的

傳統民居建築;；在羅馬古城內外，還散布著大量文藝復興時期的精美建築和藝術品。同時，羅馬的地下也還存有大量的歷史文物。

羅馬雖然不是世界最大的城市，然而，它卻是一座創造過輝煌文明並且有著悠久歷史的古城。目前，古城得到妥善而嚴格的保護，新的建設的控制十分嚴謹，其城市規劃也以完整保護和利用為前提，新的建設基本上都是在古城範圍之外進行的。

「文藝復興發源地」佛羅倫斯

義大利托斯卡那大區的首府佛羅倫斯（*Florence*），位於亞平寧山脈中段西麓的盆地中，阿諾河穿市而過。「佛羅倫斯」一詞曾被徐志摩詩意地翻譯為「翡冷翠」。

佛羅倫斯初建於古羅馬時期，其發展已有一千八百年的歷史。它的城市形象和諧優美，又很莊嚴而富於秩序感，城市周邊的平緩山坡上散布著村莊和鄉間別墅點。該城市的規模較小，面積為二十七萬公頃，總人口三十五萬，古城區人口僅七萬。

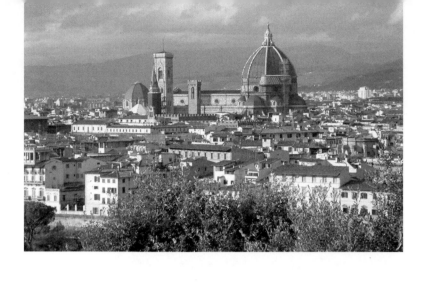

佛羅倫斯誕生過文藝復興運動，曾經創造出璨璀的文明，因此人文景觀極為豐富，是文藝復興的傳統和藝術的寶庫。

整個城市保留著文藝復興時的風貌，仍瀰漫著文藝復興的氣氛，文藝復興以來的文化傳統依然動人。城內有四十多個博物館、美術館，六十多宮殿以及大小教堂和廣場，著名的建築物有西尼約里亞宮、翡翠畫廊、大教堂、鐘樓、洗禮堂、老橋等。建於十三至十五世紀的聖瑪麗德爾弗洛雷大教堂坐落在市中心的杜奧莫廣場，為世界著名的天主教堂，裝飾典雅、建築形象令人振奮。洗禮堂是該城最古老的建築之一，建築採用大理石材料，其青銅門和堂內裝飾十分富麗輝煌。側翼的蘭齊走廊和廣場立有銅像和石雕，就如同一處露天雕塑博物館。烏菲齊宮和皮蒂宮是義大利藝術的精華所在，其中拉斐爾的〈聖母〉、提齊安諾‧維伽略的〈佛羅拉〉、桑德羅‧波提切利的〈維納斯的誕生〉皆屬於繪畫藝術中的神品。

詩人但丁、科學家伽利略、政治理論家馬基維利以及藝術家達文西、米開朗基羅、多那太羅等人都曾經先後在此生活和工作過。佛羅倫斯城保留了反映傳統空間形態的市場與住宅，街道上分布著許多舊

式的作坊和店鋪，經過改造和修整的現代商店和公共空間散發著濃郁的人文氣息，依然能夠感覺到文藝復興的樂觀精神和藝術品位。

在二〇〇三年，佛羅倫斯對市域範圍內的古城區做了更新規劃方案，以保證該城市的平衡運轉與發展活力。其中，尚有二十八片保護區急需制定具體的保護性管理規章和規定。

「水城」威尼斯

文化藝術之城威尼斯（Venice），位於威納托省（Veneto），四周環海，是義大利的重要港口，素有「亞得里亞海明珠」之稱。威尼斯城包括了大小一百一十八座島嶼，有一條長四公里、寬三十至六十米寬的主運河，一條四公里長的鐵路橋（一八四六年建成）和一條公路橋（一九三二年建成）與大陸相通。古城興建於四五二年，面積為六‧九平方公里，居民只有十萬人左右。其經濟以旅遊也和服裝業為基礎，傳統行業為料器和花邊等工藝品的製作和生產。

文藝復興時期，威尼斯是繼佛羅倫斯和羅馬之後的第三個中心城

威尼斯的城市和建築物的狀況令人擔憂，洪水侵襲、地面下沉、環境污染和歷史建築破損等，已經威脅到了城市的發展。近年來，義大利國家和威尼斯地方的政府部門採取了許多積極措施對其進行保護，聯合國教科文組織也在呼籲拯救威尼斯，歐盟各國家也在不斷為威尼斯古城和歷史建築的保護提供資金。

市，留下了大量的歷史建築和文物古蹟，城內有教堂、鐘樓、修道院、宮殿、博物館等藝術及歷史名勝四百五十餘處。城市裡共有二千三百多條水巷，建築物臨水而建，房屋的地基甚至底層都淹沒在海水之中，好似從水中生長出來一般，空間獨特、景觀豐富。威尼斯禁止汽車、摩托車和自行車駛入，公共交通工具是公共汽船、汽艇（TAXI）和貢都拉，堪稱「水上城市」。

在歐洲繪畫藝術領域享有盛名的威尼斯畫派具有很大的影響，其代表人物有：喬爾喬涅、提齊安諾・維伽略、丁托列托等。威尼斯在歌劇藝術發展上也做出過重要貢獻，威爾第在這裡創作了《茶花女》等世界著名歌劇，威尼斯創辦了世界上第一個國際電影節（一九三二年）。

「經濟首都」米蘭

米蘭（Milan），位於阿爾卑斯山南麓，是倫巴第大區和米蘭省的首府、義大利北部的政治、經濟、文化中心，它是義大利的第二大城市，北方的重心。現在的市區面積有一百八十一・七五平方公里。

米蘭市的哥德式主教堂，世界最華麗的教堂之一，規模僅次於梵蒂岡的聖

彼得大教堂，始建於一三八六年，一五〇〇年建成，曾經有各國工程師參加規劃設計。教堂屬於「裝飾化哥德式」風格，內部陸續增建了一些附屬物，至十九世紀末建築物完全定型。此後，維修工程基本沒有間斷，一九三五年進行大修，二戰後對受損的部位進行了維修，後又陸續更換了地板、修整過室內立柱，在二十世紀八〇年代中期完成維修。目前，大教堂正面的六座尖塔已經全部安裝了腳手架，並用圍網遮閉了起來，即將再次進行維修。

教堂內外牆等處均點綴著聖人、聖女雕像，僅教堂外就有三千五百尊之多，教堂頂有一百三十五個尖塔，每一塔頂都有塑像。居於堂頂正中的尖塔，高達一百零八‧五米，上面是一座高四‧一六米的鍍金聖母雕像。教堂平面為拉丁十字式，長一百四十八米，寬六十一‧五米，可容納三‧五萬人，內部高四十六‧八米。教堂內共有彩窗二十四扇上面飾有彩色玻璃畫，描繪的是宗教故事。殿內的大祭壇是佩萊格里尼於一五八一年設計的，正中的聖龕之外有八根鍍金銅柱，支撐著一個凱旋基督銅像的頂蓋，祭臺後有造於一五四二年的管風琴，有一百八十個調音器、一萬三千個音管的大風琴。

主教堂前的大廣場是舉行政治、宗教等大型活動的地方，是城市的中心，正中是義大利國王的騎馬銅像，由埃爾科萊‧羅薩於一八九六年雕成。廣場一側為

維托里奧·埃馬努埃萊二世國王拱廊，另一側有古王宮等古代建築。在二〇〇三考察時，正值米蘭舉行「體育運動與電視」的紀念活動，該廣場的大型投影電視正在播放剛剛獲獎的「新北京、新奧運」電視片。

羅馬、佛羅倫斯、威尼斯和米蘭四城在開展遺產保護工作的同時，還積極地推進歷史文化遺產的現代利川，並採取了有效的方法和謹慎的措施。這些措施包括：建立嚴格的工程項目審批審議制度，這在歷史地區的復興與建設的實施過程中起到了關鍵性的作用；古城舊住宅建築物的修復與使用；近年來開始強調自然景觀的保護和規劃；慎重而嚴格地對待古城外圍地區和新城的發展，採取有力手段控制無序的建設。這些，都對我國的歷史文化遺產保護及其規劃工作有著重要的借鑑意義。

行程中，時時處處都會感到義大利人對於自己的文化遺產的珍愛和自豪之情，因為他們的保護意識和工作基礎來自社會深層和義大利人的內心。

靜謐海德堡

海德堡市位於德國西南部，屬巴登——符騰堡州，內卡河與萊茵河在此交會。由於其人口才十三萬多，又是一座大學城，所以這座城市總是處在悄然無息的沉穩狀態當中。可能從羅馬帝國時期開始，作為邊地要塞的海德堡就一直是這樣保持著端莊與靜謐。古城在內卡河河岸上靜靜地看著河水與時間緩緩而過，這裡保留著德國最好的文藝復興時期的建築，城市的性格和城內的建築偏於凝重和保守。

在初冬午後的陰雨裡到達海德堡，站住古城區一邊的沿河街道上可以看到居於對面河岸上的民居的鮮明輪廓，以及被低雲籠罩著的青綠山丘。那些上面閃爍著各色油彩和光斑的牆壁和過早地亮起了燈光的窗戶，越是天氣潮濕、陰暗反而就越顯得鮮豔明快，了無人聲的河岸不時有輪船駛過，給兩岸帶來些許的生氣。在晦暗的天幕之下，對岸的住宅群伴著起伏的山坡和濕潤的綠野，或成組團而聚集，或散落於臺地林間，又都是那麼的隨意而安詳。

德國的文藝復興是通過研究聖經而促成宗教改革的，在經濟和文化方面於義大利的聯繫相當密切，許多德國藝術家遊學義大利。照西方學者的觀點看，文藝復興時期當中後起的德國人，沒有接納義大利人自我修養的理想，也沒有認同法國人高雅的異教精神。因此他們的建築和音樂一樣，都著重於學術化的精細，

強調準確的理性化結果，因而到後期文藝復興之後，沒有能夠像義大利和法國那樣產生出能夠轟動歐洲並推動整個藝術界的重大藝術流派和建築作品。德國在文藝復興美術領域產生了許多繪畫大師，例如：阿爾布雷希特‧杜勒、格呂內瓦爾德、老盧卡斯‧克拉納赫、小漢斯‧霍爾拜因和阿爾特多費爾等人，他們的畫風各異、蔚為壯觀，並以現實主義的成就顯示了新美術的巨大進展。德國的建築和雕刻藝術是哥德式的傳統和義大利風格互相融合的結果，並帶有德意志民族色彩，海德堡的選侯宮即是其代表作品之一。宮殿建築的整體比例因循傳統型制，風格富麗而豪華，同後期哥德式建築的精巧細緻取得協調。

沿著河岸來到海德堡的古石拱橋，被雨水淋濕的橋體凝重而陰沉。二百多年的建橋歷史似乎並不很長，但是摩挲那橋身和結構能夠發現，老橋的造型、施工工藝和選料都非常嚴謹而精緻。兩座磚石砌築的圓塔佇立於河左岸的橋頭上，塔內原為囚牢，現已空置，這裡也是轉而通向海德堡古城內的一處主入口。在海德堡古橋上，可以循此視線望見城內的一座尖塔頂和高居於山崖頂部的古堡。順著兩側排列著若干巴洛克式建築的窄街一路行來，細雨時停時歇，外面行人稀少，向布置得很精巧的小店裡探身觀望或者躲避急雨的時候，則會受到親切的問候，店家讓人隨意在裡面閒逛，擺弄店內陳列的物品也不會被阻止。小街微微有一些

彎曲，隨著地勢而漸次升高，行人在不經意間就到達豪浦特街的市集廣場，剛出街口便可看到在此占據主要位置的聖靈大教堂的側立面。聖靈大教堂建於十四世紀，平面長方而端部為半圓形，為紅磚砌築的哥德式建築。側面牆壁上均布著細長的尖券形的高窗，在窗頂上有玫瑰形裝飾，牆壁帶有磚扶壁柱。平面的另一端有鐘塔突出於教堂主體，其鼓座部分為四方形平面，而頂部為八角形，屋面坡度較大、鋪深灰色瓦頂。教堂的體形略顯笨重，也缺乏活潑自由的裝飾，象徵著中古時代的精神而不似法國教堂那樣輕盈和富於裝飾性。

連綿細雨打濕了擺放在教堂牆邊上的貨攤棚，攤主更是無精打采，唯有教堂周邊向四面八方發散出去的街道還不顯得寂寞，街邊住宅的入口臺階上和房門旁留下的玫瑰花瓣也讓人感覺古城還有活力。街道兩旁的店鋪櫥窗顯露出來的細膩的生活氣息和精道的細節都被完整地保存著，雖然較少修飾，卻處處誘人。古城裡的新建築不多，也不允許高於舊式的建築物，被保持在一個世紀前的狀態中的街道空間和建築尺度非常近人，令人可以時時體味到古老而寧和的氣氛。

市集廣場呈長方形，周邊建築物多為二到三層的住宅，建築形式就豐富的多，有磚石結構和磚木結構等多種，色彩也比古堡和教堂熱烈和自由。住宅的底層多開闢成為小型的店鋪，大部分已被整修一新，鋪有石塊的街道布局隨意且一

塵不染。在廣場的中央有雕塑噴泉，外圍有多條巷道通往各處。在廣場一側，抬頭便可以看到遠處國王寶座山頂上的海德堡城堡，暗紅色的城牆被水漬浸染之後越發凝重而醒目。古城建於十三世紀，歷經多次改建和擴建，吸納了歌德式、巴洛克式及文藝復興三種風格，屬於德國文藝復興時期的代表作。古堡曾在十七世紀時被法國人兩度摧毀過，直至十九世紀末才得到部分復原，目前，海德堡古城的規劃設計圖樣和各類描繪城堡的作品被完整保存在城堡的美術館內。

有六百多年歷史的海德堡大學是德國最古老的學校，這個小城前後共有八人獲得過諾貝爾獎，時至今日海德堡仍是全歐最重要的科學研究基地之一。難怪海德堡的印刷業能夠維繫百年，崇尚藝術和科學的風氣如此自然地蔓延於大街小巷，古老傳統與新潮文化必定在此交織。儘管好多分散的學校看不出其整體的建築規模，然學風深遠、有大師成焉！

在這裡，古城堡的修復和保存工作也是充滿哲學思辨的，並不為追求古代建築的新形象和完整性而是點到即止，儘管被破壞的結構會使得古堡的外觀顯得不是那麼完美，那些隨處可見的殘敗片段也降低了古堡的觀賞性和完整性，但人們還是盡量把歷史的印記保留下來，包括一些破損的地方也被長期擱置著，內涵並未由此而被減弱。建造是過去，而毀壞的印記也是歷史，是更能夠解釋古堡的經

歷和所遭遇過的歷史，未被修補和整理的殘垣斷壁和同樣有著記憶過去的作用，而且更加豐富了當地的文化肌理和古代遺蹟的層次。海德堡人對於其古城堡的修復和整治，以及他們的保護哲學依然延續了其理性和深沉的風格習慣，並用精準和細緻的手法維護了古蹟的特殊風貌。

歌德說過：「我心遺失在海德堡。」雨還是沒有停歇的意思，陰雲依舊不願露出陽光，而行者們卻將要離開，遙望古堡，希望還能夠再回來。

高瀨川的 *TIME'S*

古城京都冬季的環境，色調素雅而穩重。

在日本古城京都市內，有兩條十七世紀初開鑿的水運渠道，即鴨川及與之平行的高瀨川。當時的高瀨川是作為京都主要運輸動脈而建設的。高瀨川記載著京都乃至日本的政治、社會、文化的歷史，也是貫穿和展現京都城市生活史的重要源流之一，無數文學作品都對京都的這一地區進行過描繪和贊美，不少影響日本歷史進程的重要事件也曾經發生在這裡。在當時，位於三條大街和四條大街之間的所有房屋全都面向高瀨川的裝卸碼頭而建，當地的貨運、貿易和居住都相當方便。

隨著明治鐵路的開通，兩河的水路運輸功能逐步減弱。到一八九五年，當地政府為了開發電力，準備將其中之一的高瀨川的河面寬度縮小，至一九一九年又提出一套將高瀨川改建成為暗渠的市政計劃。然而「明改暗」的規劃方案一經公布，就受到了大多數人的抵制。當時，京都的市民們迅速開展了廣泛的簽名活動，在針對政府計劃的抗議大會上提出指責，強烈反對將高瀨川加以暗渠化改造的規劃方案，市民的口號是：「歷史的河流不能失去！」同時，他們進一步主張在高瀨川沿岸更多的植樹，把河川邊街道的木屋町（街區）改善成為具有傳統特色的風景步行街。最終在市民的歷力下，暗渠化方案被否定，這條歷史的河流保全了下來。

逝者如斯。歷史上的任何物質形態和空間都會沿著自己的軌跡演化和發展，一段留存於此地的值得記憶的空間已經成為此時京都的重要文化資源。如今的高瀬川，仍然在京都市內靜靜地流淌，這一帶現在已是京都市民們春季賞櫻的最佳去處。擠擠匝匝的低矮木屋緊密排列在細窄的高瀬川兩旁，河道兩側旁小街平行於河川，街區之內的木製房屋——被保留的町家建築——多屬酒鋪、料理、茶屋、歌館和小店鋪等商業性質，供現代人居住的住宅倒並不多見。高瀬川兩岸街道的功能錯雜、業態活躍，各色小木橋橫越河川之上，歷史碑刻比比皆是，並且依然保存著古典的商業風格和歷史的空間形態。

京都是日本傳統手工藝非常集中的城市，這裡的工匠美學不僅是生活方面的細節體系和展現，更是城市意向的空間基礎。鴨川和高瀬川附近的町家建築多為小巧精緻的木結構，裝飾細膩，外觀整潔，環境祥和，豐富多樣的商業活動也聚集人氣。並且，由於受重視的程度較高，所以不少街區的建築物都維持著舊時的風貌和樣式，共同構成了古都貴族化的氣質。

在一九八四年前後，在京都高瀬川木屋町的河邊，由建築師安藤忠雄設計了一組複合性的商業建築：TIME'S。位於三條小木橋西側的這座建築雖然不很起

眼，色調也不太引人注目，以至於路過此處的人很容易將其
忽略，但是它的形體卻能夠恰當地體現城市的空間意象。

在這個TIME'S建築中，設計師著重解決的是「人──
建築──河道」之間的空間關係和視覺聯繫，而維繫傳統空
間和現代形式的要素恰恰又是木屋、街道及「町」的空間形
態。它形成了與周邊環境的生動對話，以新的形式與原有的
空間格局相對應，將建築的尺度同加以協調，既有呼應、也
有對比，延續了傳統商業街區的近人感，而又不被世俗的形
式所約束。進而通過TIME'S與橋、河川以及街道的關係安
排，使得到此的人們可以意識到公共空間的都市個性和歷史
的意味，也為高瀨川附近的空間環境做出了一定的貢獻。

TIME'S的建築物朝向河邊開放，沿河一面自然地加以
敞開，並塑造出多種層次的空間，為橋邊過往人們創造了新
的公共空間。兩塊地面標高幾乎接近河道水平面的「坪」被
當作統一人、街、建築這三者關係的要素，它的面積不大，
但豐富了臨河川界面的。「坪」的上部設置一段虛的後退平

臺，外部圍以深色欄杆，它既是左右兩個部分的聯結通道，也使得「坪」具有了上下連貫的整體性。TIME'S局部採用了清水混凝土牆面與灰色的砌塊牆體，建築的後部很少引起白天路人的注意，而商店本身的體量處理也多採用減法，將整體體塊化整為零，立面各部分進退有致，富於地方文化的韻味，並有多處可以看到河道景觀，很好的表現了京都傳統街道的藝術特點。在熱鬧的街市中立足，又巧妙地引入河川的景觀，地下一層附設的水邊步行道連結了兩個街區，建築空間在流動貫通中隱喻了時間的無限。因為它是安藤早期的作品，所以，個別地方的處理顯得有一些拘束和沉悶。

現代主義建築流派之前的工藝美術運動所提倡「描述的能力，有機的統一，結構和外殼之間的對話」等設計的精神，而東方民族的空間性格通常內斂，木構建築形態的表達往往含蓄，並不急於向所處的環境表白自身的差異和新樣式，對照來看，這兩者之間有著相近的意義。

TIME'S的臨河立面沿著潺潺的高瀨川向南北兩側平靜而謙虛地伸展開來，雖然其建築的本體代替了舊的形式象徵，卻沒有失去與「過去」相互關聯的紐帶。安藤的這件作品沿續著京都木屋町的文脈，濃淡相宜的外觀，使得高瀨川一帶的空間和時間之間的連貫性，以及那份悠然與從容讓人過目難忘。每當TIME'S的形

象連同京都舞姬的倒影一起被月光投入河川的時候，那些已去的歷史恍若又顯現
在悠悠的水流之中。通過短暫的觀察和體驗能夠看出，TIME'S 的建築師似乎力求
排除或者避免混凝土的冷漠感，讓建築的自身融入代繁雜的商業街道和環境當中
去。這其中的原因在於建築師放下了設計主人的架子，把對於城市和原有空間的
理解加入到了各個部分的尺寸和細部的推敲過程當中。如果能夠抱著那樣一種寧
而主動的心態，就一定會平等地對待原來的地段和風物，就會用新的形象解釋空
間的特殊意義。

　高瀬川沿河歷史區域的優勢，通過各個細節的表達、各種環境的暗示和傳統
的形象，體現在該地凝聚了京都的商業發展歷史以及大部分仍然被保留下來的商
業建築空間和氛圍。若是沒有能被現代人所接受的歷史，包括京都的特色
料理和飯店，豐富的招幌和攤棚，節慶的儀典，藝伎的表演和傳統的街道陳設在
內，城市的吸引力便不復存在。城市文化的保持有賴於物質和文化等多方面的條
件，而京都的文化、傳統手工藝和商業形態，在日益多元化的當代生活裡依然能
夠扮演重要的角色，並還會在很長的時間裡受到保守而拘謹的京都人的保護和重
視，因為，空間壅塞卻又富於活力正是京都古城區，以及那些具有歷史傳統的城
市的一種典型性格標記，這活的文化形態也為古京都的高瀬川增添了若干的人

情味兒和吸引力。

日本的光村推古書院二〇〇三年出版過一本《京都時代地圖——幕末‧維新篇》，就很能夠說明京都人展現古都歷史的觀念。京都時代地圖冊以雙頁排版，每一個地塊的前一頁為當代地圖，印在透明的紙面上，標記現代城市當中的各種設施和重要的現代建築；而京都的歷史地圖則印於其下，反映著名的歷史建築和街巷。地圖讓現代與歷史在此重合，上下兩者可以相互疊覆，方便參照閱讀和使用。京都時代地圖冊的編輯意欲將京都的歷史信息和意象鋪墊在當代的物質空間之下，史料原型躍然紙上，而當代空間跟隨歷史城市的結構所發生的演變也清晰可辨。新舊空間也是相互疊覆的，高瀨川的地方社會形態、商業活動和生活節奏，以及京都的小橋，街道，河川等都是這個城市文化的展示平臺，對於今天來說這些也已經成為城市生活中的組成部分，更是閱讀本地空間的主要歷史線索，令當代能夠理解流動的時間。但是，要讓這種歷史沉積下來的舊街區在現代社會發展的進程當中能夠煥發新的生命衝動、實現為新的生活形態服務的目標，則還要有現代人進行更多的再設計和闡示，以及對於現實空間矛盾的準確解答。

在新的時代背景之下，任何傳統的城市都需要有所發展，也應當步入現代化的進步和潮流。那麼，城市的歷史和傳統能否衍傳於當代並成為現代人接受的

空間？在人為的推動和改造當中是不是可以惠及當地的百姓、能否提升市民的生存能力？對於就業、創業等民生問題的貢獻有多大？市民在參與和建設當中能不能得到一定的實惠？但願新時代的建築能夠根據新的背景去包容被時間所消磨了的物質形態、當代的空間行動能夠起到承前啟後、惠及將來的作用。

街巷內的屐聲還在河畔木製小橋之間迴響，高瀨川的 *TIME'S* 建築和空間都歸屬於那裡的人。

京都高瀨川

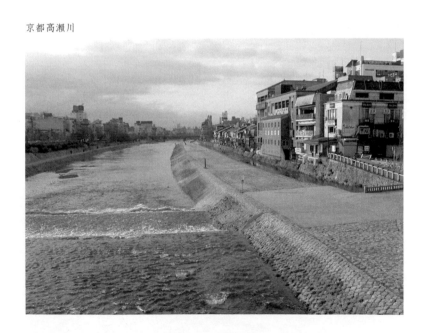

把音樂放在道路交叉口，
　　　把沙發放在公共汽車上[*]

城市現在式

當今，人們津津樂道於發動機的性能，新型的概念車不斷出市，各類型汽車展在全球輪番上演，城市交通完全依賴速度和通過，而置步行空間的建設於不顧，交通系統在每天給予人們便捷的同時也為城中穿行的人們帶來了不便和威脅；無奈的城市裡紛紛建起分隔島、隔離欄杆、分割帶、過街天橋和消聲板等，正是這些我們所要建設和保護的新型交通輔助設施，割裂了城市原有的空間肌理還增加了城市的成本，在城市之中到處是不可及的和不願去的空間。……以速度主導著人們生活的城市交通，已經打亂了城市氛圍、空間環境和生活節奏。

世界上幾乎所有的國家都曾經遭遇過或者正在面臨著交通問題的困擾，例如，交通和停車面積不足、道路阻塞和空氣污染、交通噪聲和事故、生活成本增加等，這些城市病，在大小城市都有已經發生，而在迅速發展的大城市中交通問題尤為嚴重。在堵車的道路上，人們只好蜷縮在公交車或者私家轎車裡，以各種

[*] 發表於《建築時報》，二〇〇四年六月七日

新加坡市區鄰接商業中心的輕軌

交通的理想

城市交通空間的品質能否適宜於人呢？高速度交通背景下的生活環境能否更加方便宜人？各地城市的種種現實使得人們無法不對城市生活質量給予極大的關注，同時，我們的社會也面臨著一個巨大的挑戰——機器的速度和人的步行。現在已經到了對交通空間進行創造性的思考的時候。然而，只是分析交通弊病和負面現象並不能幫助城市發展，因為在城市之中所有的速度都是重要的。

當代的建築師、規劃師和景觀設計師正在對城市交通空間進行新的思考，為城市創造了新的意義上的停車場、橋梁、辦公樓、購物中心和環島，他們著重解

方式無聊地打發因堵車而白白耗費的寶貴時間。建設完全以小汽車交通為主的城鎮花費了大量的金錢，但是行人們卻受到排斥：人被迫離開腳下的土地，利用高架和地下通道穿過各種高速公路——永無止境的高架人行道、地下通道和自動扶梯等使城市空間系統人的活動越來越趨於複雜，並且使得使用者倍感困惑。城市公共空間應當為人，城市屬於人，要把人的環境感受和行走速度放在首位，如果直截了當地說，僅為機動車的設計對於城市來說是本末倒置的。

這裡的城市「機動性」是指，獲得工作、住房、教育、健康等其他權利的必要條件，也即保障全體人群的交通出行的一種最根本權利，它的提出，最終能夠使人們可按自己的意願在特定的地方從事自己想做的事情，從而建立自己所嚮往的生活。

決這樣幾個方面的問題：一、殘疾人或特別困難人群的機動性；二、改善交通活動場所質量和交通出行的銜接。尤其是多模式的換乘；三、宣傳和推行改善城市機動性經驗、知識及其包含的新的文化值等，這需要實現並提升一種新的城市交通觀念——「城市機動性」。

要想實現「把汽車放在臥室中，把音樂放在道路交叉口，把沙發放在公共汽車上」（法國動態初審研究機構IVM，法中「建築行動起來」展覽所用口號）那樣一種理想，創造令人愉悅的交通，改善城市生活質量和交通場所的質量，讓任何人都從不受交通的困擾，往來自由自在，並且讓多種個體交通與公共交通相融互補，不論何時人們都能方便地抵達各處，讓每一個人都能夠掌握交通的主動權，為人提供舒適、愉悅和安全的交通出行環境。我們的社會就必須也應當去正視所面臨的挑戰，並且能夠探求一種新的途徑。

往來自由的城市

城市是交流的場所，也是交通活動的化身。人們每天要在匆忙之中去趕汽車、電車、地鐵和火車，去乘飛機，除了騎自行車還要步行，但是，我們每一個

建築視野 188

人都已經體會到這些，軌跡是多麼的功利，因為那些設施和速度並不能夠有效地提高城市的生活質量。同時，「公園化街道」的概念正在被設計師用來減輕城市生活的緊張感。

在紐利——普羅讓斯，依靠連接車站的「自行車服務點」現實了一個「自行車——火車——自行車」的理想方式。設置在巨型高架橋下的服務點，結構輕快而簡單，活躍了這一被人遺忘的地方，合理地利用了閒置的零散用地，上部的高架橋成為一個屋頂，場地周圍用著色藝術玻璃加以簡潔的圍合。

為了提高運送乘客的能力，魯文在進行火車站擴建時，建造了一個與隧道相連的地下停車場，對穿越鐵路的人行地道進行拓寬，並於中途設置公交站點。地下網絡相互聯繫，並且設有多個通往出入口，通道成為了一條聯繫汽車停車場和公交車站的城市街道，從而增強了其內部聯絡的功能。

讓交通成為新容器

阿姆斯特丹火車站位於城市的中心，建築師設計了一個彎轉曲迴的建築物，長約一千米。站場與城市和諧相處，是火車、公共汽車和輪船匯集的地方，地鐵

也快要建成開通，為了滿足未來的交通需求，現有建築之上增加了一個新大廳。同時車站也是親水的，同港口區域幾乎合為一體而沒有緩衝區。它的另一特點是將公交系統進行了整合，能夠容納不同速度的人流，包括步行者和候車人群，人們可在火車站臺的同一層上等候公交車，當然也可觀賞外部的城市景觀。

這裡的自動扶梯和人行通道上的來往人流，以及建築物自身鋁制外殼的運動感，同時它也是由餐廳、商店、旅館、辦公樓和公寓等組成的綜合性建築，造成了活躍的商業氣氛，巨大的開放空間頗具吸引力，小汽車被停放在購物中心的屋頂上。這種突出的樣式已經使其成為標誌性建築。

交流和聚匯

城市空間原本是要將城市居民匯集起來的，城市的功能是在人際交往當中實現和推進的，沒有人的匯合與交流，就沒有城市的發展變化。這種城市的特別功能在今天依然是有意義的，因為人與人、人與城市是不能夠分離開的。許多的市鎮是由物資與人的聚匯而形成的，一些城市也是基於集合而發展出來的。然而，現代式的交通方式使得公眾對公共空間產生冷漠感，人們正在進行嘗試和必要的

和觀賞景色。

塑造新景觀

　　巴黎塞納河上的伯西——托比亞科步行橋，淨跨度為一百八十米，由法國國家圖書館至伯西公園，步行橋不僅僅是連接兩岸的通道，更是一處跨水面之上的公共空間。橋體的兩條優雅弧線匯合於橋頭，反映了美學和技術的完美結合及深思熟慮的設計思想。這裡所形成的位於河上的公共空間是俯瞰城市的絕佳視點，下方是一個五十米長、十二米寬的廣場。廣場臨近水面，人們可在這花橋中漫步

步者就會感受到飄浮在滾滾車流之上的景象。

　　在巴塞羅納一處高速公路區段的高架支撐柱網下面，建築師創造了一個令人難以置信的公共交往空間——玻璃安全牆之間的懸空廣場，它所形成的景觀藝術性地淡化了混凝土構築物造成的城市空間破裂感。人們被吸引到這裡散步，在木製的長椅上談天，高速公路兩邊的居民有了相聚的場所。隨著傍晚燈光亮起，散

實踐以減少其間的隔閡，比如將車站設計成帶頂棚的街道、散步廣場、藝術畫廊或者停車吧，擴大交通環島使之成為綠化公園……。

義大利的都靈市設計了長達三百八十米的高速鐵路新終點站。其造型是覆蓋在街道上的一個透明體，寬度為四十米，外觀如巨大的玻璃廊。行人經過坡道可以到達下面的城市區。它不僅能方便步行者，還給乘車者提供了兩條便捷的通道：坡道與下面站臺相連接，而水平步行道則通向信號塔樓和旅館，並與城市街道相連的。陽光能夠隨時透射到整個交通樞紐，使之到處都充滿了活力。透明化的處理淡化了巨大的體量，人們可自其中隨時觀賞到不同的城市景色。

出行成為藝術生活

對於西班牙托萊多的歷史街區的更新項目來說，協調歷史遺蹟與現代化之間的矛盾以及控制遊客流量是規劃和建築師們所面臨的兩大挑戰。為了將一個能容納四百個車位的停車場和舊城歷史中心聯繫起來，建築師設計了一個極為現代化的自動扶梯，梯段由壯觀的懸垂石板保護起來，這就在城鎮特有的肌理和現代空間之間創造了一系列的動態空間。一條赭石色混凝土彎道從中世紀的堡壘下面開始，沿線經過不同標高的旅程，這條長三六米的線路與該地形巧妙地結合，給人豐富的動感體驗。

OOZEKI（日本神奈川縣相模原市）的火車站坐落在行列式的房屋和稻田之間。車站很小，也很少有人問津，日常時間裡只有旅行者光顧。但是其特色在於月臺長廊的形式與地形有機地結合起來：重複而褶皺的彎曲鋼材把牆壁和屋頂連成一體，消除了室內外的界線，緞帶一般的鋼板巧妙地包容了它的使用者，自身形成一個動態的、充滿生機的雕塑物。

蘇黎世的一處交通樞紐，將輪胎裝配間設計成為藝術家的設計室。裝配車間完全不同於一般服務設施的樣子，由輪胎製造商贊助的藝術家們可以在該建築的四周櫥窗展示他們的作品，輪胎儲存在頂層排列整齊的展品後面，而真正的裝配間則安排在底層。

歐洲行路*

對歐洲歷史城市的探訪是對於西方歷史建築「根目錄」的一次尋踪。在歐洲各地行路的感受恰似一次音樂之旅，雖然是倉促而過，但是那聲音至今依然迴旋著，那些自然的和人文的形象還在。

在十一月的冬日裡，阿爾卑斯山的高峰處已是冰雪皚皚了，但山林還綠、鳥鳴依依。行進在義大利、奧地利、德國和法國之間的高速公路之上，比較各處所見的鄉村與原野，以義大利地方最具古風，古典的色彩濃重而不過分地豔麗，遠方山丘上的古城堡仍然巍峨，現實的景觀使人能夠想像到那些中世紀的貴族生活景象。真實之中的色彩搭配自然而和諧，令人聯想起西洋繪畫裡所表現的人物、風景和自然界背景，以及歐洲寫實主義作品中的色調與景物的相互統一，樹形、山勢、地貌、泉流……，處處有根可源，可與從前觀摩過的西方古典繪畫作品相參照，並且加深了對於由繪畫所反映的自然景觀的理解。由此進而還會感覺到⋯⋯正是理性化的觀察方法和實證式的思維推動了歐美美術家的創作。

在歐洲各地的城市裡，大量的工業廠房被遷往了郊外，使得大多數城市不再受噪音、廢氣和工業景觀的污染。分布於城市郊區或者曠野中高速公路近旁的新

《新地產》，二○○四年

型工業建築，就如同一系列的機械式背景，建築物的設計簡練而且精緻：平面單純，立面簡單，造型穩重，色彩平實。沒有誇張和炫耀，這些，可能就是歐洲建築師們所擅長的手法和理性的設計原則。而同時，高速公路的選線設計還特意地避開了原有的村鎮聚落和鄉間民居，將大片的空地退讓出來，以保持鄉村景觀的完整性，並不給原居民造成過多的干擾，使得鄉間生活得以維持原生的形態，景觀保持著自然親切的格局。

沿途風光的格調是相當統一的，內容變化不大，且風景安寧如同和諧的序曲，但又時時會跳躍出令人非常激動的東西，使人的情緒不由得躍上愉悅的高峰，彷彿是一段段華采的樂段。而平淡的過渡地區好似一闋悠然的慢板，一闋舒緩的交響，而這些景觀匯合而成的樂段的終曲又結束得那麼的輝煌。

過伯朗峰

經過歐洲第一高峰——伯朗峰的時候，阿爾卑斯山區已是銀裝素裹的景象了，山巒在白雲藍天的映襯之下呈現一派生機。

一路走來，山區的天氣並不寒冷，時而還會有陽光飄散下來，如果機會合適，又趕上能夠在公路邊停車歇息的功夫，就可以抓住時機拍些有用的主題鮮明的片子來。雨雪的陰霾也是好的調節劑，人的情緒並未受到晦暗的壓抑，反而從天空陰晴的變幻和對比當中清醒振奮起來。

客車通過阿爾卑斯主峰隧道後，陽光在那一霎那間勃然閃現，伯朗峰轟然而出，視覺為之震撼：雪峰傲然聳立於萬刃山嶺之上，褐色的裸岩、白色的雪蓋、碧藍的蒼穹，面對它的人們顯得無比渺小。在清麗的空寂之中，巡邏於這一帶的軍用直升飛機也禮貌地盤旋而過，又快速地掠過山頂，此刻，奧地利的山區用明媚和燦爛陽光前來迎接異域的來賓了。在前行不久的山地上，散落著富於特色的住宅，建築沿著坡層疊而上自由布置。建築物多為雙坡頂，且坡度較大，是為了在較短的時間之內排除積雪所設計的。厚實的牆體與山岩融為一體，相互平等，使得建築物呈現出一種健康和自信的風格。

人文化的「節點」

旅行大巴沿途會按照當地的規矩，在連續不斷的行進之中到達一個地方休息，即每隔一段時間，司機就必須停車在高速公路的停車場。那裡配備有加油站，小餐廳，小百貨店和方便之所。每個休息地點都是精心設計過的，建築物造型豐富活潑，而且色彩明快，其標誌物和環境設計也充滿人性化。建築物的樣式無不顯露出各自的地方性特點，雖然規模不很大，但是都很富於趣味、構造細緻、色彩豐富，環境乾淨利落，源於設計的精心而且細膩，施工中的每一個細節都被處理得周到、完美，而且又不露痕跡。

路邊的教堂，能夠給人以寧靜的空間感受。在偏僻的鄉野之中，時時可以遇到寧靜的教堂建築偏安於樹叢中或者角落裡，謙虛地守著自己的地盤，信仰的氛圍依舊。它們是由當地居民自發地建成的，一方面其形象充滿了自信和自得，另外一方面又帶著謙和及溫文爾雅，它們並不去搶占更多的物質的空間，但是，卻任憑那世事的紛繁變化、歲月的洗練滌蕩而不曾消退半分，這就使得其空間所暗含著的精神力量一直堅實地占據在人們的心底裡，同時也成為公共匯聚的活動領

域。山地之上，一些十八世紀遺留下來的古農舍還在被使用著，環境氛圍仍然保持著早先的樣子。只是使用的人變了，經過它的車輛變了，人們看待它的眼光也變了。如果能夠認真地從每一個細節入手，扼守自己的文化根基、把握本土建築歷史的脈絡，那麼文化的脈絡就會自然而然地前後聯貫起來並且持續下去。

在有一些旅遊點或者山水景色俱佳的地方，當地人一般會建造小旅店，旅館的規模以能夠接納有限數量的過往遊客為度。其規劃盡可能地將道路、停車場、旅館以及服務設施等結合在一起，平面設計緊湊、建築尺度恰當，而且人車流線簡捷，標示明確，說明清晰。又如在法國境內的一個接近義大利的地方，曾經發現過古代人類生活遺蹟、出土過史前文物，而考古遺蹟得到了妥善的利用：這裡設計了博物館、停車場，增加了旅館等服務性設施，只要是有較為充裕時間的遊客便可以直接參觀這些遺址。

一路行來，擺在不少停車場旁的景觀小品惹人注目。它們的設計多富於紀念性，有的表現當地的民間傳說，有的來自某些歷史事件或者人物的事蹟，題材絕不雷同，形態各異，材料的運用和手法也是豐富多彩的。有的取自當地所產石料，有的則利用了現代的玻璃板或者金屬等材料，並不為新舊建築構造之間的差

異所制約。這些公共服務設施和活動空間的規模都不大，但是都具有很好的可接近性──易達性、體量適度、形態自由、富於吸引力。

融入自然的和自然融入的設計

處在大自然之中的人和建築物一定是和大自然相通的、相連的，世界大抵同此。

在德國或者奧地利的山區，各類建築物更加趨於理性和自然化，景觀的層次也特別地豐富而沉穩。民居嚴謹刻板，雖不夠活躍卻也是循規中矩的。清晰、自然、隨意、沉穩，住宅和建築物隱於山岡、林間和地形開闊之處，起伏變化不大，地形的起伏和曲線輪廓很是優雅文靜。位於那片坡地上的靜靜的房子，大約其所用的材料原來就是屬於山地環境，工藝和造型等是產生和運用於本地的，因此，它們與自然的原野以及生態環境根本無法分離，在色彩、質感、手法等方面延續了自然的生命。也正是由於建築物本身已融入了自然和周邊的環境，才顯現出那些民間建築的自然之美、順生之美、環境之美，進而

共同構成和諧而統一的整體。而且，這些建築物都得到了必要的、周全的保護，使得原來屬於自然界的人工產物融入了自然，使自然界，包括地質材料、空間景觀、空氣與風、溪流水面和樹木植物等等，都完全注入和完善了人的聚居環境，並且體現了一種與人、建築、空間的共生狀態。

在高速公路的兩側，設置有利用木板條相互插接拼合而成的隔音障牆，並且隨著公路的高低起伏而上下錯落，應具有較強的減震和消音的作用。其外表面的色彩與周邊的自然環境十分協調，即便是材料陳舊了，也體現出原生而淳樸的質感和親和力，人在觸摸木板的時候，就一定能夠有一種親切而熟悉的感受。還有就是，位於德國接近法國邊境的地方的一處以數塊大粗石琢刻而成的類似於石陣的紀念性雕塑，在灰色、濕冷的霧靄之間，石塊的原始體型和製作者粗獷的刀痕使得每一塊石頭都有較強的體積感，人工的痕跡不明顯，而由十餘塊巨石組合起來的石陣更具有一種蕭穆而神祕的感染力，觸摸粗礫，感受到的會是大自然的風情。

南錫到巴黎

天空陰鬱而凝滯，樹木舒闊而蔥蘢。

路途多雨，能見度較差，且人工景觀並不多。在旅途的間歇之中，還在一處停車場餐廳的旁邊遇到了兩棵綴滿了象徵著幸運、福氣的紅飄帶的大樹，人行其下會有一種懷鄉之情悠然而生，剎那之間，在面對溫馨的空間感念之中，這初冬的寒空已經不再冷了。

窗外，人文景觀風度優雅、古風猶存；遠方，在起伏變化的田園或者牧場裡，尚留存著不少道地的古教堂和民居。在空寂的山野裡，樸拙的外觀牆體和被時光刻蝕了坡屋面都不時會激起人一陣陣的興奮和想像力。與一些造型幹練而又生硬的現代化的透明玻璃盒子形成很大的對比，在這種古樸同純淨的相互對比之中，更映襯出了歷史空間之美、現代造型之美。在新與舊的對比之下，兩者反倒協調了。坐落於群山環抱的小鎮中的那些羅馬式的、哥德式的、日爾曼式的各色教堂建築，並沒有因為其空間的精神地位的崇高而帶上超越人世的傲慢和無度，亦如遠山一般地安詳而寧靜。但是，從每一個手工精琢而成的

建築空間和細部構造來看，卻又有無數語言和精神蘊涵其中。由此不難體會那些
當地的建築師們簡約而又浪漫的空間設計手法。

樂音處處回蕩

　　路途上，對於建築空間、自然環境的所見所感，或沉穩細膩，或華貴豔麗，
或從容清簡，都如同一串串歡快的音符鳴響不斷，同路的行者皆有意猶未盡之
感，然曲終人散，唯動感的行旅故事、空間形式和環境意向老是揮之不去。在各
種起伏的原野裡，在建築物、自然景觀及其變幻的節奏之中，人們走過了、看過
了，都有無聲的樂音處處回蕩，而那些樂曲的音符便是無數個建築或者雕塑，是
連綿不斷的山嶺水泊，更是來自內心對於異域環境的感知和對當地文化的共鳴。

　　那一段音樂般的建築之旅，何時還會再一次奏響？

拉斯維加斯的啟示

拉斯維加斯的啟示

拉斯維加斯位於美國內華達州的東南部，城市的名字是西班牙語「豐美的草場」的意思。一八五五年猶他州的摩門教移民到此發現了泉眼，並將其發展成為一處牧場，到州議會通過法令使得賭博合法化的一九三一年之後，這座沙漠中的城市便成為賭博業中心。拉斯維加斯的東南建有胡佛水壩和電站，其供應充足的電力給了賭城以激烈的刺激和能源保證。拉斯維加斯是美國邊遠小鎮迅速擴展和發展的典型，其所有的賭場和旅館都是沿一條空間延展軸——著名的拉斯維加斯商業帶建造起來的。

在二十世紀的六〇年代，美國的建築學家布朗（Denise Scott Brown）和文丘里（Robert Venturi）以耶魯大學建築工作室的名義，組織該校的教師、大學生和研究生，對美國拉斯維加斯的城市和建築進行了為期數月的深入研究，並出版了一部名為《向拉斯維加斯學習》的著作，後來在二十世紀的七〇年代再版。《向拉斯維加斯學習》的出版對於建築設計和理論界都有著重要的影響。該書出版發行之後，他們的觀點受到了較為廣泛的贊同，相當多的建築師已經逐步認識到了

他們從拉斯維加斯學習到的東西。他們的「學習」恰好也是我們的教材和參考，其中一些觀點對於今天的城市研究頗有啟發性。

城市空間構成的啟示

在研究者看來，二十世紀六〇年代中期的拉斯維加斯，就如同二十世紀四〇年代後期的羅馬城。在這一階段之前，適應汽車的、網格狀城市規劃遍布美國各地，而反城市理論、傳統型的城市空間、步行者的尺度和建築綜合體以及義大利廣場風格的連續性，卻在拉斯維加斯的城市發展當中自發地形成，這種現象對於敏感的建築師是有著重要意義的啟示：城市的構成和發展，完全不是建築空間和物質要素的單純疊加，城市建設的成果絕不存在簡單的數學等式——「二+二=四」，人為添加的空間不應該成為時尚和出路。

城市是為人的、為了不把人和社會與傳統割裂開來。因此可以看到，拉斯維加斯商業街區和空間結構賴以形成的基礎，同羅馬能夠產生出豐富和充滿活力的廣場是一樣的。

處在沙漠平原上的拉斯維加斯是在極短的時間裡建設起來的，它的商業地段的發展速度非常快。

在羅馬及東方，每一個城市都富含著基於地方性空間結構的超民族的要素，例如，宗教城市的教堂，賭場和娛樂場所等，其自身的標誌性尤為突出。在羅馬，偏離街道和廣場的教堂是對外部開敞的，並向公眾開放，宗教的朝聖者或者建築學家都能夠毫無拘束地倘佯於街巷、小廣場和教堂之間。而在拉斯維加斯，外來的賭徒和遊客與建築師同樣也能夠沿著商業區找到各類型賭博場所和新異的建築物，同時，拉斯維加斯的娛樂場所和休閒空間又更加富於裝飾性和紀念性，它們向步行者敞開，其空間形態已經完全不同於美國的其他城市，它們屬於這裡。這些富於變化的空間，無論是開敞明確的，或是被屋頂所遮蔽而導致含混的，都可以在曖昧的昏暗光線裡被瞬間察覺，人們看清楚它們的細節並不困難。閱讀起來就如同廣場和宮殿的院落一樣，各類特性與尺度都很清晰。羅馬城和拉斯維加斯所提供的啟示是：公共空間同私人空間的複雜關聯能夠顯現出城市空間的靈性和詩意，內向的私人建築物鑲嵌於公共空間、室內空間與室外空間當中，而人能夠隨意地接近它。

城市擴張，蔓延

書中有這樣一個詞彙，「*sprawl*」，即蔓生、蔓衍或者蔓連，用以描述城市的擴展和延伸，以及空間有機的串聯、纏繞和滋長的形態。一座城市是一個能夠在所在地形成某種行為模式的集合體，拉斯維加斯的商業帶也並非是無序地蔓生出來的，各種活動和功能相互牽連，不同屬性的空間糾纏交錯。它根據賭博業的特定元素和行為需求，形成並發展出自己的一套經營和運行的模式。同其他城市一樣，它也是依靠運作（抄作，宣傳）和土地價值而發展起來的。他們之所以稱其為蔓生，是因為它是一種我們還未理解的新模式。它意味著，城市規劃師和建築家的目標就是要盡可能地找到對於這個新模式的解釋，並加以利用和發展。

象徵主義是拉斯維加斯的動力

貫穿《向拉斯維加斯學習》中的理論分析和焦點，主要集中於對建築的象徵主義的論述，藉助剖切拉斯維加斯城市的空間和建築物，構成了建築形式的象

徵主義研究文本。在拉斯維加斯，建築物上所反映出的象徵主義無一不在突出地強調著自己的形象：突現個性的建築物、超常尺度的廣告，那些形態各異的霓虹燈、女神像、牛仔、雕刻等象徵性的裝飾物被當作城市或者街區的標誌物，都出於自發的商業力量，並且毫無秩序地打破了傳統的空間觀念。這些都表明，這個城市的生命力來自混合式的建築的形象和外觀個性的張揚，以及出其不意的空間對比。商業帶所具有的空間意向，展示出大空間和建築的象徵主義的價值。然而在其他地方的通行的規劃和設計方案當中，唯美的心態和固有的觀念會導致城市和街道缺乏生氣。

研究者在此證明：過去的與現在的，極平凡的或陳腐的和環境中日常的暗示與注解，無論莊重或者世俗，都是新的現代建築所最為缺乏的東西！正是在誇張的建築形態、怪異的裝飾標記，使得拉斯維加斯的象徵性盡情地揮灑了出來，我們為什麼就不可以像其他藝術家從他們自己通俗的語彙和風格源泉裡得到靈感一樣去作呢？現代城市要向拉斯維加斯學習的恰恰就是這一點。

令人鼓舞的商業活力

在拉斯維加斯，富麗堂皇的酒店和旅館無論外觀設計還是內部裝潢都登峰造極，充分展示人類想像力與尖端科技的結晶，炫耀源源不盡的財源——這才是拉斯維加斯恆久城市魅力所在：高懸巨大霓虹燈標誌的香榭麗舍宮，裝飾著埃及方尖碑、獅身人面像和金字塔的盧克索酒店，色彩明快的「紐約·紐約」酒店將帝國大廈、洛克菲勒中心、華爾街、愛麗絲島移民局和自由女神塑像匯集一身，聖馬可廣場、康佩尼爾塔、圓柱獅碑與裡亞托廊橋，恍如聖馬可廣場一般的威尼斯人酒店，*Riviera* 酒店的燈光裝飾獨樹一幟：深藍色的筒體布滿了絢麗斑斕的霓虹燈飾，金銀島大飯店門口豎立著海盜船造型的廣告牌……進入夜晚的佛雷蒙特街，全部建築都被照得通亮，人們在很遠的沙漠裡也能夠看到其連續不斷的閃光。每到日暮時分，拉斯維加斯城就會沸騰起來，撲朔迷離、彩光耀眼，處處呈現出華麗絢爛的景象。

商業給城市帶來必要的活力，而商戰和競爭又是如此令人鼓舞，各種商業要素在這裡被發揮到了極致，它會激發人們最熱烈的想像力和標新立異，甚至建築也會服從競爭和市場的需要而被推向前進。

謙遜的工作態度

從《向拉斯維加斯學習》的字句裡，讀者彷彿能夠看到研究者們走街串巷的身影，也時時感受到他們深入街巷和賭場探尋空間的專業精神。上述研究者得到的結論與美國記者簡·雅各布有一定的相似性，他們認為：建築師既然能夠學習羅馬和拉斯維加斯的城市和建築物，也能夠向我們周圍所發生的事物學習。這種學習不單單是指向傳統的和既成的事物學習，同時，也要向現實的環境和那些自身已經發展起來的、形形色色建築形態和空間系統學習。是的，雅各布、布朗和文丘里各自對於城市的觀察、理解和研究，都同樣探尋到了城市靈魂的最深之處，將推論建立於在城市複雜的空間當中的行走過程之上，將目光落在社會生活的底部和城市人群的活動之中。

在也需要贊助、申請優惠的布朗、文丘里和學生們開展調查研究的過程中，他們還有一種認識特別值得今天的人們加以借鑑，即：學習其他人新的體驗與評價能力以及設計中的新的謙遜態度，更多地理解作為為社會服務的建築師的任務。

向拉斯維加斯的城市精神學習，向富於社會責任感的建築師致敬。

朝向光

城市與建築需要明亮、典雅、優美和宜人的環境，人們的居所也應當是富於個性、創意和新穎的。這一切都離不開光環境的塑造。通常所說的城市建築環境也包括光環境，即光源、環境光、光空間以及光的環境設計等。

建築光環境的要素包括光源、介質和被照體（物），合理運用這三者及其關係是解決室內光環境的主題。在別墅類建築物中，光以及光空間的設計尤應細膩而準確地對其加以處理和營造。

空間梳理

室內環境設計的一個重要目標，是對室內光空間進行調節，即：豐富空間層次，提煉室內重點，營建環境氛圍。

梳理空間的主要作用在於運用光，以光為手段，對不同類型的空間、不同位置的陳設及傢俱進行必要的表現或者展示，以便於使用者在其中的活動。例如，在自然光源下，客廳的主要活動區域應選擇安排在光照明亮而且分布比較均勻的位置，設計較大一些的別墅窗體不單有利於通風，也便於室內的採光，還可使人充分感受自然景觀，因為窗戶本身就是光源，而且是最直接、最親切的光源。在

巴伐利亞雙戶式住宅：由德國著名建築師托馬斯‧赫爾佐格設計，採用了一種由半透明隔熱材料、蓄熱牆、百葉相結合的隔熱牆體系，以最大限度地利用太陽能，很好地解決了外部形式、複雜材料與光環境設計之間的矛盾。

自然光源不能滿足效果需求的情況下，就要採用人工光源進行補充，以獲取較理想的效果。但是在設計別墅的空間與環境和光源布置的時候，應該使室外自然光與室內的人工光源能夠互補，取得較為協調的空間效果。

為了體現室內環境的格調而強調表現部分空間和某些局部，也是設計者所重視的問題，室內的各種裝飾物、陳設品和傢俱等都應考慮光源位置和投照角度使之產生變化的因素。同時，為了便於空間的使用和居住的安全性，也要合理布置交通空間和輔助空間的照明。在別墅這種面積較大、空間較多的建築物中，光藉助透明化的或者半透明的介質負起劃分空間、能夠界定區域的作用，如宣紙、細木格柵以及半透明的玻璃隔斷之類，就能夠具有分隔空間但不隔死的效果；對於根據使用中的實際情況需要而發生關聯的不同空間，也可以通過各自環境中的光色與亮度的協調與延伸，起到空間聯繫和過渡的作用。

光環境的設計追求

光，作為一種設計語言，能夠表達建築師的設計理念和藝術追求，而且，其巨大的藝術感染力是不言而喻的。光是隱形的軟件，可以控制別墅住宅的分區

功能、室內形象和色彩表現；光也是設計工具和建築材料，是設計師藉以編繪理想、展示才華、突顯和展示個人風格的途徑之一。

光是建築的第四維空間，更是建築三維創作之中的一個重要手段，在建築設計和室內設計的過程中，設計師多將光與建築空間的環境效果一並進行考慮。在整體的建築設計之中，雖然已經有相關建築光環境與室內照明設計等標準，但是在遵循這些既定標準的同時，還會有人的概念、品位、理想融於其中。光環境的設計，絕不會局限於滿足諸如照度標準、光源功率等物理指標的水平，而是將明亮、舒適和具有藝術感染力等，在上述三個層面上，建築師、室內設計師們都要發揮主導作用。為了優化自己的創作，建築師和規劃師應當主動地了解光，體察光，運用光，與業主一道參與光環境的設計，從方案構思、業主意圖把握，直到施工過程完畢，全過程地把光融入到室內光空間的規劃和光環境的創作之中。與普通住宅相比，由於別墅建築的內部空間劃分比較明確，各個部分的功能也相對單一，所以光環境設計能夠集中於空間主題，手法也相應單純。

在別墅建築之中，由於空間比較大，以低輻射光源，用隱藏式的裝修設計、處理手段與構造方法，可以將光源以及燈具隱含於空間和建築的不同構件之中，如發光的梁、透光牆、發光天棚與造型各異的光龕等等，通過虛實的對比、光影

的錯落，既可豐富空間，也能夠減少光污染，從而形成別具一格的特色。

造型豐富、富麗堂皇的晶體華枝不一定是高雅的標記，素淨簡約的卻可以反映大匠哲思：柔和淡雅、平均化的光能夠為空間的風骨，而點狀的光源具有強調重點對象和空間主題的作用，柔暖的色調能夠表達古典意味，運用低側光光源或者配置較強對比的光源通常會突出空間或者某種裝飾物的神祕感，將光源隱藏於牆壁或者天花內部，並且與簡化的裝飾相結合便可以形成簡約的風格。

功能實務與技術的未來

別墅建築的光環境設計，除了要求滿足人的基本視覺功能和視覺生理需求，確定最基本的照明設施與光源布局以達到相關技術標準要求之外，同時，為了利用天然光創造美好舒適的光環境與空間氛圍，還要研究天然光的控制方法、光學材料和光學系統。這方面的成果已為建築採光設計和室內設計普遍應用，並且，在建築技術領域內逐步形成了「建築與環境光學」這一新型學科。近年來，該領域的研究者發展了通過定日鏡、反射鏡和透鏡系統或用光導纖維等新型材料和技術手段，將日光遠距離輸送到住宅建築中去的設備，從而實現了能夠在建築物內

部的深處以至地下、深水層下都能獲得天然光照明的目的，這也為建築光環境拓展了設計的理性視野和感性發揮的空間。

國外研究的結果表明，在別墅住宅的各種功能房間中，首先被人所關注和強調的空間就是住宅起居室空間，或者供公共活動使用的廳、堂等環境。在我國，隨著人們居住的多樣化和生活水平的逐步提高，私人住宅的所有者們也逐漸由滿足居住要求向居住空間舒適寬敞、生活便利、功能劃分明確的要求發展，人們也越來越關注起居室光環境的問題了。別墅建築的起居室的光環境，特別是照明的作用在日常生活中越來越重要。由於起居室是人們活動的主要場所，也存在著日常行動、視覺生理、視覺心理等多方面的功能要求，因此，別墅住宅光環境設計中的決定性因素主要在於：強調起居室的環境光照明和兼顧多種功能，在這方面的實驗研究還是不少的。

在歐美國家，一些別墅或者高檔住宅的前衛化的主人，為了取得特殊的裝飾性光效果，也嘗試著用激光光源射出的彩色光束對室內空間進行裝飾，讓變幻的彩斑游離於可見的各個角落、隨處可見，使得自己的生活空間顯出色彩斑斕、光影迷離的環境意境。另外在別墅住宅建築的內部，採用綠色環保的電器產品、無

視覺污染和廢氣廢物污染的節能型燈具和高效安全的電光源，已成為世界各地建築和室內設計的風尚和必要的實施條件。

與建築師和室內設計師對於光環境設計的關注一樣，每一位擁有自己空間的人，也都應該並且能夠主導和解決自用空間中的光空間的創作以及操作，讓光環境更加宜情，更加適景，使得空間環境更具有光的生命力。

柏林工業預製板建築
大型住宅區的新生*

德國新柏林的板材建築住宅區是數千個此類住宅區的代表之一。在過去的幾十年當中，為包括東歐等國在內的國家總共提供了七千萬套住房。一九九〇年十月德國統一之後，原民主德國的大型住宅區則陷入一種特殊的處境。德國的柏林曾被一分為二，受不同社會制度的影響，東西市區的建築差異顯而易見。在「縮小兩地生活水準差別」的社會呼聲下，板材建築住宅區就成了人們審視的對象，它們是否還應繼續存在也成為了二十世紀九〇年代德國統一後的主要議題。

在社會公眾和專業人士視野內，柏林板材建築住宅區存在不少缺點和問題，比如：板材建築住宅區建於城市邊緣的廣大空地之上，缺乏歷史感；前民主德國居住結構和社會結構的統一化造成了不可逆轉的後果，即建築形態的單調性；按照單方面標準集中出租房屋的作法以及住房的極端統一使得不同年齡和不同家庭狀況的居民住在一起……。

同時，東柏林住宅區的優點往往被人忽視，如：住宅區距離公園近，能夠體現城市生活和自然風光的有意結合；進入城區的交通十分便利，和柏林其他住區不同，板材建築住宅區擁有城市快速列車、地鐵和有軌電車，交通條件優越；居

* 本文原文被分為六部分，連續刊載於《中國房地產報》，二〇〇六年

民結構完整，東柏林住宅區的居民由不同層次、不同收入和不同素質的人組成，這一點和西柏林某些居民區正好相反；而且原東柏林的板材建築住宅區有潛力進一步趨向密集化發展並獲得改善。板材建築不僅結構開放，同時也處於「未完成」的階段，因此，其所在地擁有的土地儲備面積可以依據城市建設的最新知識和理念不斷得到補建。

問題是，板材建築方式及其所在地區如何從歷史進入現代空間？在此過程當中，所要注入的未來投資從何而來？社會問題方面就有人擔心，由於某些特定層次居民的搬遷，板材建築區會在短期內變為窮人聚集區。

幾年以來，改造和更新二十七萬所容納了五分之三東柏林居民的板材住房的行動逐步得到來自政治決策的影響，其結果是板材建築被保留。從長遠角度來看，板材建築區必須要融入城市，並成為統一後的柏林市區擁有生命力的一部分。讓板材建築區的居住和生活水準持續適應不斷變化的使用要求以及讓它們加入未來城市潛能的行列，柏林市政府的政治目標對此充滿了高度的自信和驕傲。

在柏林，對於統一後的國家形象、民族自尊和廣大居民居住水平和質量的板材建築的維修，採取了一些特殊的而又符合社會經濟和政治需求的模式。在改造和更新的策略方面，研究並制定相關的實施措施的極為必要的。特別是針

對板材建築的保留問題和必要的技術上及外觀上的修繕手段，有關人士做出了政治，技術和經濟等方面理性的決策。

調查與研究。一九九一年所進行的建築調查表明，維修板材區住房的平均費用是新建同類房屋費用的四分之一。他們認為只有在當時就立即開始維修，並在十至十五年內結束的情況下，板材建築住宅區的翻新才會在經濟、技術和社會等方面帶來實效和明顯的成果。

分析和試驗。在對所有板材建築住區做出定性和定量化的分析之後，柏林市實施了幾項試驗性的維修項目，由此而體現出來的結果將被轉用於所有板材建築住區。對於板材建築及其居住環境的總體評估，還包括跟所在區域有關的發展策略、開發計劃和區域策劃等。這樣，各處單體的維修項目和城市的規劃與建設，以及社會的未來景象就被有機的聯繫了起來。

經費與投資。由於客觀上的原因，東柏林板材建築區的房屋所有人大多數無力單獨承擔所居住的住宅的維修經費。故投資的一部分來源於貸款，貸款利息由柏林市藉助不同的贊助項目來支付。

協調委員會。設立一個協調委員會，由其獲得國家的資金補貼並注入住宅修繕等工程項目，主持策劃涉及到許多單項措施的行動計劃和實施方案。該委員會

還為修繕房屋爭取公眾的參與和社會的關照，並以此創造一些工作機會和崗位。在住宅區內設立一定的工作崗位，和在居住區附近開設企業，從長遠方面來看，積極的保證了當地居民的就業，並且有助於穩定居民結構。此項目的資金來自歐盟。

住宅管理結構的改革。由房地產公司和公共住宅建築合作社共同發展市場以及建設的策略得到了認同，它們對城區更新所承擔的義務在不斷提高，而當地各方面的廣泛參與，也使得住宅的管理、更新和修繕在操作層面上匯聚了社會力量。

修繕房屋的特殊資助項目。現有板材樓房的修復和建築方面的改善由柏林市和德國聯邦資助；住宅區檔次的提高，房屋之間的生活空間、院落、空地以及休閒設施的改善，其經費也主要出自聯邦州的資助項目。

作為補充的新建房屋，主要由國家的投資。住宅區附近的企業在維修板材樓房的同時，還補建了由國家資助的社區建築、學校、社會公共設施、公園等，並且增辟了公路和公共廣場。

在這些新合併的城市及其住區當中，利用更新生活空間和改善居住條件等方法，緩解了由於不同制度和觀念所造成的社會矛盾，也為當地空間秩序的更新和新社區的修建植入了新的活力。

舊區環境中的新生命[*]

·新地產·二〇〇四年

建築的生命力在於設計方式的延伸、方法的創新以及材料的更替,更有人認為建築材料推動著建築的流行,材料是一種根本性的推動力。在城市之中,新建築是空間生命力的主要元素之一,起著豐富城市空間環境的作用,並且,在為城市環境增添新形象的同時,又是與新材料的運用是緊密相關的。

在歐洲,現代的聚落和住區的建築空間已經擺脫了原有的單純性實用功能,其中,以宗教建築為空間中心的模式和居住的精神意義已經讓位於更加開放的和新鮮的形式感。因而,當任何城市和住區需要注入新形式的時候,就要求得到新的功能和新的建築形式,公共建築物和居住建築等也要求去服從新材料和新的設計。住區中舊有的居住建築的原真性和古樸風格,起到了維護和延續所在空間的肌理的作用。而在另外一些方面,新材料和新的設計也會賦予環境和建築以新的形象,並且能夠把新時代的精神帶入現存的歷史空間。

從繁忙的維也納或者慕尼黑的商業街,到寧靜的法國邊陲小鎮,新材料和新形式無處不在,源自傳統環境和空間的新建築設計比比皆是。甚至就在德國巴登湖畔偏遠的漁村裡,舊式的建築物也按照現代人的使用需要,根據新的功能得

維也納舊城新裝

阿爾卑斯的小鎮

進入十一月份的阿爾卑斯山區，天氣並不寒冷，遠方的伯朗峰已經罩上了白色的初雪。雪後的山區，由於高度和氣候產生了巨大的視覺反差，多變的景觀令人時時激動，人常常受到所希望的刺激。環境的多樣性、形象元素交替、多種色彩的翻新和變化，都會豐富視覺和情感的感受。由於播種和收穫的季節已經過去，行旅所經過的農莊和停歇的小鎮裡的氣氛也十分寧靜。積雪的公共墓地和小街道，建於幾個世紀前的古老木板樓，教堂是其中的標誌性建築物。完全現代化

到了改造和更新，為古老而寂靜的村落染上了現代化的色彩。更進一步，在新的建築形式的影響之下，使得原有的建成環境獲得了新生命。我們所見到的一些建築形式，包括小住宅以及改造過的舊建築在內，根據不同建築設計和新材料運用方式，大體上能夠分為以下幾類：一部分是使用全新材料進行設計和建造的底層住宅，用輕型結構體系，建築外觀輕巧、謙和，色彩較為和諧，而建築設計則很有新意；另外一類則屬於做過改裝的原有建築，在舊建築物上面採用了新型的材料，並且恰當地處理了舊與新、磚木與鋼或者玻璃與石材之間的關係。

的新型山地住宅，交錯地布置於山坡和谷地，初放的霞光染紅了初冬的土地和建築物，空寂的山野依舊是充滿生機。街道和教堂之間形成了公共的活動空間，主街兩側的公共建築和住宅尺度合宜、體量親切，其間分布著雜貨店、郵局、麵包房、咖啡館和行政中心等，加油站、汽車修理站被安排在街的角落。

在主街後部的緩坡上，新型住宅同老式的傳統住宅穿插散落於白雪之中，晨光乍現、晨霧將盡，不少住宅的輪廓清晰可見。其中有一些是以新材料為主體的新住宅。引起人注意的，是一幢住宅的外挑玻璃檐。住宅外部使用木板，和上部的白色窗體產生一定的對比，同時從整體看，建築、色彩和細部又不失協調。

巴登湖的漁村

此時的山地和湖區旅遊旺季已經過去，湖水淡靜、遠山縹緲，水邊的越冬候鳥也大多數沒精打采地呆在岸邊，一部分樹木仍然綠著，漁村裡靜謐而不顯寂寞。這裡的環境保護和規劃控制措施無疑是維護生態環境的最大支撐系統，否則就不會養成這樣的優雅和閒適。這裡的村落十分平凡而且整潔，包括教堂、住宅和旅館在內的建築物沿著湖岸的自然地形排列，大多數為二、三層高，以雙坡瓦

頂和木板板壁為主要構造形式，各個建築物和所有的活動都朝向湖面和遠處的山巒。在這個時節，幾乎沒有什麼遊人到來，目前的常住人口極少，住宅等建築物也似候鳥般的慵懶，只是從各種尺寸和顏色的路標、空曠的停車場和造型各異的指示牌上面還能夠看出往日裡熙熙攘攘的氛圍來。大多數曾經接納來自歐洲各地的度假者的別墅和旅館都已空置多日，除了常住這裡的幾家人還使用著其賴以為生的小飯館或者家庭旅店之外，其他的住宅基本上沒有人居住。

就在漁村的低層住宅群中間，處處種植著樹木。有一幢位於後排新的小住宅被樹木遮擋著，雖然它體積、位置都不顯赫，但是在其他老式建築的環護當中仍然顯現一種能夠使人立即興奮起來的姿態。它有著十分簡單的形體，高度為兩層，平面四方，基地面積大約四十平方米。正立面的首層採用了全落地式玻璃窗，白色窗框分劃簡潔。上部為退進陽臺，帶有半透明的金屬擋板，前部突出一斜置的桔紅色框套，輕快而又惹眼，形成一個小的陽光室。建築物的屋面和牆體都採用當地產的木板材，懸挑木梁支撐著玻璃的檐板，這不失為一種合宜的方法：既可避雨、擋雪，而又不會遮光。而且，木材與玻璃的交接構造很簡單直接，木挑梁的間距較大，所有就能夠使上部的陽臺和二層的室內空間得到最多的日照和光線。

由於建築物上部帶有一定的角度向後彎曲的屋面、透明而輕薄的前部檐口，以及開敞的二層陽臺和纖細的欄杆和窗框等，建築物具有了與其周邊傳統住宅所不具備的活躍和靈巧。正是有了這活潑、鮮明及跳躍的住宅造型，漁村內的氣氛和空間形態也隨之顯得更加生動起來，於是靜謐的空間不再沉寂。一幢細部十分簡練的小住宅，伴隨著午後的陽光讓沉寂的漁村再度活躍起來。

維也納的街道

在維也納市區和老城裡，自然形成的連續化街道空間並不排斥現代化新建築的出現和接入，人們大多習慣於新舊的對比以及傳統和現代共存。

雖然，城市的建設量不大，新建築增加的也不多，但是設計精心、品位高雅的現代建築作品在每一個地方閃光，舊的環境中生長出了新的功能、新的符號、新的建築尺度。而且通過設計，將會使古建築與現代建築以及新舊兩種形式在同樣的場所內共生。新的建築為共同的環境賦予了豐富的意象、活躍的成分。事實上，以維護、強調和增加城市空間的活力為目的而適當地運用新材料或者新設計手法，只要把握文脈、概念準確、環境元素分析到位、設計手法細膩靈活的話，

而且肯花費時間、精力和心血專注於這樣的新舊衝突、矛盾對比的設計，據了解，從事此類建築設計的建築師和環境設計師在歐洲不在少數。

從那些在街頭逗留到深夜的人們的表情，和那些令人流連忘返的空間新形象，以及熱情的遊客的數量就可以體會到新的城市活力已經被激活，而且深植於到達這裡的使用者的心裡。

慕尼黑的老城

在這裡，舊房子和新建築並存的現象隨處可見，並且以一種恰當的方式較好地結合在一起。經過認真的推敲和選材，街巷空間的連續性沒有受到干擾，因此，相互間的協調性保持完好，歷史所形成的空間形態在新建築融入後，自然而然地體現出規劃師和建築設計師們的細膩構思。

當新建築的設計定位於延續和振興舊有街區的觀念上，往往就會從材料的選擇和外觀形態構思方面儘量與原有的肌理互相交融。在慕尼黑的鬧市裡、街頭上，一些老建築物由於老化不安全或者不能夠滿足現實的某些要求而被剔除了，新的公共活動功能需要添加進來，當然這些功能是要經過嚴格的篩選而決定的，

而且新建築物的設計也是嚴謹而細膩的。有不少後來插建進來的新建築都反映出空間質感、街道紋理的交融與和諧，以及活躍空間的影響因子，並且保持著原有的街廓和空間尺度，原來街巷所特有的寬度、位居兩側的建築物的高度與輪廓也受到設計師的維護。新建築並不去顯擺自己，材料的質感和立面的分劃都表現得謙遜得體，而且同左舍相互呼應。正是由於有了新建築隊對於舊空間的尊重和謙和，所以空間的和建築的符號才具有了完善的邏輯關係。在一些局部的節點上，就部分舊建築抽松後得到的新空間並沒有完全被新建築物所填滿，而是開闢成為具有一定規模的公共綠化地或者公共活動空間，作為人們聚會，休憩，閒坐，談天，或者舒展開通常被阻擋的視野的地方。

從維也納和慕尼黑的街道的實際情況來分析，現實的公共空間需要新的活力和新的城市生命意象，而保證其具有經久不衰的經濟動力、一定的保護措施和適宜的用途等方面，是延續其生命力的重要條件。一旦舊有的歷史空間融入了新的現代元素，在空間形態和觀感方面得到了更新，街區的公共活動增添了新的內容，空間認同感和場所感也得到了加強。

在原有的空間環境之中，新的符號和新的形象以及人們的活動可以說明：正是新建築與使用者共同醞釀了新的活力。

新技術主義背景下的巴洛克之潮*

·《建築時報》，二○○四年六月二十一日

現代建築設計歷史從來就是翻轉變化著的，常常出現往復運動。

在歐洲文藝復興運動的後期，法國等歐洲國家陸續出現巴洛克式建築和洛可可風格等「逆反」的藝術傾向。設計師在巴洛克和洛可可式的建築物上使用繁複的線條、瑣碎的紋飾和造作的形態等，運用違背邏輯的結構形式，建築物造型趨向矯揉造作和怪異離奇，中世紀宗教建築的空間精神，以及文藝復興時期建築的嚴整性和古典傳統受到一定的削弱。當時的建築以及藝術設計可以說一度擯棄了理性精神和人文傳統。由文藝復興到巴洛克和洛可可風格，構成了一種不寧靜的因果關係：傳統建築觀念脫離文化的篤絆之後便會歡快地跑向無際的荒野。

直到英國工藝美術運動和歐洲的新藝術運動興起並逐步成熟的時期，歐洲各國的建築設計才對此有了一定的覺悟，並將設計和造型的本源重新帶回到了正常發展的軌道。正是由於工藝美術運動和新藝術運動具有一定的激進性和普世性，所以它就為現代主義建築運動的成長和傳播奠定了基礎。在經歷了工業革命之後，西方建築設計領域所出現的新技術、新材料和設計思潮，藉助著西方資本向世界輸出和資本主義文化泛濫等，推動了現代主義建築對於西方一切傳統形態的

超越和揚棄，先後掙脫了古典主義的束縛和規則，隨著東西方文化的不斷匯合、滲透、衝突而蔓延於世界各地。與此同時的很長一段時間裡，西方新古典主義建築風格與現代主義建築形態相互並行，展示出傳統的設計師們對於古典建築風格進行追憶的思考歷程，以及他們在古典基礎上的創新。

在現代建築發展的初期，建築符號和設計語彙並不完全是以強權方式推進的。由於世界各國各地區的建築演化進程、設計模式不盡相同，外來手法與本土觀念能夠在相當的時間段內並行互融。各個國家在展開著對於現代建築本土化的發掘工作的同時，各種建築思想和設計觀念也在不同文化的交融中互相促動，進而派生出有別於它地的建築形態。例如，在亞洲，近代的中國大陸便出現了藉助現代材料和混凝土技術的傳統風格樣式；日本和風的建築精神通過鋼筋混凝土結構和技術模式得到了充分表現，而且在日本經濟起飛之後，形成了自己的風格和樣式；在歐洲和北美的一些國家，那些能夠結合本地氣候、環境、經濟和材料技術條件的地方性建築作品，揭示了地域性設計的可能性和建築思想的發展軌跡。

二十世紀的七〇至八〇年代，後現代思潮也一度在一些發達國度中瀰漫過。它雖然轉瞬即逝了，但是也為後來的某些所謂「高技派」設計理念的延伸和擴散起到了鋪墊的作用。而後來建築的「表皮化」，即是指將建築物的外部附著上新

的裝飾性部件——正是一種反現代主義建築思想的形式和手法，而且，還在許多地方成為主流。這種現象恰恰是來自於那些「狂飆式」奇想和拆解式設計觀念的承繼和延續，並由此找到了技術和新材料的有力支撐，那些表皮化建築設計也是反現代主義設計和高技術主義思潮的多元化混雜體。這樣在設計界，又形成另外一種因果關係，即：現代主義建築的設計思想由於很多自身難以解決自身的局限性而讓位於更強勢的「設計話語主體」——材料和技術。

對於前述兩種「因果關係」——文藝復興到巴洛克，以及現代主義到表皮化——進行比較，並解釋和分析處於現代主義建築設計時代之後的新建築設計實踐，再對歐洲文藝復興後出現的巴洛克和洛可可等現象進行分析，那麼就不難看出，在追求裝飾性方面，文藝復興後的巴洛克和洛可可等風格與當今的崇尚新技術、建築外沿表皮化的虛飾外觀的設計意念是異曲同工的。前文所說的藝術形式發生「往復和迴轉」的現象正在世界各地發生。

在我國當今的建築設計界，豐富新設計語彙的原創性的動力明顯不足，在創造力逐漸缺失的情況下，建築師的設計作品有相當一部分已經轉向了拼貼式的設計手法和表皮化，從而導致了一種類似於文藝復興古典建築成熟後便出現巴洛克與洛可可現象的「新技術裝飾主義」的式樣，這些式樣無疑已經形成了潮流，並

且，這股潮流波及全國各地的大小城市。將令人眼花繚亂的諸多作品集和被推崇的設計方案並排放在一塊來看，就不難發現如此大面積的雷同形式。而且在那新創造的形式裡面，多少帶著與巴洛克風格時期的那種與文藝復興建築和藝術精神背道而馳的相似語境。

被市場廣泛認可和接受了的建築物表皮化設計趨向，主要表現在新建築外觀設計語彙的不斷更新和建築符號機械化等方面：其一，建築上面新的裝飾元素已經變化為鋁合金的格柵和框架、懸挑的玻璃簷板、反光幕牆和金屬構架，以及諸多新元素的組合，建築物的外觀設計受到機械式堅硬構件的影響。這些精密加工出來的東西被附會於原本應當是簡潔而單純的建築物——主要為公共建築——之上，以體現高技術的精確風格和組成部件的細膩。其次，這種新技術裝飾化的表皮會不分地域、不分建築功能，成為建築設計界的新寵和樂於運用的元素，形成了普遍適用的新設計手法和競相模仿的標準版本。

在新古典主義建築潮流趨於平靜之後的西方建築界，多年來已經將他們的關注點主要集中在新材料和新裝飾手法等方面的探討。

西方建築師有著歐洲文化教育背景、古典建築的傳統技術和藝術基礎，又有對於新舊古典主義建築形式的探索，西方文化系統下的新材料工藝和技術概念蔓

延於他們的頭腦並主導其設計思想則屬於自身的必然。因此，其設計方法和新作品形式的遞進就會呈現直線化轉型，西方建築設計的適宜性也在新舊建築上面系統化地表達出來，這體現在新建築設計的表皮化和對於舊建築的整飾和改造等方面。與此類似的是，巴洛克可樣式源自古典建築、文藝復興建築以及歐洲其他傳統建築精神和設計體系，西方建築師所作和所想的自有其邏輯的根源。

另外，還有一層因果關係，就是國外流行建築樣式仍然對本土建築師設計思想有著極強的影響，從這種影響中國內建築師的接受途徑是直接來自現代主義，而對於西方現代主義之前的建築文化脈絡則較少觸及。快速的城市建設和經濟發展要求建築師必須在較短的時間裡迅速拿出規劃設計方案，同時我們還要與境外的建築師同臺參與設計競賽或者進行合作設計。然而，這些競爭和合作中的交流和互動基本上都是以單向輸入為主的，這就導致了國內建築設計師在匆忙之中只能夠採取拿來與翻版式的學習方式，也就不可能要求國內建築師對其進行深入的消化和吸收。

在設計工具、觀察視野和創作思想等方面，與二十年前相比我們確實已經前進了很多，對於高科技的新事物已經能夠把握，運用能力也是無懈可擊的，對金屬、玻璃等外裝的設計也近乎嫻熟和自如，新材料的來源和加工技術等已經不再

成為設計中的障礙。但是，目前的建築設計所著眼的和所根據的卻仍然是他人的近期成就和眼前結果。因為目前的建築市場較多看重的是表現形式方面的實力，故而，國外建築師所掌握的「建築表皮化」設計模式在這裡的設計市場上會占據一定的優勢，而境內建築師將自己的方式向他們看齊也已經是情有可原的了。

沒有經過邏輯推演、只經純粹形式模仿而得來的建築表皮化的新形式，就如同一條條新穎時髦的建築標籤，雖然在當下膾炙人口，但卻難以持久地發展到更高的境界。在別人看來，這只是些跟上了世界建築設計某一方面潮流的硬質符號而已。

抄近道的辦法總是會忽略掉必要的文化鏈條和邏輯關聯，這也許是無奈而又必需面對的：在自身文化脈搏動力低迷、設計語彙匱乏之際，需要學習的東西太多、自省的任務太重。我們的建築設計需要開始向設計地域化推進，而且推進的步伐也不能夠邁得太小。

富於活力的魏林比新城[*]

瑞典首都斯德哥爾摩的衛星城魏林比（*Vällingby city*），是歐洲繼二十世紀四〇年代英國倫敦衛星城哈羅新城的規劃建設之後，二十世紀五〇年代城市規劃建設的重要樣板之一，由建築師馬克留斯主持設計。經過近半個世紀的發展，魏林比新城的規劃建設目標已經得到成功實現，並且新城一直保持和延續著城際聚居的活力。它的成功之處在於：以軌道交通線加強與母城的功能聯繫，提供便宜而舒適的住宅建築，通過不斷吸納各類各階層的居民而積累起豐富的社區生活形態。

魏林比新城位於斯德哥爾摩市的西郊，距母城十五公里，從斯德哥爾摩乘郊區電車或者城際鐵路約需二十五分鐘便可抵達。新城分布在林木茂密的丘陵地上，原規劃總用地約二百九十公頃，目前已有擴展到三百公頃以上，周邊還相繼新建了若干小型的居住區。新城最初的規劃居住人口為二十五萬人，隨著本地區的常住居民和消費人群逐年增加，目前實際居住的居民已經超過了五萬人，周邊居住區約有三萬人，其中也有不少近年遷入的外國移民，聚居區趨向於多元化。

新城的規劃結構有七個居住小區及一個居住區中心，各個居住小區又由若干住宅組團構成，內設一個可以服務五千人的小中心，住宅組團內設有小的商業服

·《中國房地產報》，二〇〇九年三月二日

務等設施。居住區的空間布局呈向心式，在規則中體現自由多變的格局，住宅建築外觀和色彩親切、平和，住宅類型多樣且主要以高層為主，配以多層及低層等形式，避免了單調和平淡感。距居住區中心的五百米以內多布置六至十層住宅，在五百至九百米範圍當中為三層左右的住宅，九百米之外的住宅則以一至二層為主，其優點是使盡可能多的居民距居住區中心較近。規劃還採用了能夠防止非本小區車輛進入的盡端式車行道，以保證組團內部的安全和寧靜。

位於新城中央的居住區中心設有配套公共設施，包括行政管理機構、商業街市、學校幼兒園、文化娛樂場所和教堂等，能夠提供完善的生活服務，綜合交通中心即轉乘樞紐也安排在這裡。新城的辦公、文化、商店、醫院、學校、老人中心和托幼等設施與機構接納了大量的居民本地就業，為了創造就業崗位，魏林比附近還適當布置一些工業企業，這一措施防止了新城變成單純的臥城，同時也使得聚居區在大部分時間裡保持較多的人流活動。

魏林比並未刻意經營空間形態，新城內的用地布局緊湊、綠化系統完善。新城規劃將成片的綠地和綠化帶布置在周邊，居住區的幹道兩邊有較寬的綠化帶和路旁綠化，將小區之間、小區和住宅組團內的綠地串聯起來形成綠化網絡。居住小區闢有公共綠地、兒童花園及青少年運動場地，小區之間用綠地隔開，住宅組

瑞典國家對於住宅極為重視，是全世界唯一的把「國民應該有自己的房子」——不是人均有居所，而是人均有房子——寫進憲法的國家，基於這種法律的保障，魏林比新城伴隨著母城的發展而不斷為普通居民建設著新的住宅，也由此而積累並保持著自身發展的能量。

團內設有小型綠地和幼兒遊戲揚。由於住宅建築的間距控制合理、戶型配置符合本地生活方式，使得每戶都能夠滿足生活需要、居民能夠享有室外綠化景觀。

近年來，魏林比對其居住區的公共服務中心等進行了更新。在改造市政設施、文化建築、開敞空間和商業街市等工程的設計、選材和裝飾以及引進商家的過程當中能夠與時俱進，原有的商業建築及其露天的街市被覆以玻璃光蓬，形成不受天氣影響的室內購物空間，中心的建築形象、經營服務和活動環境逐步得到改善，不但滿足了新城居民不斷增加的日常生活需要，同時也增強了魏林比地區的輻射功能，其不斷提升的購物環境與健全的服務條件吸引著其他一些小規模居住區的居民。由於魏林比新城的物價和日常消費適合於普通居民，居民的生活成本總體上能夠保持在一個合宜的水平。

魏林比新城將舒適度和實用性放在首位，環境、設施和建築形態簡單而樸素，居住區的規劃和住宅設計力求節儉，建築依然以現代主義風格為本源，營造出一種親切和諧的聚居環境，並保持社會居住的平等性和均好性，新城規劃強調住宅區內外空間的舒適性，維護居民的生活習慣，新住宅內部的生活設備較為齊全且完全現代化。這三重要因素成就了魏林比新城能夠保持長期的活力。

後記

若干年來，我們一直在探求著城市、建築以及建築學的道理，在不曾間斷的設計與研究實踐基礎上將所見、所感、所思的，匯合形成了些許文字並發表了出來。在對城市現象進行分析、對建築作品給予評論的過程裡，我們積極理解城市與建築之形成所具有的背景與條件，同時，也時懷尊重，關注著城市與建築之建成的思想，向城市、建築、文化、社會以及人學習到了更多的思考方法。

這些前前後後的豐富收穫，對自身的建築實踐、建築思考以及建築教育也產生了有益的輔助和促進。

筆者由衷地希望，這些有限的文字當中的觀點還能夠豐富一些現在與未來的建築評論，如果它會產生哪怕些許的裨益，那正符合了我們願意相互啟發、分享思想的初衷。

感謝方韶毅先生的推介，感謝朋友們的支持和本書的出版機構，使得本書能夠呈現給朋友們。

謹此一併致謝。

※文中的部分圖片，如：建築師人像、波蘭的華沙歷史照片預計拉斯維加斯城市照片引自維基百科（*http://www.wikipedia.org/*）；華沙的城市地圖引自穀歌地球（二〇一一年）；柏林工業預製板建築大型住宅區的照片引自該項研究的網站。

新鋭藝術17　PH0168

新鋭文創
INDEPENDENT & UNIQUE　建築視野

作　　者	徐怡芳、王健
責任編輯	盧羿珊
圖文排版	賴英珍
封面設計	王嵩賀

出版策劃	新鋭文創
發 行 人	宋政坤
法律顧問	毛國樑　律師
製作發行	秀威資訊科技股份有限公司
	114 台北市內湖區瑞光路76巷65號1樓
	電話：+886-2-2796-3638　傳真：+886-2-2796-1377
	服務信箱：service@showwe.com.tw
	http://www.showwe.com.tw
郵政劃撥	19563868　戶名：秀威資訊科技股份有限公司
展售門市	國家書店【松江門市】
	104 台北市中山區松江路209號1樓
	電話：+886-2-2518-0207　傳真：+886-2-2518-0778
網路訂購	秀威網路書店：http://www.bodbooks.com.tw
	國家網路書店：http://www.govbooks.com.tw

出版日期	2015年11月　BOD一版
定　　價	300元

國家圖書館出版品預行編目

建築視野 / 徐怡芳, 王健著. -- 初版. -- 臺北
市：新鋭文創, 2015.11
　　面；　公分
　ISBN 978-986-6094-50-7(平裝)

　1. 建築　2. 文集

920.7　　　　　　　　　104009251

讀者回函卡

感謝您購買本書，為提升服務品質，請填妥以下資料，將讀者回函卡直接寄回或傳真本公司，收到您的寶貴意見後，我們會收藏記錄及檢討，謝謝！如您需要了解本公司最新出版書目、購書優惠或企劃活動，歡迎您上網查詢或下載相關資料：http:// www.showwe.com.tw

您購買的書名：＿＿＿＿＿＿＿＿＿＿＿＿＿＿＿＿＿＿＿＿＿＿＿＿

出生日期：＿＿＿＿＿年＿＿＿＿＿月＿＿＿＿＿日

學歷：□高中 (含) 以下　　□大專　　□研究所 (含) 以上

職業：□製造業　□金融業　□資訊業　□軍警　□傳播業　□自由業
　　　□服務業　□公務員　□教職　　□學生　□家管　□其它＿＿＿

購書地點：□網路書店　□實體書店　□書展　□郵購　□贈閱　□其他

您從何得知本書的消息？

　　□網路書店　□實體書店　□網路搜尋　□電子報　□書訊　□雜誌
　　□傳播媒體　□親友推薦　□網站推薦　□部落格　□其他＿＿＿＿＿

您對本書的評價：（請填代號　1.非常滿意　2.滿意　3.尚可　4.再改進）

　　封面設計＿＿＿　版面編排＿＿＿　內容＿＿＿　文／譯筆＿＿＿　價格＿＿＿

讀完書後您覺得：

　　□很有收穫　□有收穫　□收穫不多　□沒收穫

對我們的建議：＿＿＿＿＿＿＿＿＿＿＿＿＿＿＿＿＿＿＿＿＿＿＿＿

＿＿＿＿＿＿＿＿＿＿＿＿＿＿＿＿＿＿＿＿＿＿＿＿＿＿＿＿＿＿＿＿

＿＿＿＿＿＿＿＿＿＿＿＿＿＿＿＿＿＿＿＿＿＿＿＿＿＿＿＿＿＿＿＿

＿＿＿＿＿＿＿＿＿＿＿＿＿＿＿＿＿＿＿＿＿＿＿＿＿＿＿＿＿＿＿＿

11466
台北市內湖區瑞光路 76 巷 65 號 1 樓

秀威資訊科技股份有限公司　　　收

BOD 數位出版事業部

⋯⋯⋯⋯⋯⋯⋯⋯⋯⋯⋯⋯⋯⋯⋯⋯⋯⋯⋯⋯⋯

（請沿線對折寄回，謝謝！）

姓　　名：＿＿＿＿＿＿＿　年齡：＿＿＿　性別：□女　□男

郵遞區號：□□□□□

地　　址：＿＿＿＿＿＿＿＿＿＿＿＿＿＿＿＿＿＿＿

聯絡電話：(日)＿＿＿＿＿＿＿＿　(夜)＿＿＿＿＿＿＿＿

E-mail：＿＿＿＿＿＿＿＿＿＿＿＿＿＿＿＿＿＿＿＿